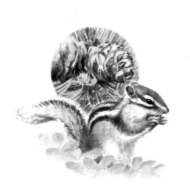

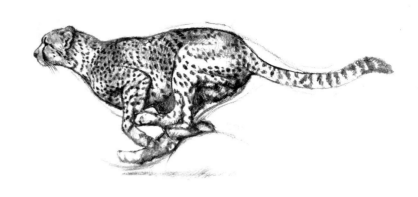

人氣畫家的
動物素描密技

內藤貞夫・著

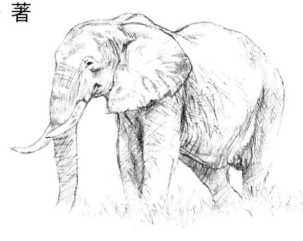

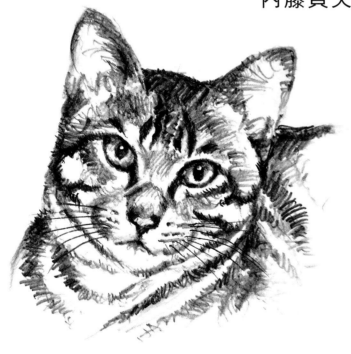

楓書坊

前言

很高興這次有機會以素描表現各式各樣的動物。
光憑鉛筆的筆觸與深淺表現動物的姿勢與表情,對我來說非常新鮮,
並且再次體會素描的樂趣,以及運用簡約黑白繪圖的有趣之處。

我為了尋找本書的題材,特別前往狗狗公園、拜託了我家兩隻貓咪,
並多次造訪動物園。以前在阿拉斯加與非洲等地拍攝的照片、繪製的
素描,也同樣派上了用場。

若本書能夠為動物或素描愛好者,或是對相關題材感興趣的人們帶來
助益,我將深感榮幸。

內藤貞夫

描繪動物前應先了解的
五大訣竅

儘管動物種類豐富，彼此間卻有共通的繪圖基本原則。
所以請試著按照下列訣竅多方練習吧。

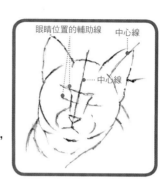

眼睛位置的輔助線　中心線

中心線

① 以臉部為基本，先決定中心線與眼睛的位置

繪製動物時最重要的就是臉部。畫好臉部輪廓後找到縱向中心線，並在眼睛的位置安排橫向輔助線，接著就可以專心素描囉。

② 以幾何圖形掌握整體形狀

頭部是圓形？狹長？還是四邊形？身體又是什麼形狀呢？請先掌握概略形狀後再描繪細節。

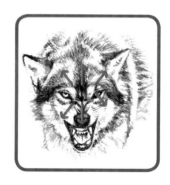

③ 體毛以眉間為基準，朝上下左右發展

繪製動物時請特別留意體毛的流向。仔細觀察受到體毛覆蓋的動物臉部，會發現體毛流向以眉間為出發點，往上下左右流往身體，最後集中於尾巴處。

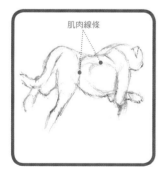

肌肉線條

④ 事前了解骨骼與肌肉動態，畫起來會更順手

不必學習太過深入的知識，只要記好目標動物概略的骨骼構造與肌肉分布狀態，就能夠大幅提升畫作的細膩程度。

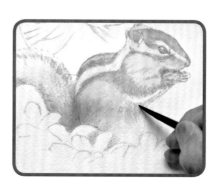

⑤ 著色要從淺色開始

著色時請先從較淺的底色開始處理，在配置陰影的同時加以繪製細部，細節完成後再繼續處理同樣偏淺的色彩，愈深色放在愈後面處理比較不容易失敗。

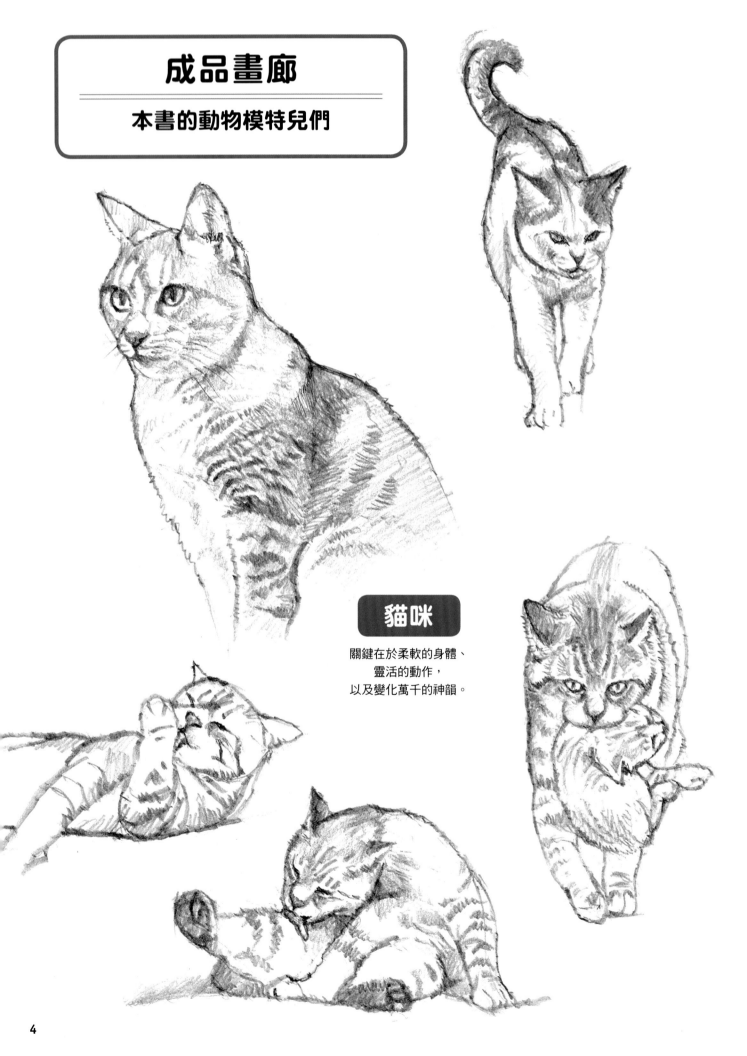

成品畫廊

本書的動物模特兒們

貓咪

關鍵在於柔軟的身體、
靈活的動作,
以及變化萬千的神韻。

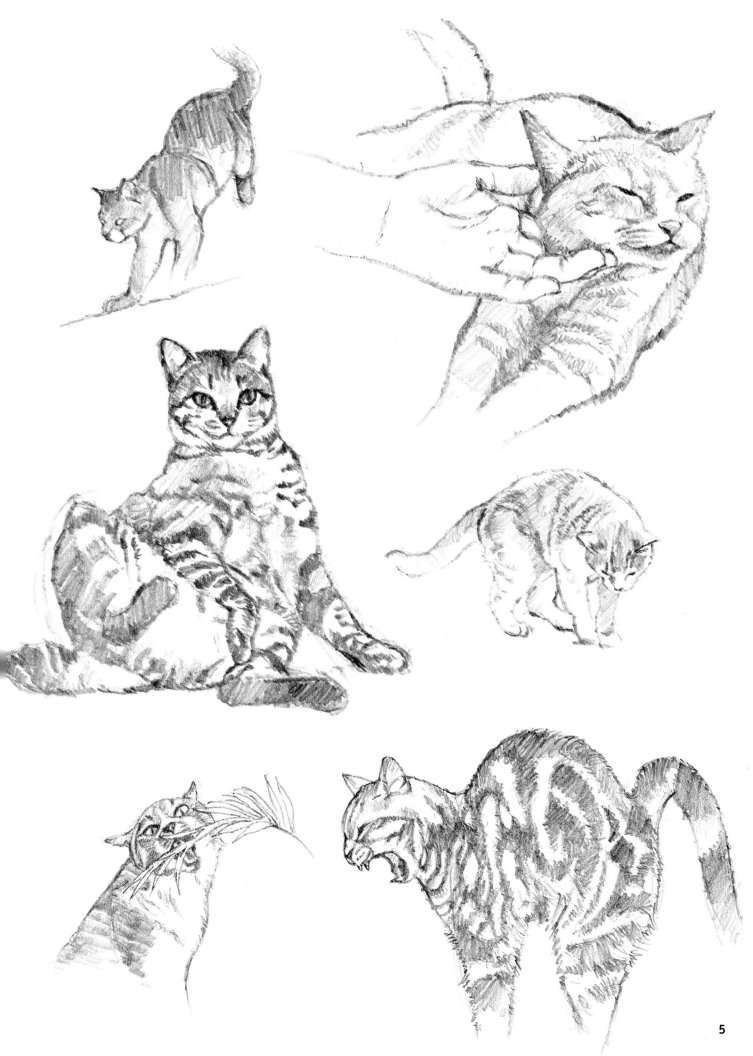

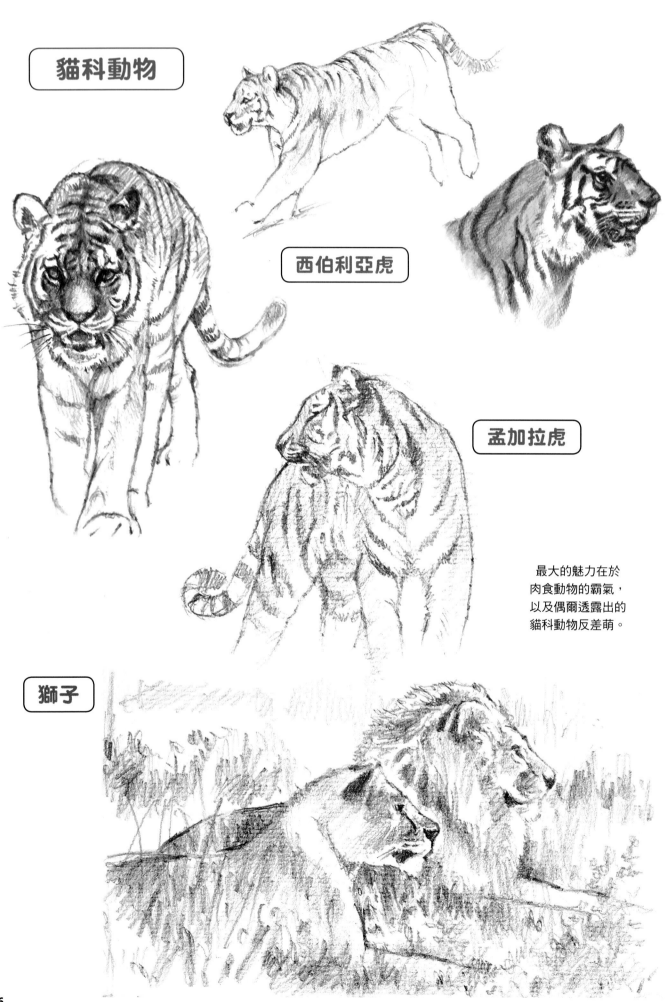

貓科動物

西伯利亞虎

孟加拉虎

最大的魅力在於
肉食動物的霸氣，
以及偶爾透露出的
貓科動物反差萌。

獅子

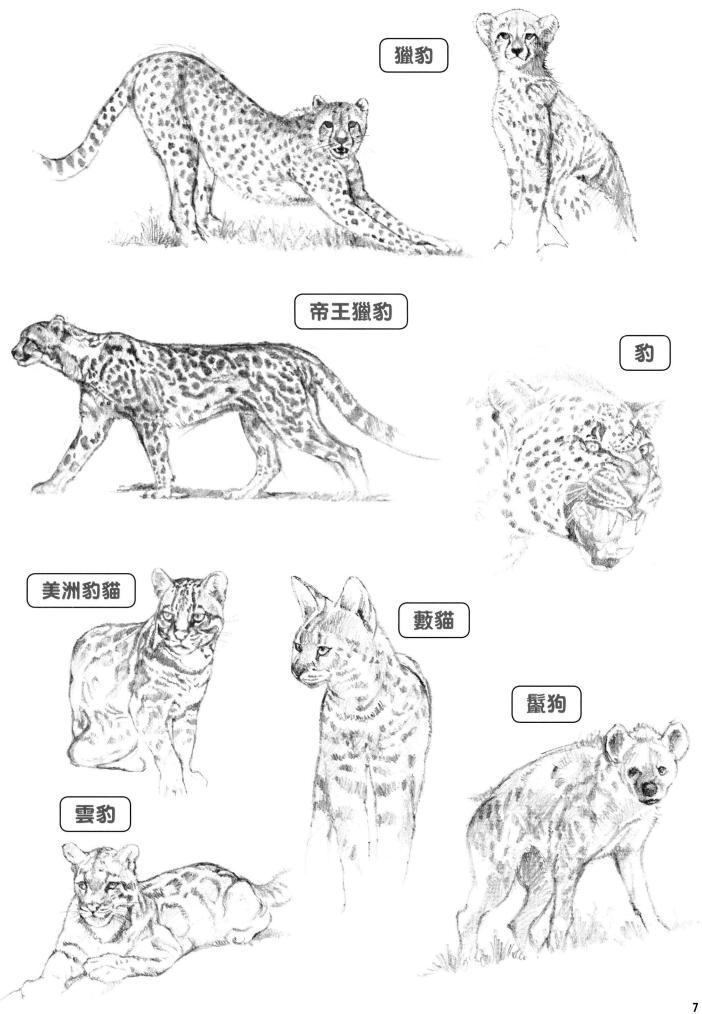

獵豹

帝王獵豹

豹

美洲豹貓

藪貓

鬣狗

雲豹

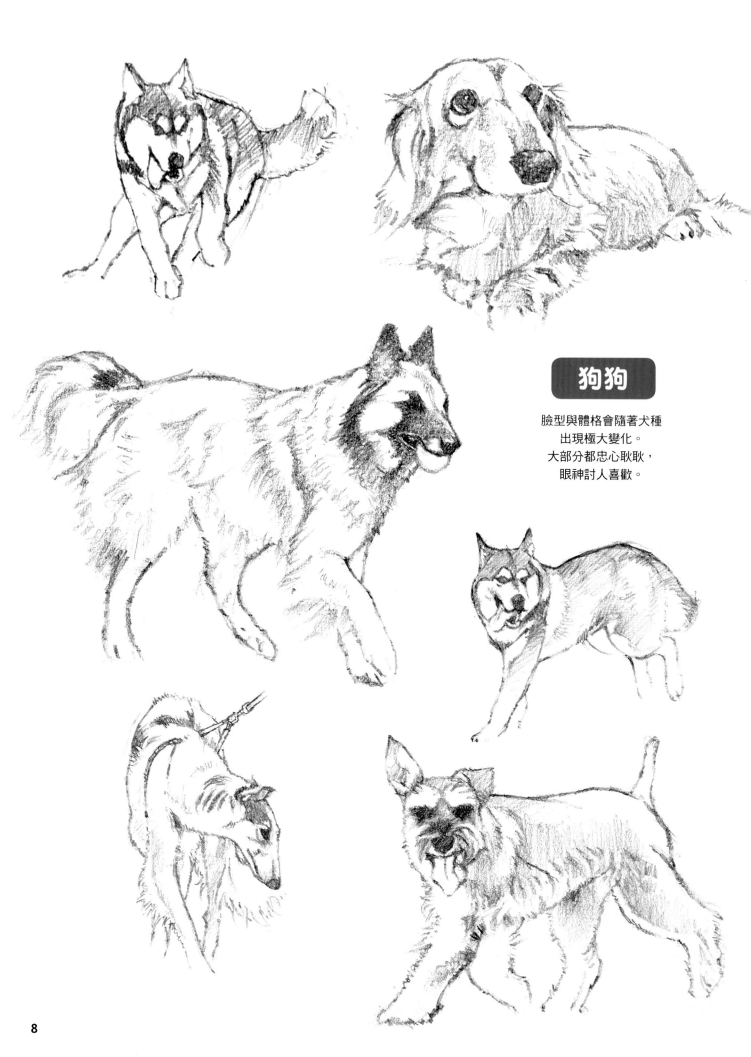

狗狗

臉型與體格會隨著犬種
出現極大變化。
大部分都忠心耿耿，
眼神討人喜歡。

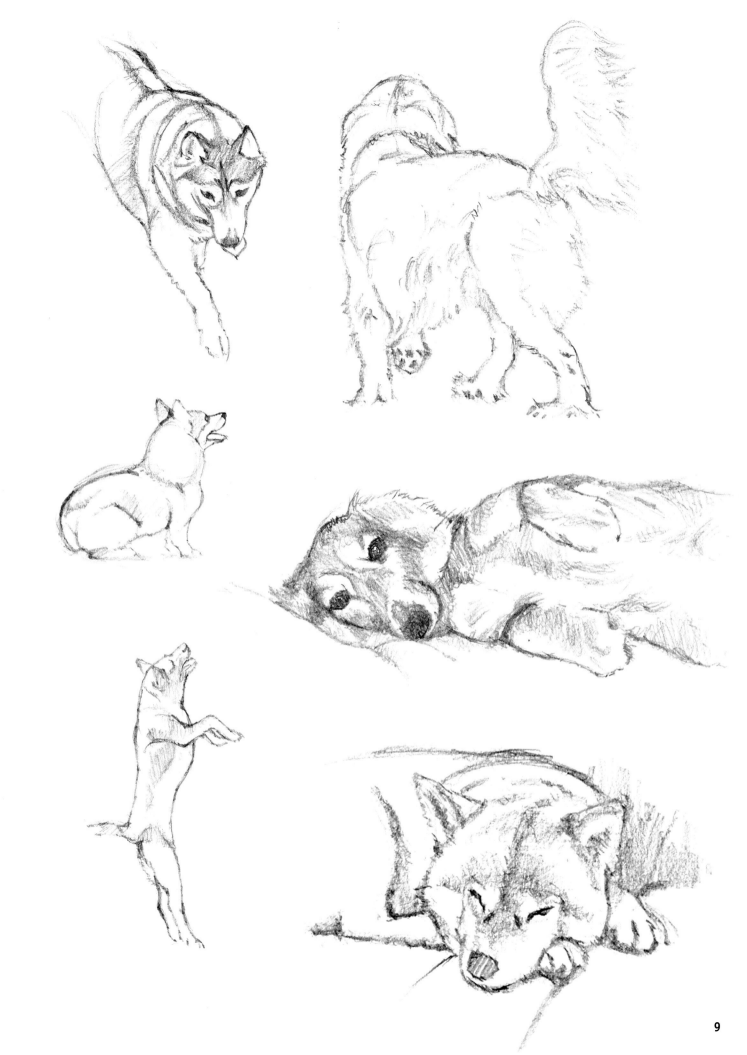

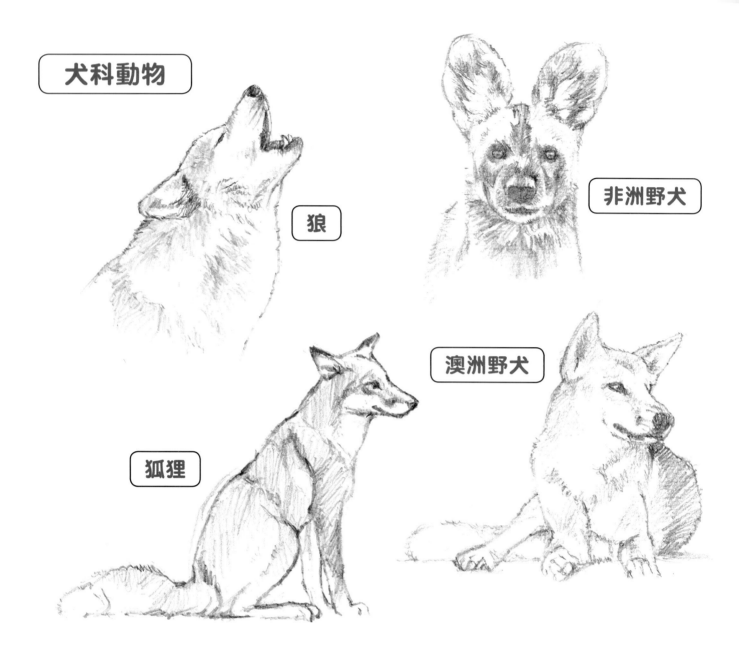

犬科動物

狼

非洲野犬

澳洲野犬

狐狸

其他
哺乳動物

哺乳動物的臉型、
體型、被毛長度、
動作等隨著物種千變萬化。
必須仔細觀察各種動物的體型大小、
形狀與動作等，相信這時也會察覺許多
平常沒有注意到的新發現。

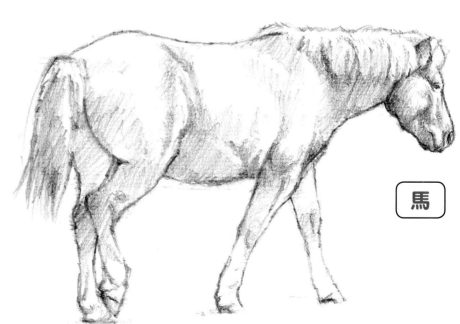

馬

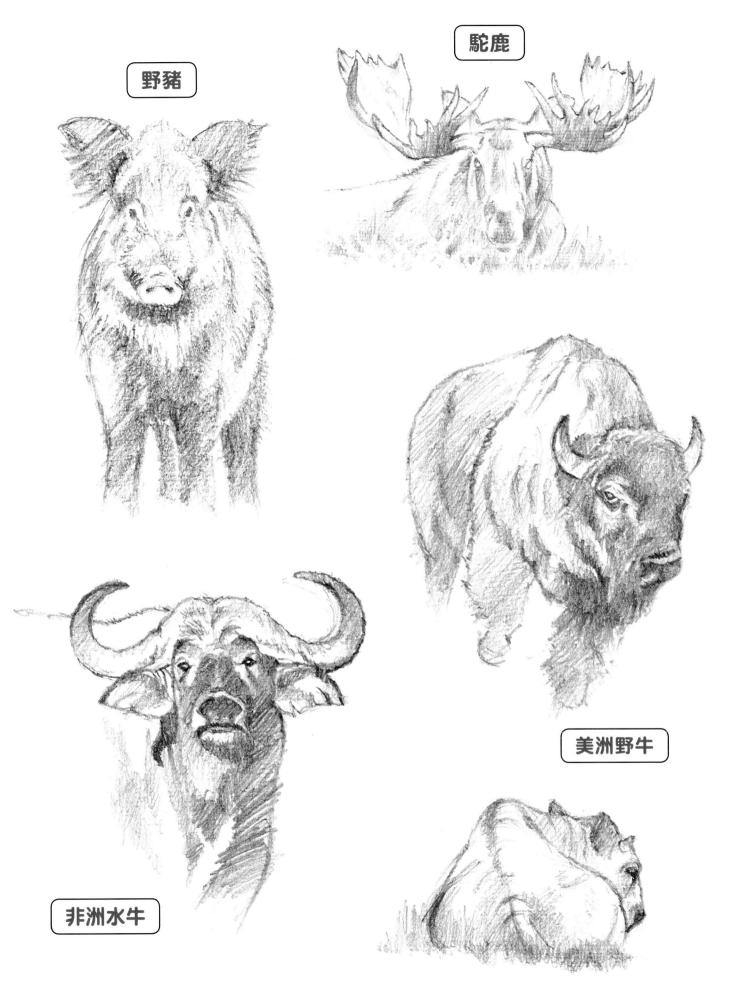

野豬

駝鹿

美洲野牛

非洲水牛

11

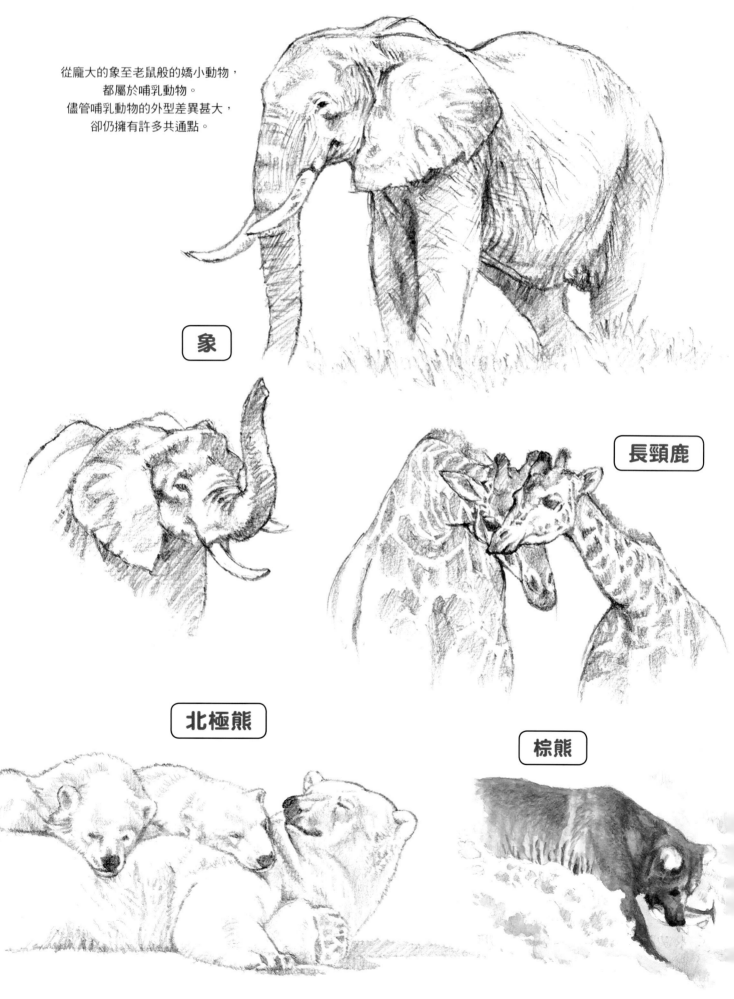

從龐大的象至老鼠般的嬌小動物，
都屬於哺乳動物。
儘管哺乳動物的外型差異甚大，
卻仍擁有許多共通點。

象

長頸鹿

北極熊

棕熊

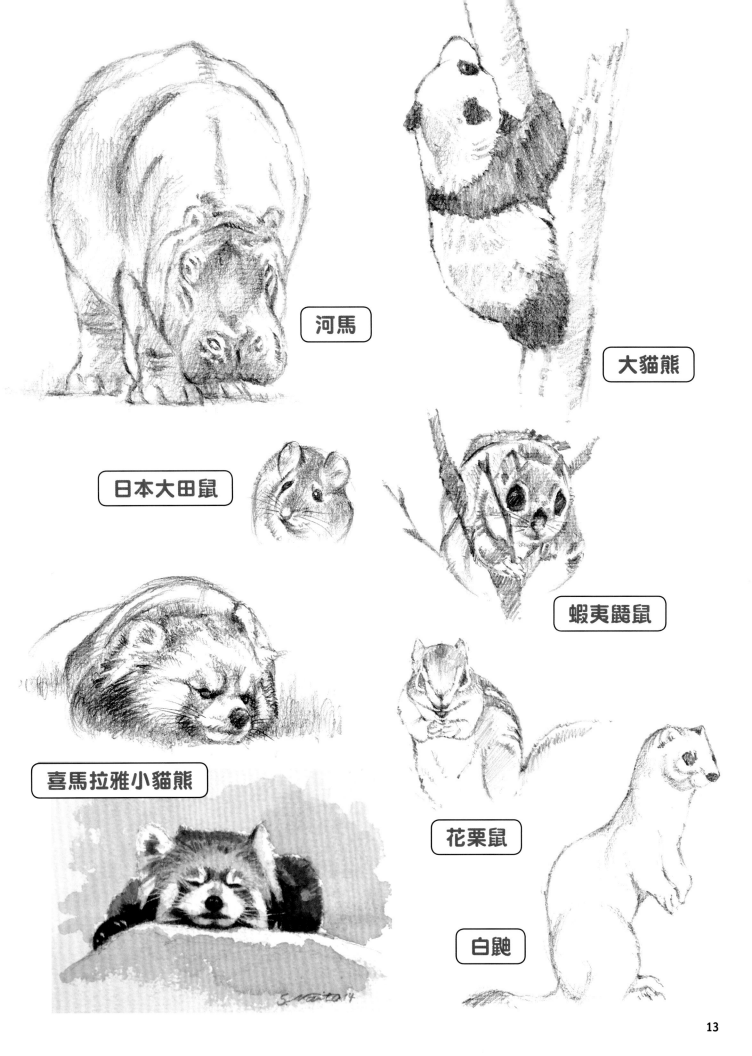

河馬

大貓熊

日本大田鼠

蝦夷鼯鼠

喜馬拉雅小貓熊

花栗鼠

白鼬

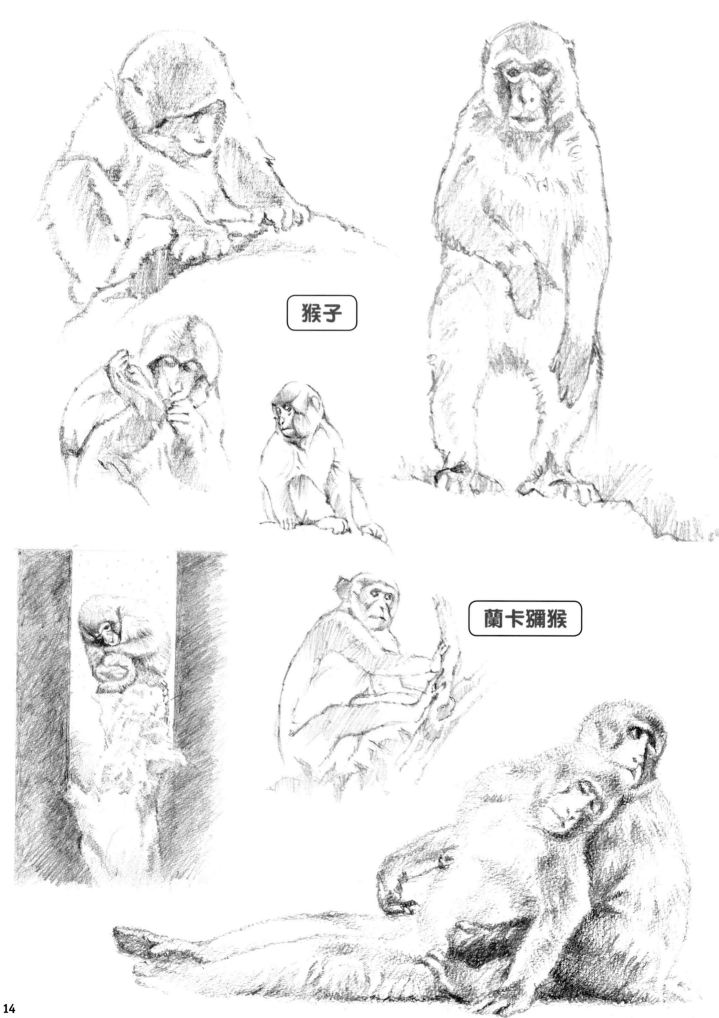

猴子

蘭卡獼猴

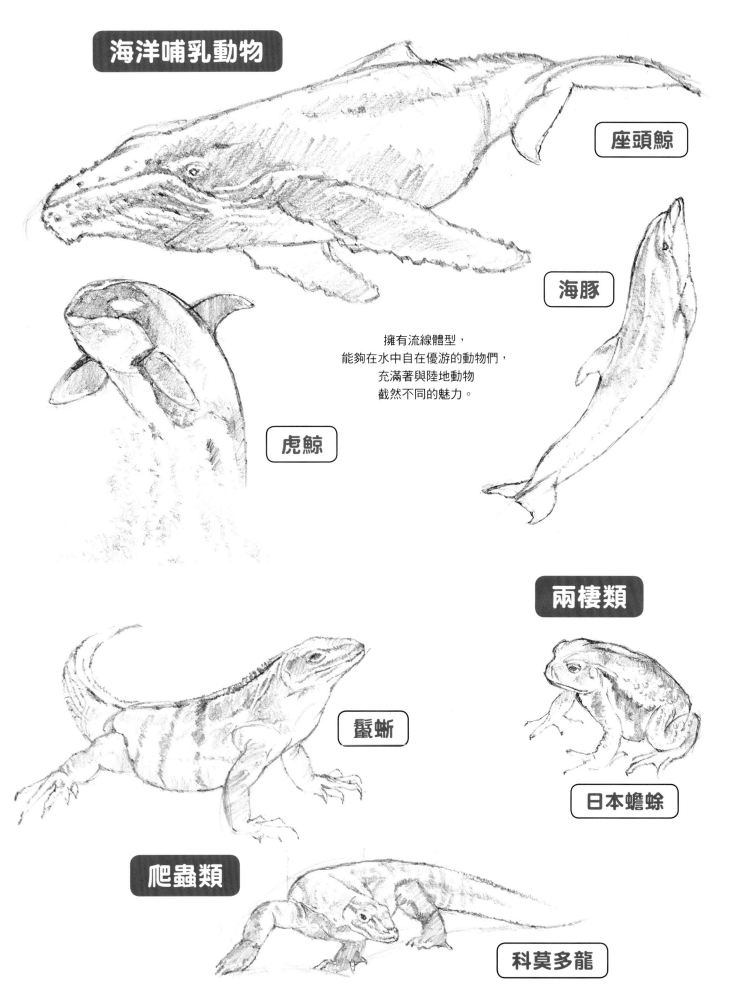

海洋哺乳動物

座頭鯨

海豚

虎鯨

擁有流線體型，
能夠在水中自在優游的動物們，
充滿著與陸地動物
截然不同的魅力。

兩棲類

鬣蜥

日本蟾蜍

爬蟲類

科莫多龍

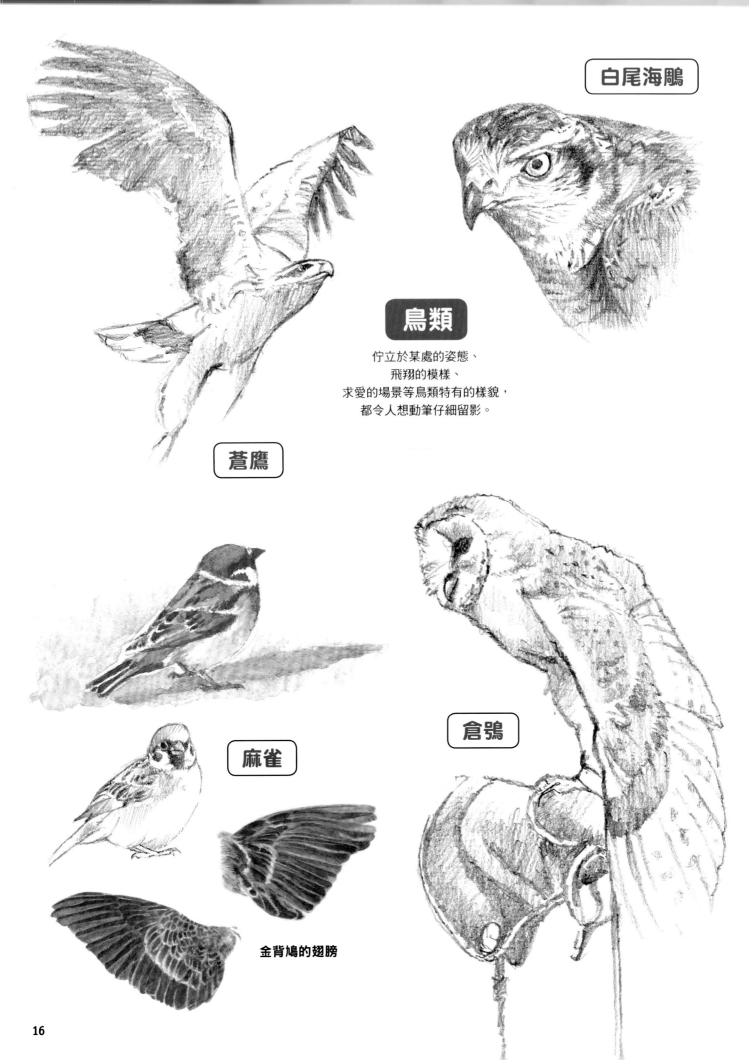

白尾海鵰

鳥類

佇立於某處的姿態、
飛翔的模樣、
求愛的場景等鳥類特有的樣貌，
都令人想動筆仔細留影。

蒼鷹

麻雀

倉鴞

金背鳩的翅膀

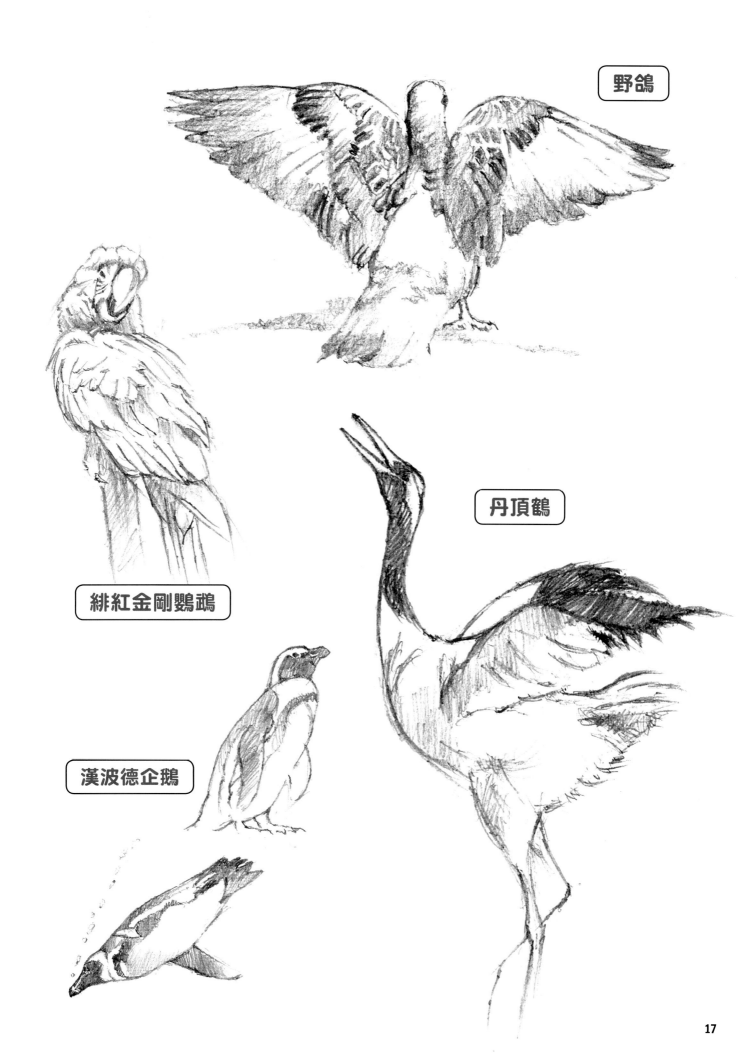

野鴿

緋紅金剛鸚鵡

丹頂鶴

漢波德企鵝

contents

第1章
HOW TO DRAW① 素描篇　　21

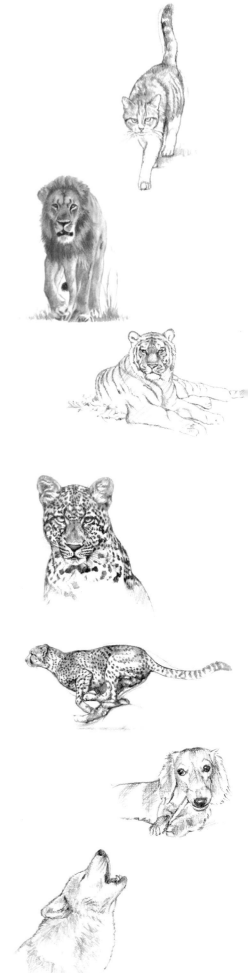

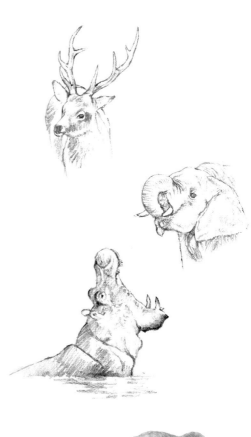

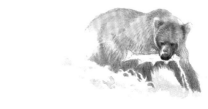

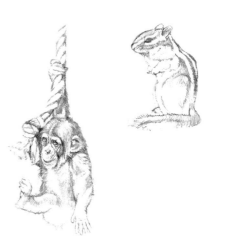

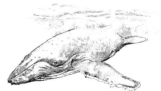

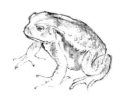

第2章
HOW TO DRAW ② 著色篇 ——————— 137

第1章

HOW TO DRAW ①

素描篇

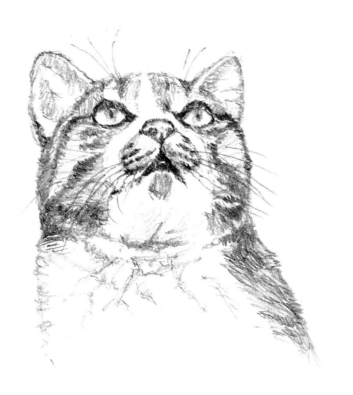

描繪基本

一般貓咪的特徵是圓潤柔軟，且身體各處的曲線和緩。
以頭部的尺寸來比較時身體算長，尾巴則柔軟有彈性。

❶ 描繪輪廓 　　　　　**❷ 描繪臉部與四肢**

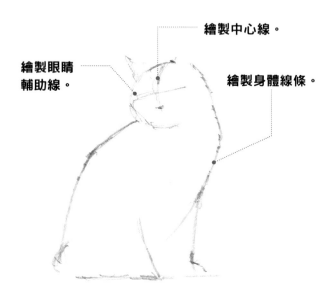

繪製眼睛
輔助線。

繪製中心線。

繪製身體線條。

描繪臉部與身體的輪廓。臉部偏圓形，
身體則偏橢圓形。

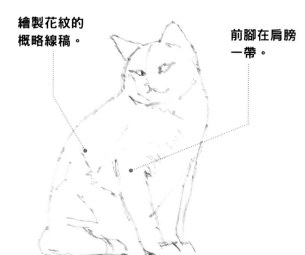

繪製花紋的
概略線稿。

前腳在肩膀
一帶。

畫好臉部後決定眼睛的位置，接著依序畫好
前腳、尾巴後，再畫出身體與後腳。

〈 **身體特徵** 〉

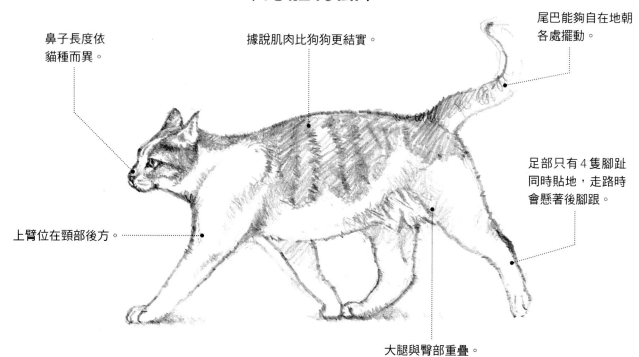

鼻子長度依
貓種而異。

據說肌肉比狗狗更結實。

尾巴能夠自在地朝
各處擺動。

足部只有4隻腳趾
同時貼地，走路時
會懸著後腳跟。

上臂位在頸部後方。

大腿與臀部重疊。

❸ 描繪花紋與陰影 ➡ ❹ 描繪被毛與臉部

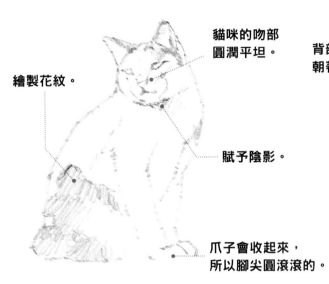

繪製花紋。

貓咪的吻部
圓潤平坦。

賦予陰影。

爪子會收起來,
所以腳尖圓滾滾的。

配置光影後立體感就出來了。整體要看起來柔
軟圓潤,連前腳的腳尖都圓滾滾的。

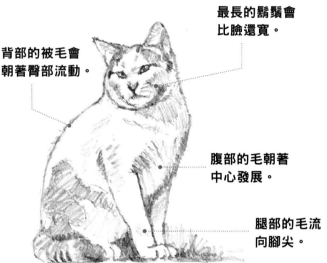

最長的鬍鬚會
比臉還寬。

背部的被毛會
朝著臀部流動。

腹部的毛朝著
中心發展。

腿部的毛流
向腳尖。

先畫好眼睛再進一步詮釋整個表情,
接著配置花紋、施加陰影。

〈 骨骼特徵 〉

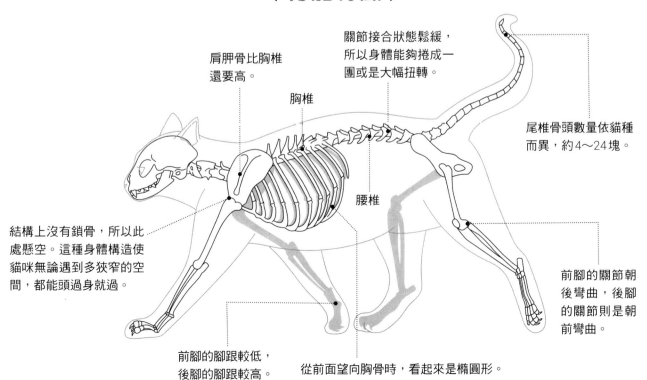

肩胛骨比胸椎
還要高。

胸椎

關節接合狀態鬆緩,
所以身體能夠捲成一
團或是大幅扭轉。

尾椎骨頭數量依貓種
而異,約4～24塊。

腰椎

結構上沒有鎖骨,所以此
處懸空。這種身體構造使
貓咪無論遇到多狹窄的空
間,都能頭過身就過。

前腳的關節朝
後彎曲,後腳
的關節則是朝
前彎曲。

前腳的腳跟較低,
後腳的腳跟較高。

從前面望向胸骨時,看起來是橢圓形。

① 各種姿勢

這裡試著描繪貓咪的坐姿、走路、睡姿等日常姿勢吧。

坐姿 ①

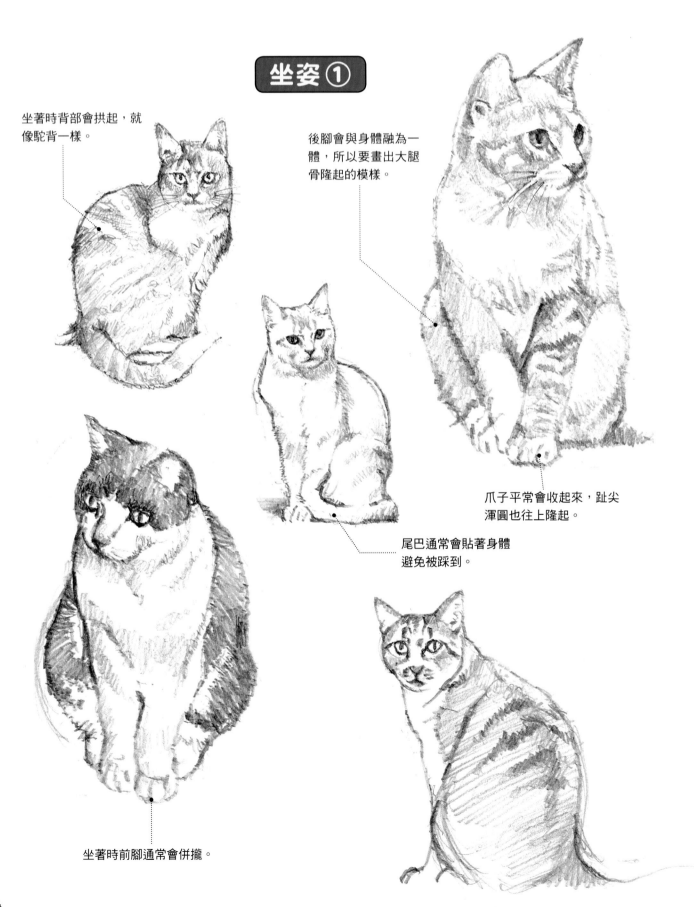

坐著時背部會拱起，就像駝背一樣。

後腳會與身體融為一體，所以要畫出大腿骨隆起的模樣。

爪子平常會收起來，趾尖渾圓也往上隆起。

尾巴通常會貼著身體避免被踩到。

坐著時前腳通常會併攏。

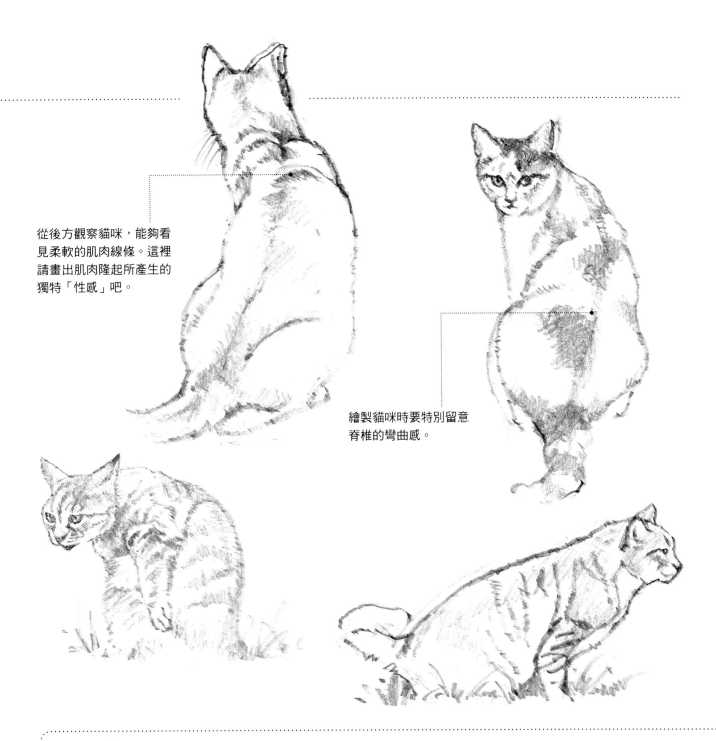

從後方觀察貓咪，能夠看見柔軟的肌肉線條。這裡請畫出肌肉隆起所產生的獨特「性感」吧。

繪製貓咪時要特別留意脊椎的彎曲感。

Challenge!

描繪趴坐的貓咪 ※待在比繪圖者更高的位置時。

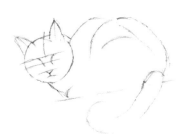

❶ 先以圓形表現臉部後，一邊確認肌肉隆起狀態一邊繪製身體。稍微強調圓形感會比較逼真。

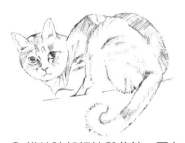

❷ 描繪臉部細節與花紋。要在留意光照方向的同時，畫出具鬆軟感的被毛。

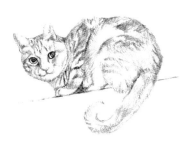

❸ 進一步繪製陰影表現立體感，同時也要調節整體均衡度。
＊著色範例→P.142

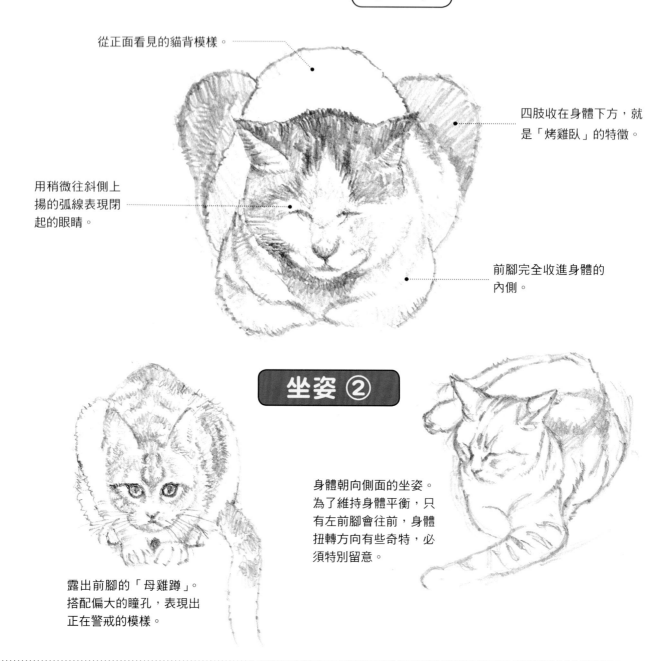

從正面看見的貓背模樣。

四肢收在身體下方，就是「烤雞臥」的特徵。

用稍微往斜側上揚的弧線表現閉起的眼睛。

前腳完全收進身體的內側。

坐姿 ②

露出前腳的「母雞蹲」。搭配偏大的瞳孔，表現出正在警戒的模樣。

身體朝向側面的坐姿。為了維持身體平衡，只有左前腳會往前，身體扭轉方向有些奇特，必須特別留意。

Challenge!

描繪「烤雞臥」的貓咪

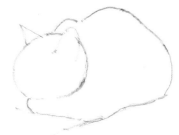

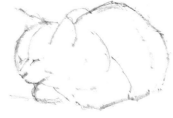

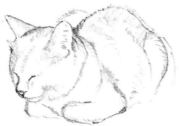

❶ 以圓形表現臉部，再用大大的半圓表現身體。後腳與身體融在一起，前腳尖則收在身體下面。

❷ 四肢與頸部都縮起，使身體看起來格外有分量，並且畫出隆起的肩胛骨與大腿骨。

❸ 配置整體陰影與花紋，同時也別忘了貓咪特有的柔軟線條。

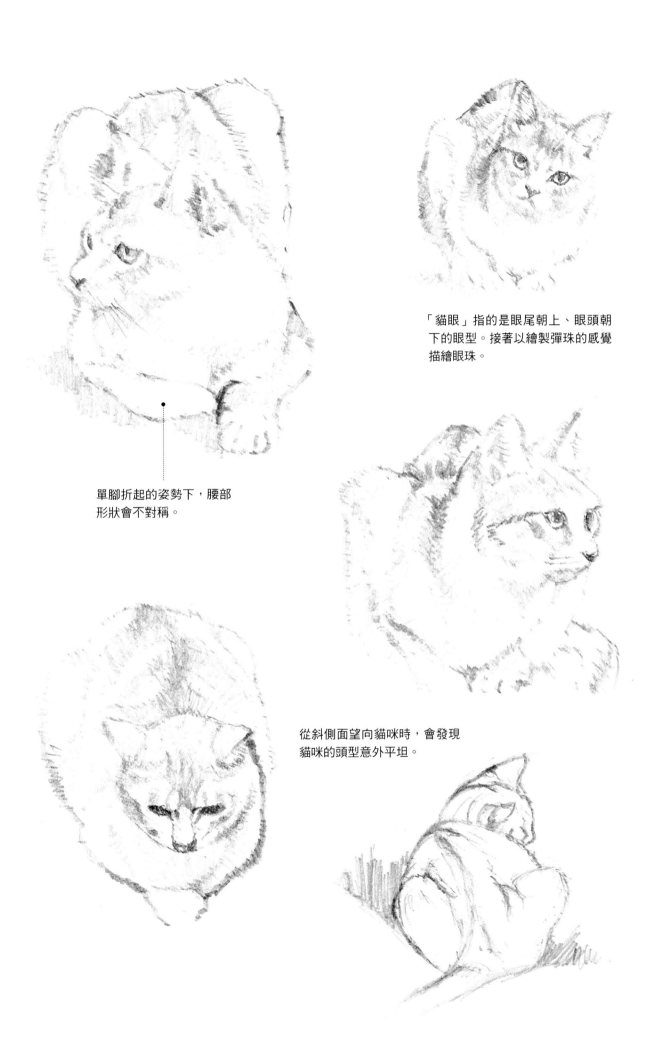

「貓眼」指的是眼尾朝上、眼頭朝
下的眼型。接著以繪製彈珠的感覺
描繪眼珠。

單腳折起的姿勢下，腰部
形狀會不對稱。

從斜側面望向貓咪時，會發現
貓咪的頭型意外平坦。

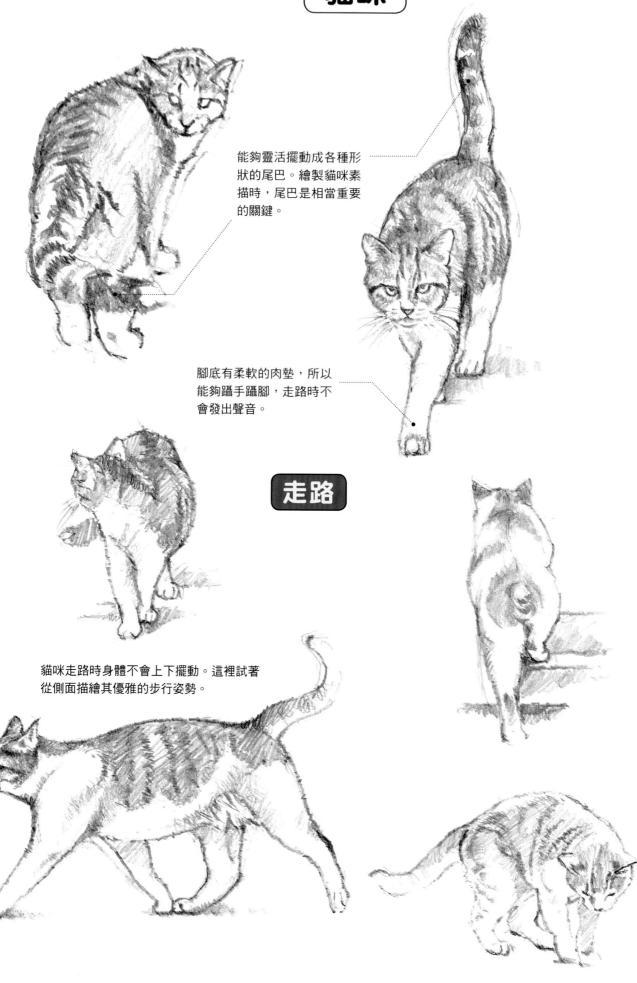

能夠靈活擺動成各種形狀的尾巴。繪製貓咪素描時，尾巴是相當重要的關鍵。

腳底有柔軟的肉墊，所以能夠躡手躡腳，走路時不會發出聲音。

走路

貓咪走路時身體不會上下擺動。這裡試著從側面描繪其優雅的步行姿勢。

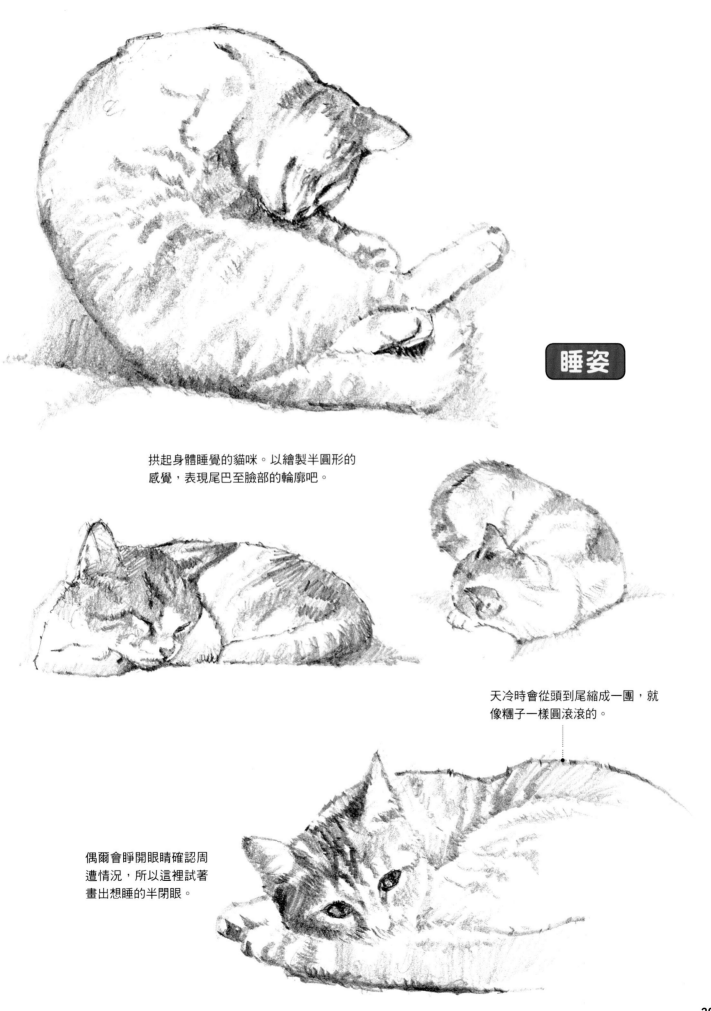

拱起身體睡覺的貓咪。以繪製半圓形的
感覺，表現尾巴至臉部的輪廓吧。

天冷時會從頭到尾縮成一團，就
像糰子一樣圓滾滾的。

偶爾會睜開眼睛確認周
遭情況，所以這裡試著
畫出想睡的半閉眼。

② 貓咪表情

據說貓咪會透過眼睛、鬍鬚、動作、尾巴形狀來表現出情緒，所以繪製時請仔細觀察貓咪的心情吧。

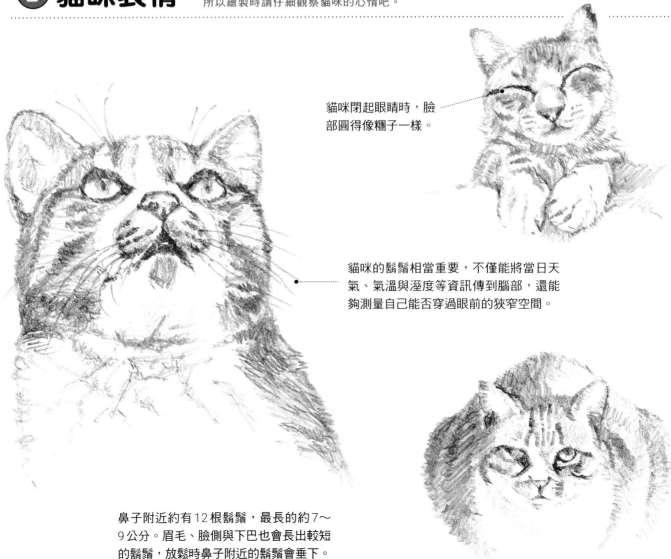

貓咪閉起眼睛時，臉部圓得像糰子一樣。

貓咪的鬍鬚相當重要，不僅能將當日天氣、氣溫與溼度等資訊傳到腦部，還能夠測量自己能否穿過眼前的狹窄空間。

鼻子附近約有12根鬍鬚，最長的約7～9公分。眉毛、臉側與下巴也會長出較短的鬍鬚，放鬆時鼻子附近的鬍鬚會垂下。

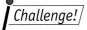
Challenge!
從正面描繪貓咪臉部

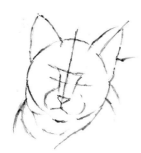

❶ 以圓形表現臉部後，畫出耳朵、中心線與眼睛的輔助線。

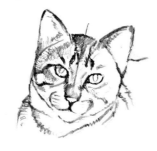

❷ 畫好「貓眼」後就要表現出吻部的圓潤感，接著按照光照方向詮釋陰影。

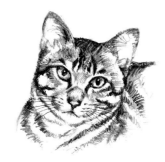

❸ 一邊畫出被毛的層次感一邊勾勒花紋，最後再畫出眼睛的高光，表情就栩栩如生。

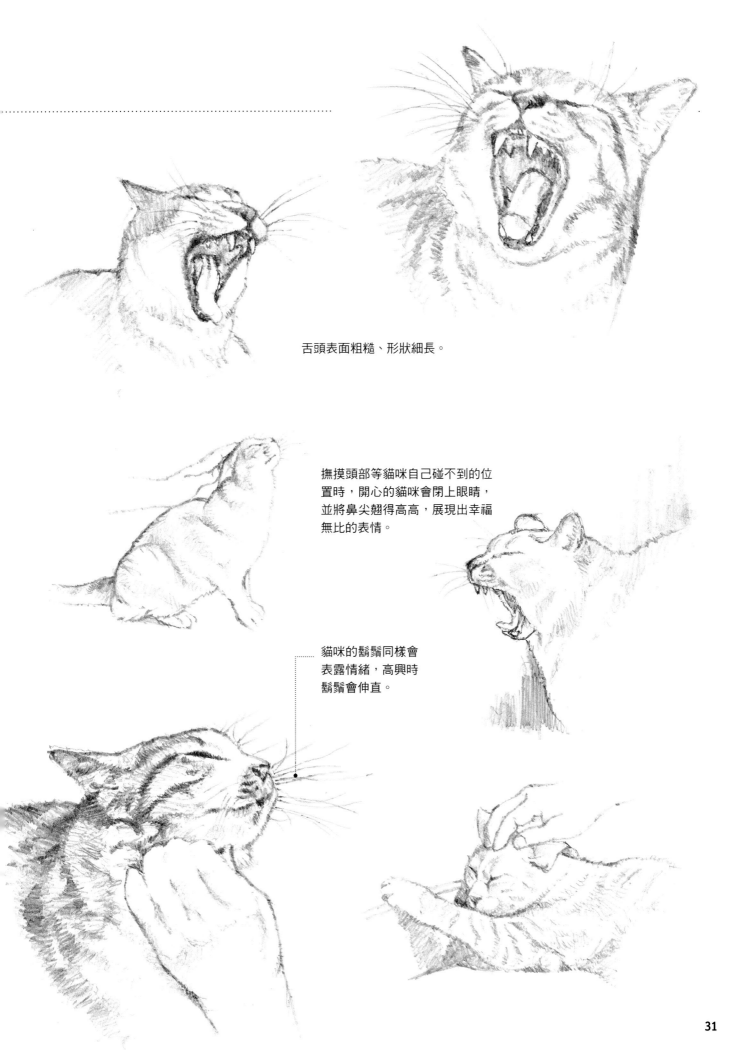

舌頭表面粗糙、形狀細長。

撫摸頭部等貓咪自己碰不到的位
置時，開心的貓咪會閉上眼睛，
並將鼻尖翹得高高，展現出幸福
無比的表情。

貓咪的鬍鬚同樣會
表露情緒，高興時
鬍鬚會伸直。

③ 掌握動作

貓咪時而縮成一團，時而拉得很長。
身體的柔軟度足以與雜耍藝人匹敵。

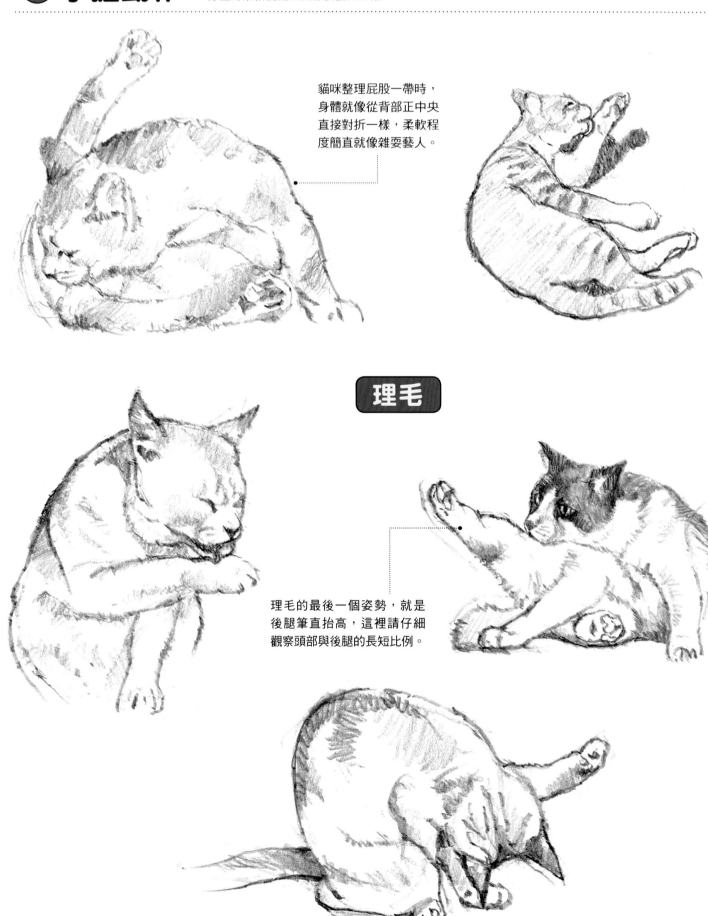

貓咪整理屁股一帶時，
身體就像從背部正中央
直接對折一樣，柔軟程
度簡直就像雜耍藝人。

理毛

理毛的最後一個姿勢，就是
後腿筆直抬高，這裡請仔細
觀察頭部與後腿的長短比例。

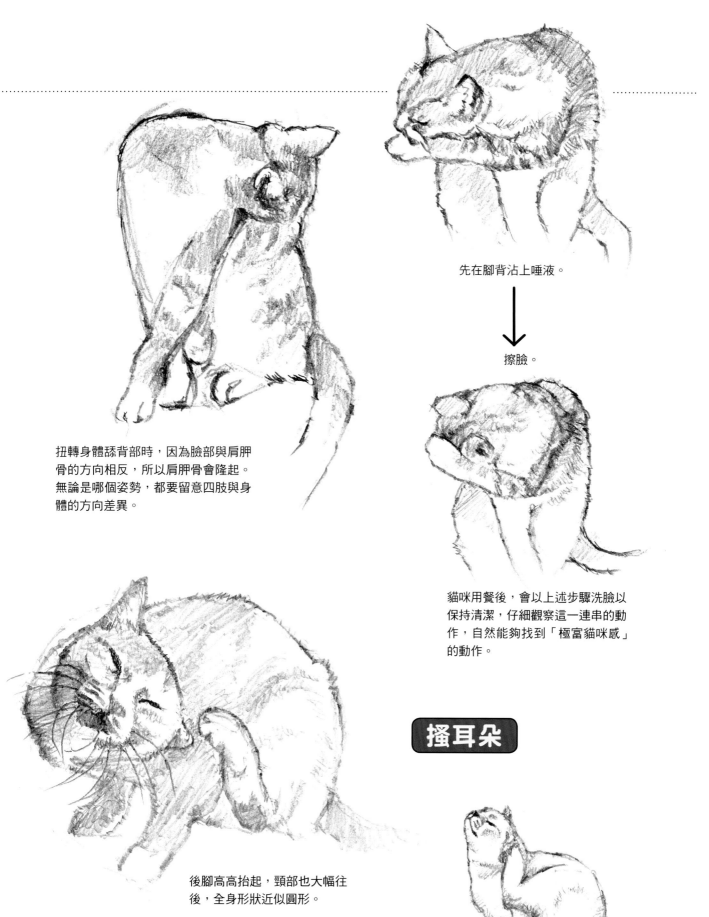

先在腳背沾上唾液。

擦臉。

扭轉身體舔背部時，因為臉部與肩胛
骨的方向相反，所以肩胛骨會隆起。
無論是哪個姿勢，都要留意四肢與身
體的方向差異。

貓咪用餐後，會以上述步驟洗臉以
保持清潔，仔細觀察這一連串的動
作，自然能夠找到「極富貓咪感」
的動作。

搔耳朵

後腳高高抬起，頸部也大幅往
後，全身形狀近似圓形。

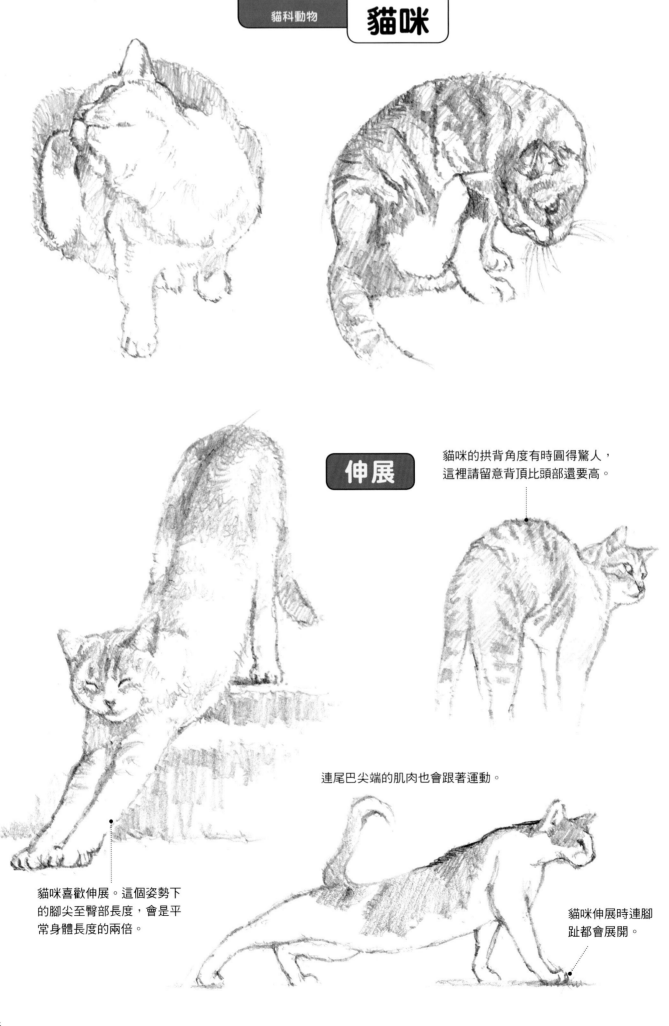

伸展

貓咪的拱背角度有時圓得驚人，這裡請留意背頂比頭部還要高。

連尾巴尖端的肌肉也會跟著運動。

貓咪喜歡伸展。這個姿勢下的腳尖至臀部長度，會是平常身體長度的兩倍。

貓咪伸展時連腳趾都會展開。

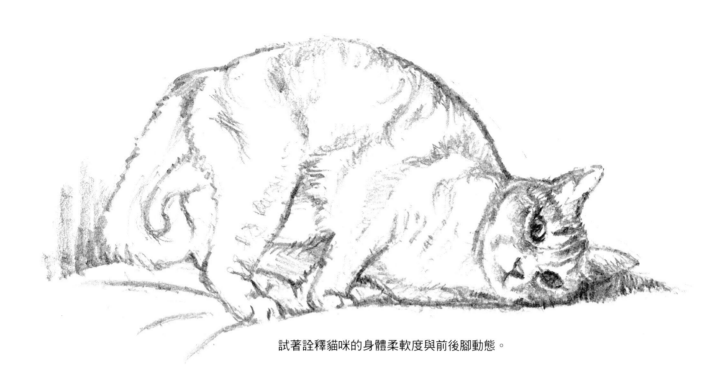

試著詮釋貓咪的身體柔軟度與前後腳動態。

放鬆 放鬆時的貓咪。請試著畫出那超級幸福的表情吧。

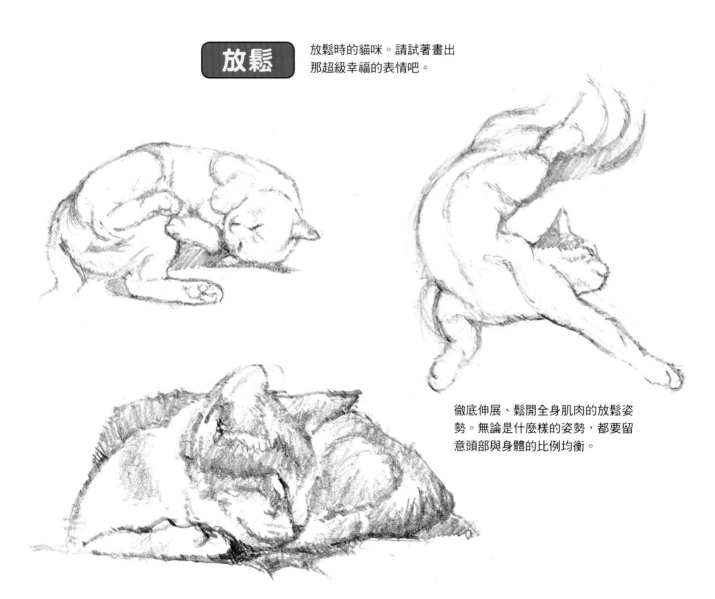

徹底伸展、鬆開全身肌肉的放鬆姿勢。無論是什麼樣的姿勢，都要留意頭部與身體的比例均衡。

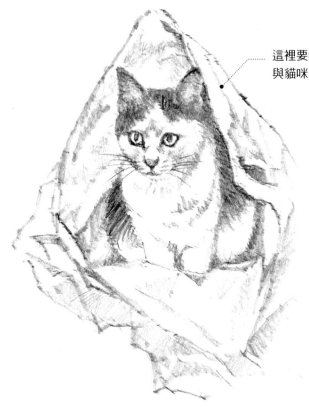

這裡要特別留意塑膠袋的無機質感
與貓咪柔軟感之間的差異。

鑽進狹窄空間

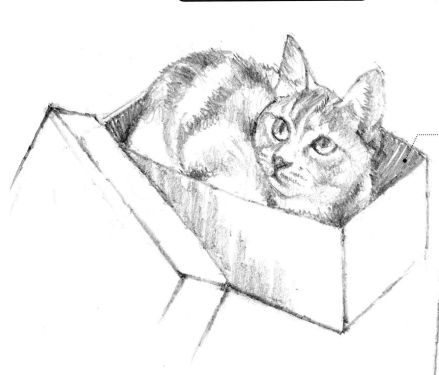

這孩子鑽進了老舊的馬口鐵玩具
盒。強行擠進狹窄空間時，身體
會往上隆起。

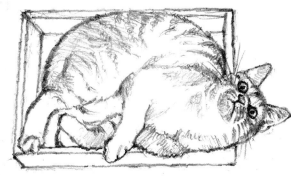

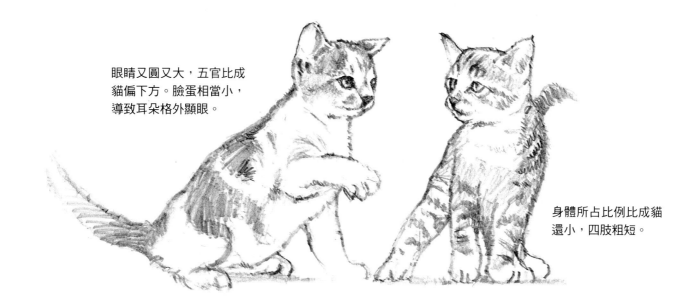

眼睛又圓又大，五官比成
貓偏下方。臉蛋相當小，
導致耳朵格外顯眼。

身體所占比例比成貓
還小，四肢粗短。

幼貓們 幼貓會透過玩耍學習
狩獵方法。

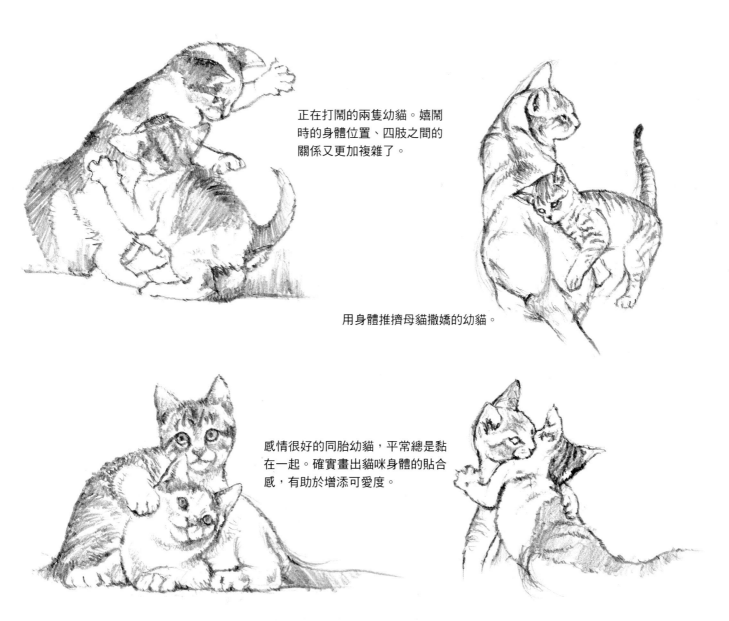

正在打鬧的兩隻幼貓。嬉鬧
時的身體位置、四肢之間的
關係又更加複雜了。

用身體推擠母貓撒嬌的幼貓。

感情很好的同胎幼貓，平常總是黏
在一起。確實畫出貓咪身體的貼合
感，有助於增添可愛度。

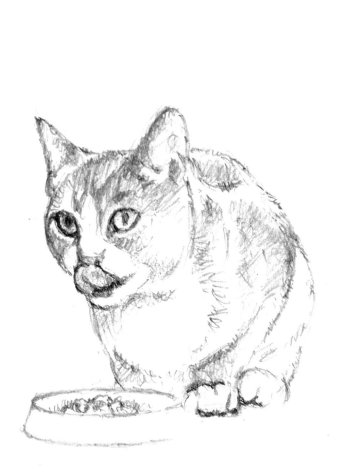

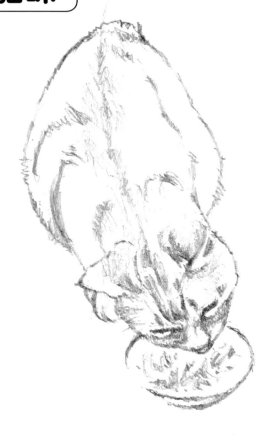

進食

貓咪是徹底的肉食動物,吃到美食時的表情非常可愛,經常出現令人「好想畫下來」的瞬間。

正啃咬著粗糙的葉子。葉子能夠刺激腸胃,幫助貓咪吐出無法消化的毛球。這種「卯起來的表情」也是貓咪的特徵之一。

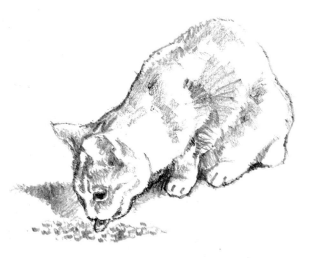

用靈活的細長舌頭撈起食物食用。

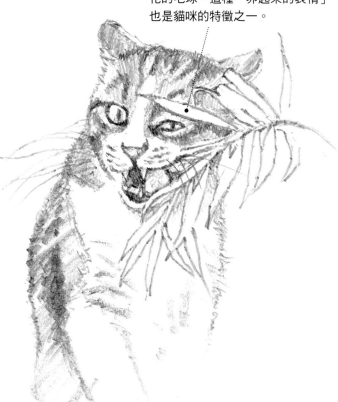

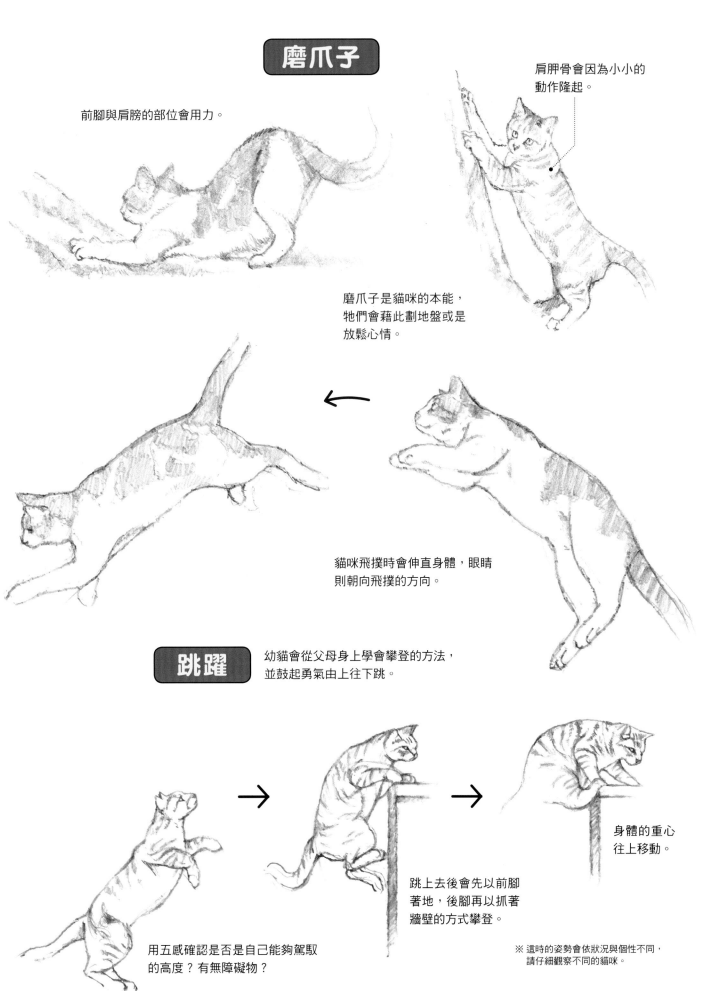

磨爪子

前腳與肩膀的部位會用力。

肩胛骨會因為小小的動作隆起。

磨爪子是貓咪的本能，牠們會藉此劃地盤或是放鬆心情。

貓咪飛撲時會伸直身體，眼睛則朝向飛撲的方向。

跳躍

幼貓會從父母身上學會攀登的方法，並鼓起勇氣由上往下跳。

身體的重心往上移動。

跳上去後會先以前腳著地，後腳再以抓著牆壁的方式攀登。

用五感確認是否是自己能夠駕馭的高度？有無障礙物？

※ 這時的姿勢會依狀況與個性不同，請仔細觀察不同的貓咪。

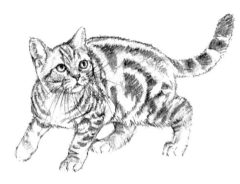

④ 貓咪種類

世界上有豐富的貓咪品種，長相、體型、毛色與毛長都大不相同，
這裡試著畫出幾種受歡迎的品種。

阿比西尼亞貓

據說古埃及的埃及豔后就曾飼養過這種貓咪，特徵是輪廓俐落的Ｖ型臉與大耳朵。

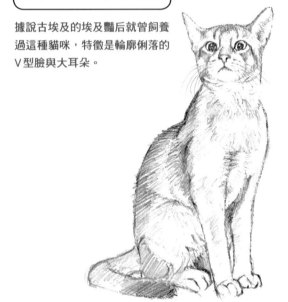

美國短毛貓

十七世紀隨著拓荒移民前往美洲大陸，以捕鼠手的身分立下大功。特徵是身體有著漩渦型的花紋。

蘇格蘭摺耳貓

由基因突變產生的摺耳貓與英國短毛貓交配後所誕生的貓咪，引領著近年的家貓風潮。

曼赤肯貓

以短腿努力走路的模樣惹人憐愛，但是運動能力出乎意料地好，很喜歡跳躍與爬樹。

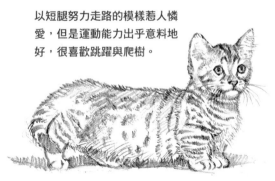

索馬利貓

阿比西尼亞貓的長毛種，蓬鬆的尾巴相當優雅。總是以踮著腳尖般的姿勢站立，因此又有「芭蕾舞者貓」之稱。

俄羅斯藍貓

據說是以前俄羅斯貴族養的貓咪，是氣質高貴的藍色短毛種。特徵是上揚的嘴角，看起來總是在微笑。

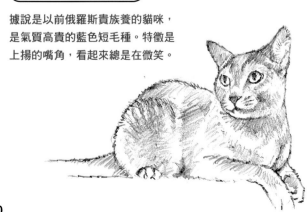

美國捲耳貓

最早是基因突變才造成耳朵反折，訴說著許多情緒的大眼睛惹人憐愛，性格溫和且好奇心旺盛，尾巴很長。

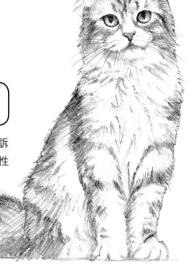

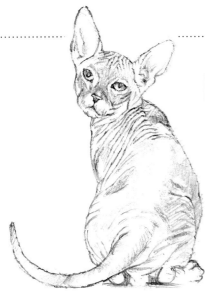

斯芬克斯貓

無毛貓，據說是電影《E.T. 外星人》的原型。裸露的肌膚與皺巴巴的臉，交織出神奇的魅力。

天生具備優雅氣質的代表性長毛貓，親人的個性使其成為許多家貓的祖先。

波斯貓

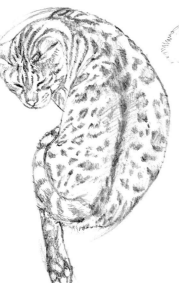

孟加拉貓

源自於野貓的品種，特徵是極富野性的外貌，但是個性卻沉穩親人，擁有優美的斑點花紋。

挪威森林貓

棲息於挪威森林地區的貓，被毛具有優秀的防寒與防水功能，線條俐落的口鼻與鬆軟的長毛極為優雅。

描繪緬因貓

※ 緬因貓的原文「Maine Coon」意指緬因州的浣熊，是肌肉發達且長毛如絲的大型種。

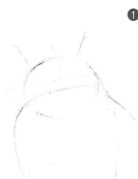

❶ 長毛種的身體輪廓會藏在被毛下，緬因貓的吻部接近四邊形，先以橫寬的橢圓形表現臉部。

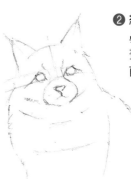

❷ 繪製輔助線後配置眼鼻的位置，耳朵根部畫得又大又寬，並朝前端尖起。

❸ 繪製被毛時也要留意底下的身體輪廓，臉部毛較短，愈往下毛愈長。接著賦予臉部陰影以打造立體感。

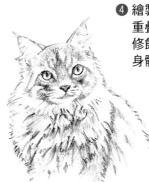

❹ 繪製被毛重疊感以及重疊造成的陰影，並修飾出臉部、前腳與身體之間的界線。

獅子

描繪基本

公獅要有符合「萬獸之王」稱號的壯碩體型,以及蓬鬆旺盛的鬃毛。
母獅身型比公獅纖細,體型更具流線感。

❶ 描繪輪廓 ➡

決定眼睛位置時,可先分別決定額頭頂端與鼻尖,並在兩者之間的中間點配置眼睛。

吻部又長又寬,鼻尖寬闊且隆起。嘴巴正中央則稍微突出。

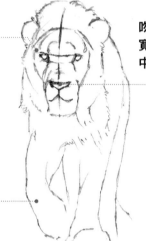

前腳抬起時,腳踝會往內側稍微彎曲。

繪製臉部、鬃毛與身體輪廓。以長方形掌握整體形狀會比較好畫,接著繪製眼睛、鼻子與嘴巴的外廓。

❷ 描繪臉部與鬃毛 ➡

在眼睛下面與鼻子側邊等處繪製陰影,打造立體感。

繪製鬃毛的邊緣。由於是行進中的獅子,鬃毛會往後方流動。

繪製臉部與鬃毛的同時要留意層次感,四肢則要畫得粗壯。這裡的光源位在右側,配置陰影時要留意這部分。

〈 身體特徵 〉

尾巴長度與身高大致相同。

與體長(胸部至臀部)相同的狗狗或狼相比,身高(站立時肩膀至腳底)偏低矮。

吻部較貓咪長。

尾巴尖端也有蓬鬆的毛。

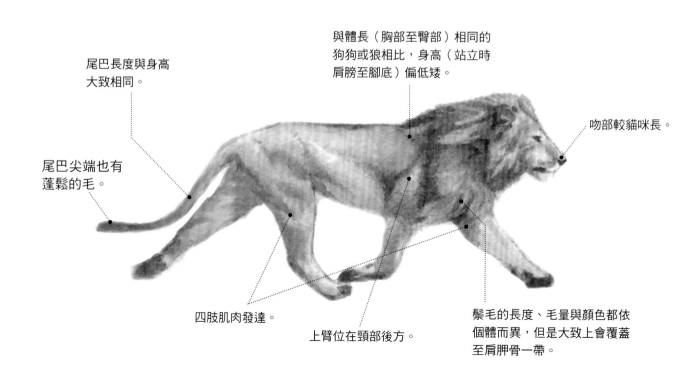

四肢肌肉發達。

上臂位在頸部後方。

鬃毛的長度、毛量與顏色都依個體而異,但是大致上會覆蓋至肩胛骨一帶。

❸ 描繪表情與細節 ➡ ### ❹ 描繪被毛與臉部表情

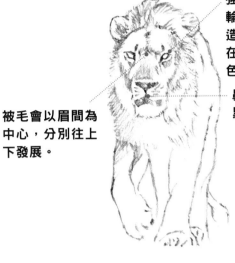

被毛會以眉間為中心，分別往上下發展。

強調「貓眼」輪廓有助於營造出魄力，並在眼下繪製白色邊線。

鼻子與嘴巴是黑色的。

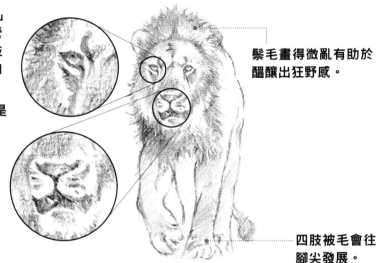

鬃毛畫得微亂有助於醞釀出狂野感。

四肢被毛會往腳尖發展。

描繪眼、鼻、口後安排臉部陰影以演繹出表情，並在留意毛流的同時繪製略為凌亂的鬃毛。

藉陰影的深淺形塑出層次感，並進一步繪製眼睛細節。

＊著色範例→P.45

〈 骨骼特徵 〉

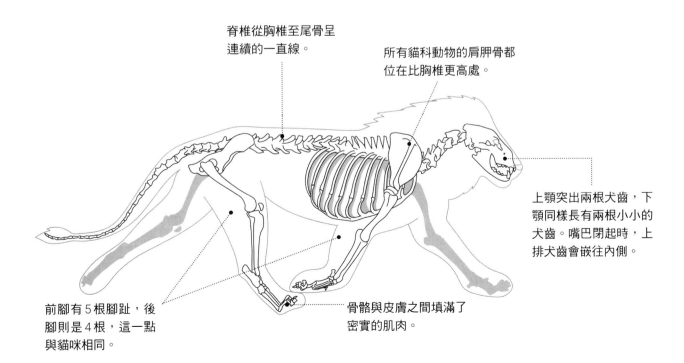

脊椎從胸椎至尾骨呈連續的一直線。

所有貓科動物的肩胛骨都位在比胸椎更高處。

上顎突出兩根犬齒，下顎同樣長有兩根小小的犬齒。嘴巴閉起時，上排犬齒會嵌往內側。

前腳有5根腳趾，後腳則是4根，這一點與貓咪相同。

骨骼與皮膚之間填滿了密實的肌肉。

獅子

貓科豹屬，棲息於非洲與印度，
在貓科動物中的體型僅次於老虎，更是具備社會性的群體動物。

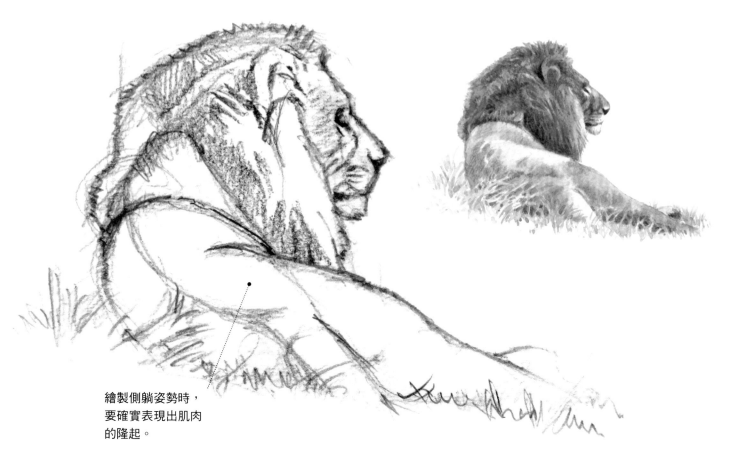

繪製側躺姿勢時，
要確實表現出肌肉
的隆起。

幼獅的身上有
暗色斑紋。

幼獅的圓耳朵相當
顯眼，眼睛也比成
獅更圓，表情看起
來天真無邪。

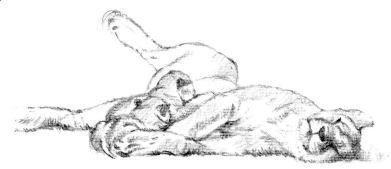

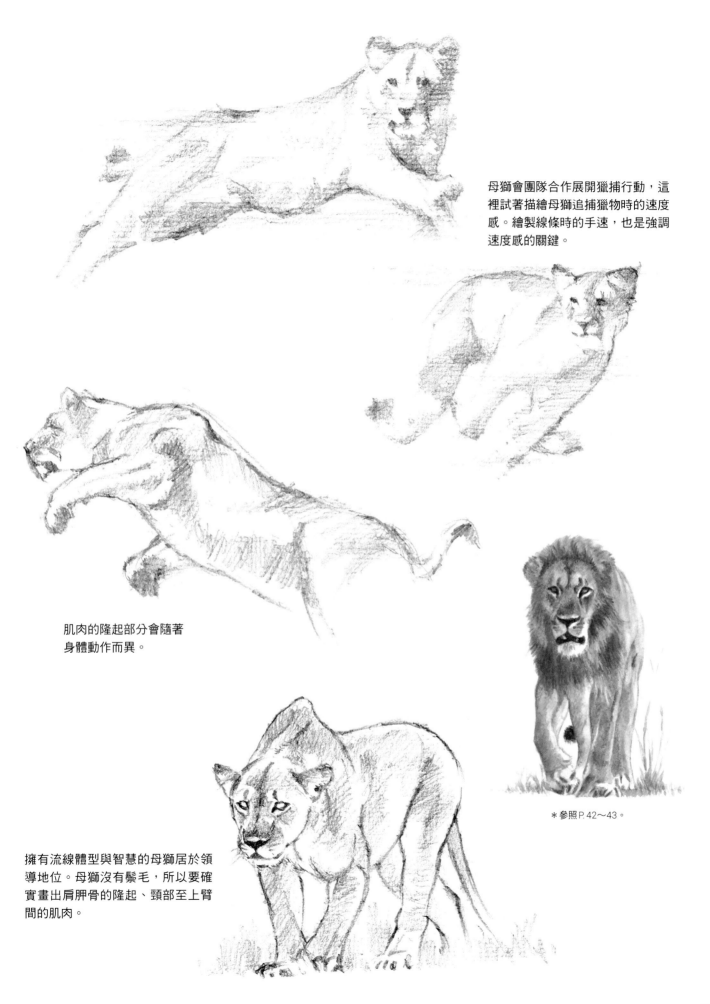

母獅會團隊合作展開獵捕行動，這裡試著描繪母獅追捕獵物時的速度感。繪製線條時的手速，也是強調速度感的關鍵。

肌肉的隆起部分會隨著身體動作而異。

擁有流線體型與智慧的母獅居於領導地位。母獅沒有鬃毛，所以要確實畫出肩胛骨的隆起、頸部至上臂間的肌肉。

＊參照 P.42～43。

西伯利亞虎

貓科豹屬，僅棲息於俄羅斯極東邊疆地區、黑龍江與烏蘇里江流域，是貓科中最大型的動物，甚至有體長達 3 公尺、體重超過 350 公斤的個體。

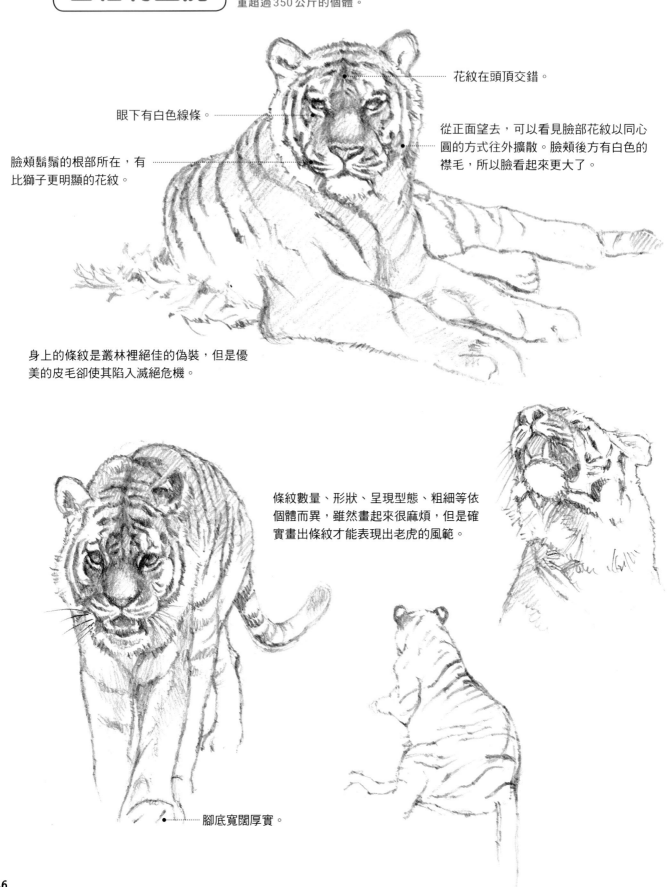

花紋在頭頂交錯。

眼下有白色線條。

從正面望去，可以看見臉部花紋以同心圓的方式往外擴散。臉頰後方有白色的襟毛，所以臉看起來更大了。

臉頰鬍鬚的根部所在，有比獅子更明顯的花紋。

身上的條紋是叢林裡絕佳的偽裝，但是優美的皮毛卻使其陷入滅絕危機。

條紋數量、形狀、呈現型態、粗細等依個體而異，雖然畫起來很麻煩，但是確實畫出條紋才能表現出老虎的風範。

腳底寬闊厚實。

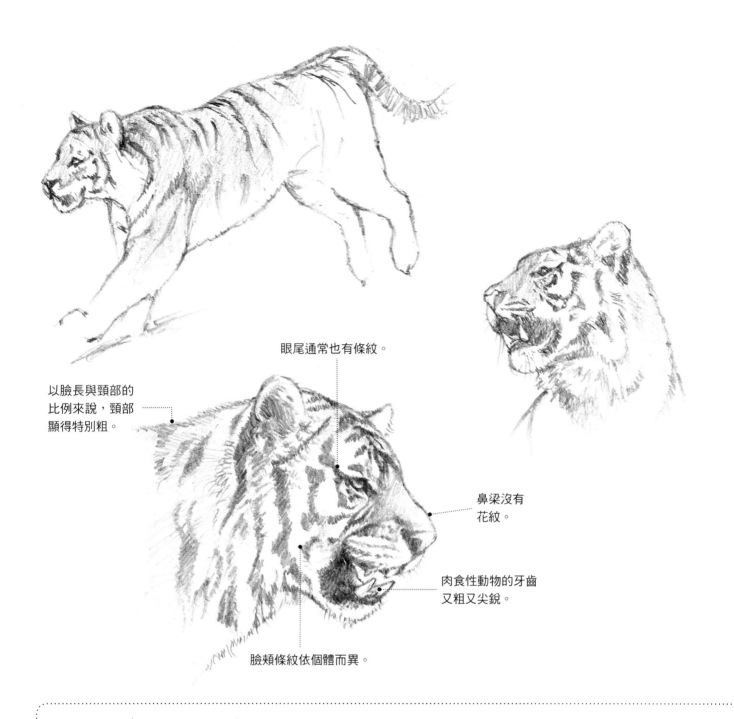

眼尾通常也有條紋。

以臉長與頸部的
比例來說，頸部
顯得特別粗。

鼻梁沒有
花紋。

肉食性動物的牙齒
又粗又尖銳。

臉頰條紋依個體而異。

Challenge!

從正面描繪趴坐的老虎

襟毛

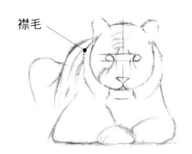

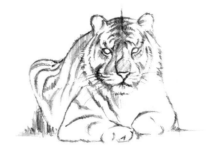

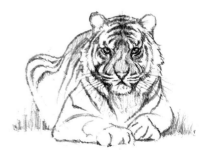

❶ 以圓形和半圓形分別表現臉與身
體，從吻部畫至下巴後再繪製襟
毛。畫出前腳與大腿骨的隆起。

❷ 描繪條紋的同時邊配置整體
陰影，可營造出立體感。這
個階段就要畫上鬍鬚。

❸ 深濃的頭部條紋有助於提
升整體層次感，接著再描
繪眼睛細節。

孟加拉虎

貓科豹屬,棲息於印度、尼泊爾、不丹與孟加拉,花紋比較稀疏,有些個體的肩膀與胸口就幾乎沒有條紋。

以俯視角度觀察老虎時,可以看出條紋以脊椎為中心往左右發展。

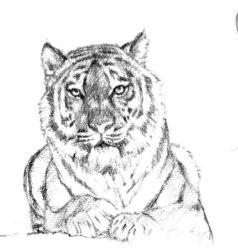

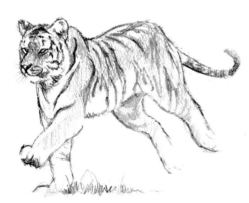

能夠一擊打昏獵物的粗壯前腳。

無論是跑步還是走路,都和貓咪一樣只有腳尖貼地。

嘴巴可以張很開的骨骼。老虎的嘴巴很大,上下排的犬齒都很發達。

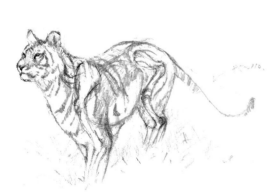

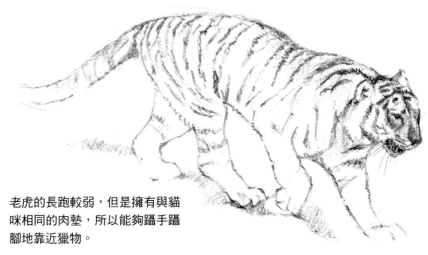

一邊想像老虎的骨骼,一邊配置肌肉。

老虎的長跑較弱,但是擁有與貓咪相同的肉墊,所以能夠躡手躡腳地靠近獵物。

貓科豹屬，棲息於非洲大陸、阿拉伯半島、東南亞、俄羅斯等廣泛地域，
特徵是四肢稍短，且身體布滿黑色花朵般的斑點。

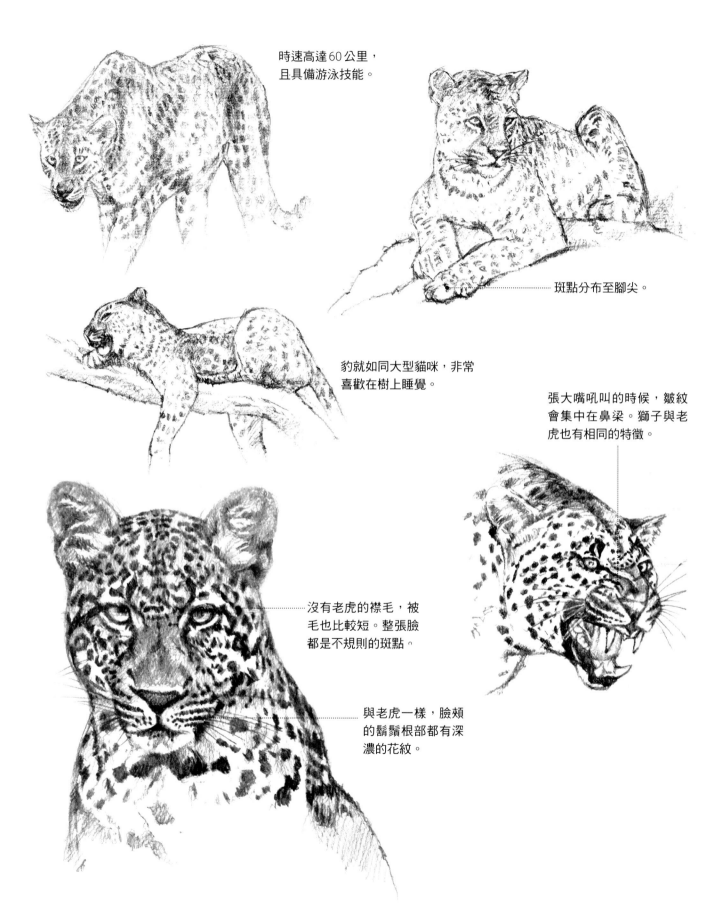

時速高達60公里，
且具備游泳技能。

斑點分布至腳尖。

豹就如同大型貓咪，非常
喜歡在樹上睡覺。

張大嘴吼叫的時候，皺紋
會集中在鼻梁。獅子與老
虎也有相同的特徵。

沒有老虎的襟毛，被
毛也比較短。整張臉
都是不規則的斑點。

與老虎一樣，臉頰
的鬍鬚根部都有深
濃的花紋。

49

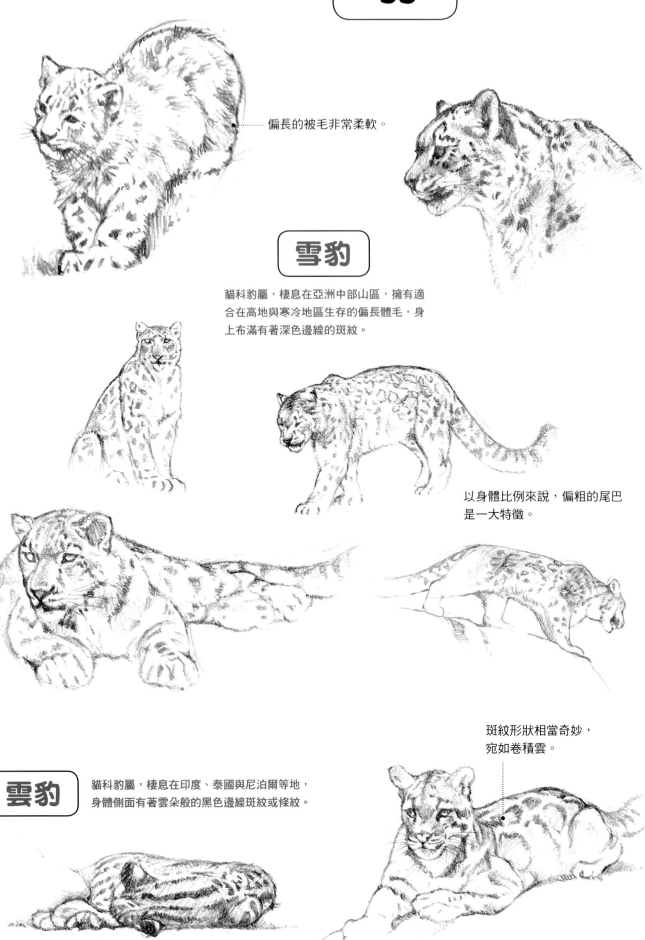

偏長的被毛非常柔軟。

雪豹

貓科豹屬，棲息在亞洲中部山區，擁有適合在高地與寒冷地區生存的偏長體毛，身上布滿有著深色邊線的斑紋。

以身體比例來說，偏粗的尾巴是一大特徵。

斑紋形狀相當奇妙，宛如卷積雲。

雲豹

貓科豹屬，棲息在印度、泰國與尼泊爾等地，身體側面有著雲朵般的黑色邊線斑紋或條紋。

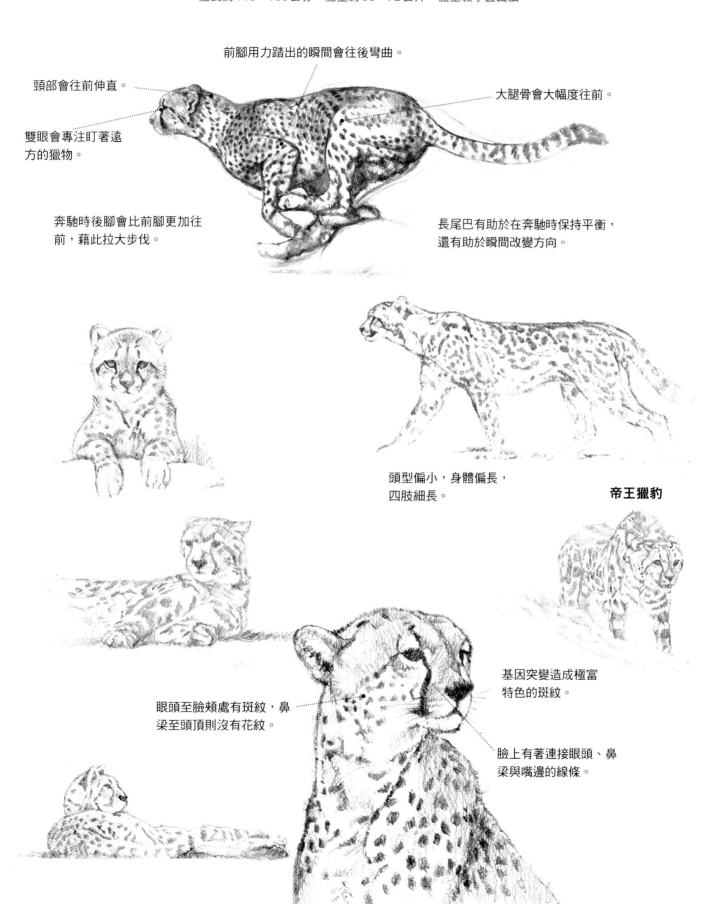

貓科動物　**獵豹**

貓科獵豹屬，棲息在非洲與亞洲，身體有灰色或褐色斑紋。
體長約110～150公分、體重約35～72公斤，體型較小且纖細。

前腳用力踏出的瞬間會往後彎曲。

頸部會往前伸直。

雙眼會專注盯著遠方的獵物。

大腿骨會大幅度往前。

奔馳時後腳會比前腳更加往前，藉此拉大步伐。

長尾巴有助於在奔馳時保持平衡，還有助於瞬間改變方向。

頭型偏小，身體偏長，四肢細長。

帝王獵豹

眼頭至臉頰處有斑紋，鼻梁至頭頂則沒有花紋。

基因突變造成極富特色的斑紋。

臉上有著連接眼頭、鼻梁與嘴邊的線條。

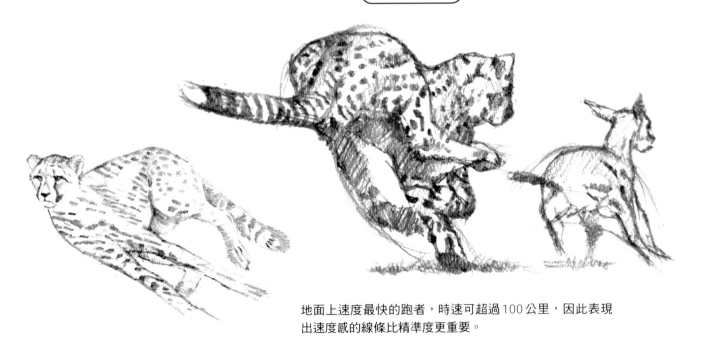

地面上速度最快的跑者，時速可超過100公里，因此表現出速度感的線條比精準度更重要。

Challenge!
描繪栩栩如生的獵豹

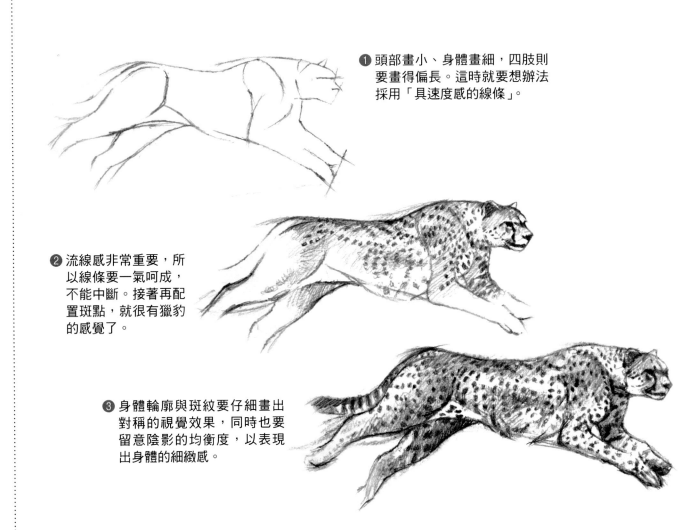

❶ 頭部畫小、身體畫細，四肢則要畫得偏長。這時就要想辦法採用「具速度感的線條」。

❷ 流線感非常重要，所以線條要一氣呵成，不能中斷。接著再配置斑點，就很有獵豹的感覺了。

❸ 身體輪廓與斑紋要仔細畫出對稱的視覺效果，同時也要留意陰影的均衡度，以表現出身體的細緻感。

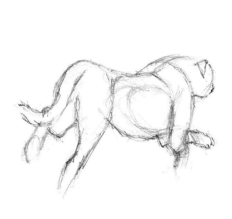

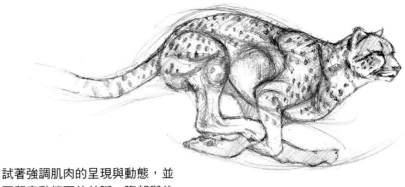

試著強調肌肉的呈現與動態，並要留意動態下的前腳、腹部與後腳間的均衡感。

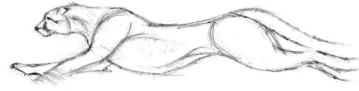

鬣狗、對馬山貓

鬣狗

食肉目鬣狗科動物的總稱，分類上屬於靈貓科的近親。分布在非洲、印度與中東等非沙漠地區，擁有強勁的下顎與牙齒，能夠咬碎動物的骨骼。

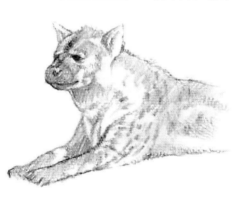

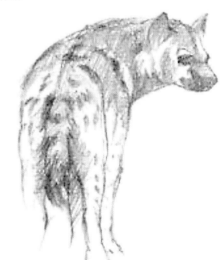

尾巴粗長，比家貓大一圈。「絕佳的表情」特別容易引起動筆的欲望。

對馬山貓

貓科石虎的亞種，是僅棲息在日本長崎縣對馬地區的野貓。特徵是耳朵後方的白色斑點。

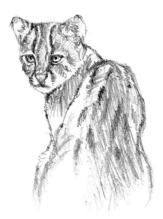

歐亞猞猁、美洲豹貓等

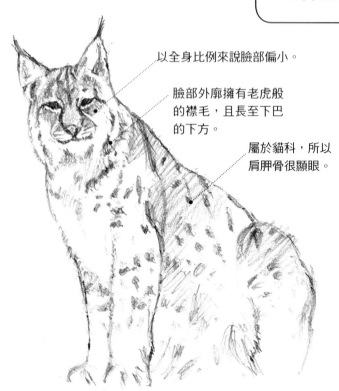

以全身比例來說臉部偏小。

臉部外廓擁有老虎般的襟毛，且長至下巴的下方。

屬於貓科，所以肩胛骨很顯眼。

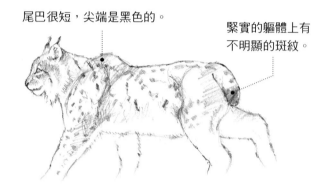

尾巴很短，尖端是黑色的。

緊實的軀體上有不明顯的斑紋。

耳尖有黑色的飾毛。

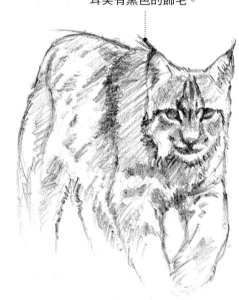

歐亞猞猁

棲息在歐亞大陸北部的貓科猞猁屬，尾巴很短，體重約22公斤左右。行動範圍遼闊，有時一晚可移動約40公里。

纖長的四肢在站起時會非常顯眼，而且擁有卓越的跳躍能力，甚至能夠捕捉正在飛翔的鳥。

獰貓

貓科獰貓屬，棲息在非洲、阿富汗、伊朗與印度西北部，特徵是大耳朵尖端有黑長的裝飾毛，眼睛上方則有眉毛般的黑毛。

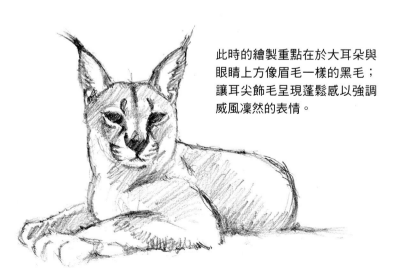

此時的繪製重點在於大耳朵與眼睛上方像眉毛一樣的黑毛；讓耳尖飾毛呈現蓬鬆感以強調威風凜然的表情。

擁有覆蓋至臉頰的襟毛。

耳尖有短短的飾毛。

尾巴很短，尖端
是白色的。

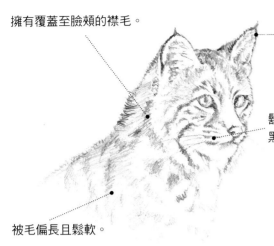

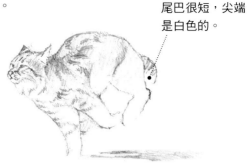

鬍鬚根部有清晰的
黑色線條。

被毛偏長且鬆軟。

截尾貓

貓科猞猁屬，棲息在美國、加拿大、墨西哥的森林或草原，毛色從灰色至褐色都有，臉頰則有襟毛。

藪貓

貓科藪貓屬，主要棲息在非洲大陸。頭部偏小但是耳尖又圓又大，身體纖細且四肢偏長，線條相當有型。毛色的特徵是黃褐色搭配黑色斑點。

特徵包括大耳朵、朝著鼻頭尖起的小臉，身體有黑色斑點，尾巴則是條紋。描繪時要確實搞懂耳朵比例與花紋差異。

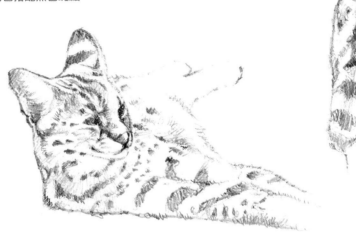

美洲豹貓

貓科虎貓屬，主要棲息在南美洲熱帶雨林。體毛短，毛色則有灰白色、黃色與深褐色，並布滿有黑色邊線的斑紋。

額頭上有兩條線，線與線之間有不規則斑點。眼尾旁與臉頰中央則各有一條橫線。

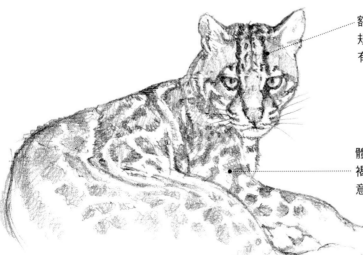

體型是家貓的2～3倍大，被毛短且柔軟，褐色斑紋如鎖鏈般相連。繪製時要特別留意這種極富特色的花紋。

○掌握骨骼的繪畫技巧

01 一開始可以先想像身體的軸心與突起等的分布、比例、皮膚輪廓至骨骼之間的距離。
這裡一起來看看家貓與獅子的骨骼輪廓吧。

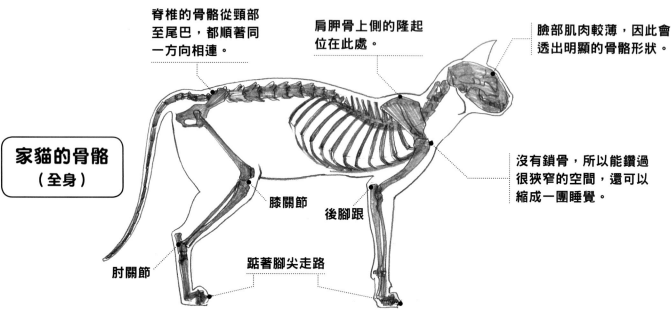

脊椎的骨骼從頸部
至尾巴，都順著同
一方向相連。

肩胛骨上側的隆起
位在此處。

臉部肌肉較薄，因此會
透出明顯的骨骼形狀。

**家貓的骨骼
（全身）**

沒有鎖骨，所以能鑽過
很狹窄的空間，還可以
縮成一團睡覺。

膝關節

後腳跟

肘關節

踮著腳尖走路

＊插圖參考文獻：Bammes "Grosse Tieranatomie" 1991, Ravensburger

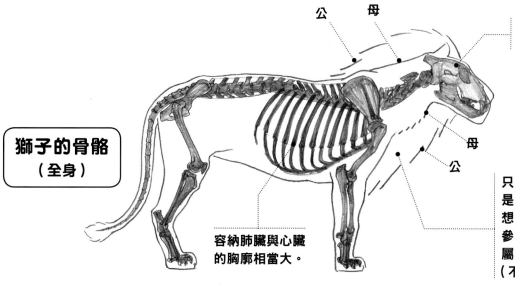

公　　母

頭部比家貓大，
頸部較粗。

母

公

**獅子的骨骼
（全身）**

容納肺臟與心臟
的胸廓相當大。

只有公獅擁有鬃毛，母獅則
是頸部下側有偏長的被毛，
想掌握公獅頸部形狀時不妨
參考母獅。圖例的鬃毛部分
屬於公獅，頸部則屬於母獅
（不必畫出細部性徵）。

貓科的畫法

只要掌握動物的骨骼特色，就能夠避免畫得奇形怪狀。
這裡將以貓咪與獅子為例，加以介紹。

02 | 獅子這種大型貓科動物，與嬌小的家貓之間最大的差異在於鼻梁長度。獅子的體型大，犬齒與門牙都更加發達，鼻梁也比較長，眼球所占比例偏小，鼻梁的弧度則比狗狗小一點。

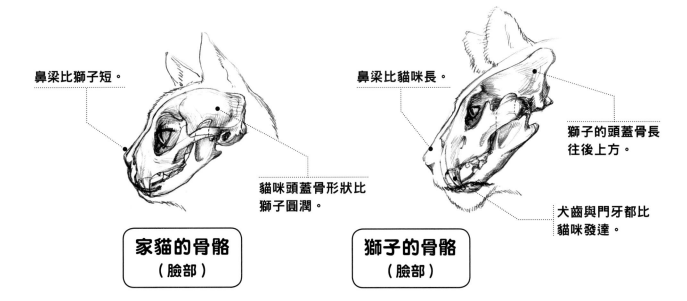

鼻梁比獅子短。

貓咪頭蓋骨形狀比
獅子圓潤。

**家貓的骨骼
（臉部）**

鼻梁比貓咪長。

獅子的頭蓋骨長
往後上方。

犬齒與門牙都比
貓咪發達。

**獅子的骨骼
（臉部）**

○ 家貓的各種表情

透過眼皮與瞳孔形狀，畫出不同的貓咪表情。

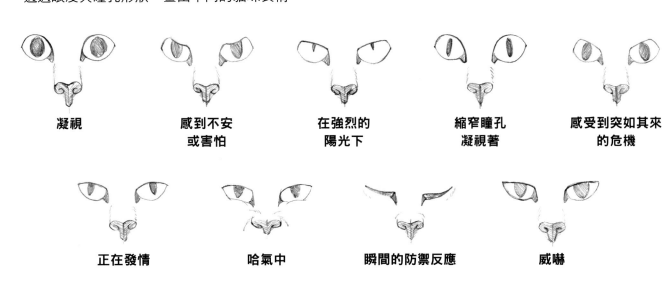

凝視　　　　感到不安　　　在強烈的　　　縮窄瞳孔　　　感受到突如其來
　　　　　　或害怕　　　　陽光下　　　凝視著　　　　的危機

正在發情　　　　哈氣中　　　　瞬間的防禦反應　　　威嚇

＊插圖參考文獻：Bammes "Grosse Tieranatomie" 1991, Ravensburger

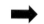

描繪基本

據說現在全世界家犬的品種多達300種以上，且體型大小、頭部形狀、耳朵型態、被毛長度等都不一樣。

① 描繪眼鼻與身體輪廓 ➡ **② 描繪眼鼻與被毛的方向** ➡

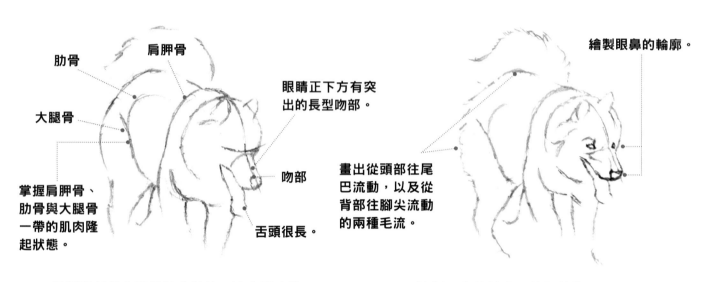

肋骨

肩胛骨

大腿骨

眼睛正下方有突出的長型吻部。

掌握肩胛骨、肋骨與大腿骨一帶的肌肉隆起狀態。

吻部

舌頭很長。

繪製臉部與身體的輪廓線後，決定眼睛的位置。繪製的同時也要留意身體的肌肉。

繪製眼鼻的輪廓。

畫出從頭部往尾巴流動，以及從背部往腳尖流動的兩種毛流。

繪製眼鼻的輪廓，繪製線條時要配合被毛長度。此外也要畫出尾巴。

〈 身體特徵 〉

狗狗的尾巴類型五花八門，有細長型、澎毛型、短尾型等，像狐狸犬的尾巴就會捲起來。

狗狗的被毛大致上可分成長毛與短毛，此外還有被毛密集粗糙的剛毛型 （如狽犬）。

有豎耳型與垂耳型，尺寸與形狀也相當豐富。

主要分成圓形頭、長形頭與方形頭3種。

源自於獵犬的品種，吻部都較長；源自於鬥犬的品種，吻部則偏短，下巴也偏向方形。

通常身高（站立時肩膀至腳底）愈高則四肢愈長。

❸ 繪製陰影與被毛 ➡ ❹ 畫出細節後大功告成

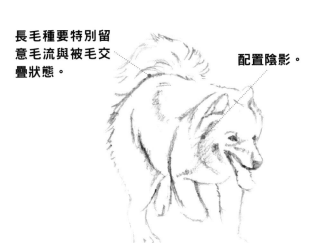

長毛種要特別留意毛流與被毛交疊狀態。

配置陰影。

繪製陰影後立體感就出來了，接著再進一步詮釋被毛與四肢。

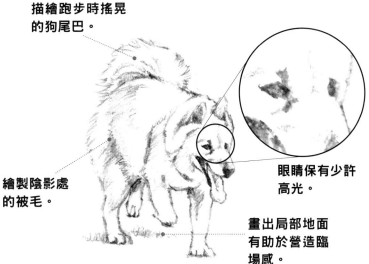

描繪跑步時搖晃的狗尾巴。

繪製陰影處的被毛。

眼睛保有少許高光。

畫出局部地面有助於營造臨場感。

邊配置陰影邊進一步修飾細節，同時也要確認各部位的均衡。

〈 骨骼特徵 〉

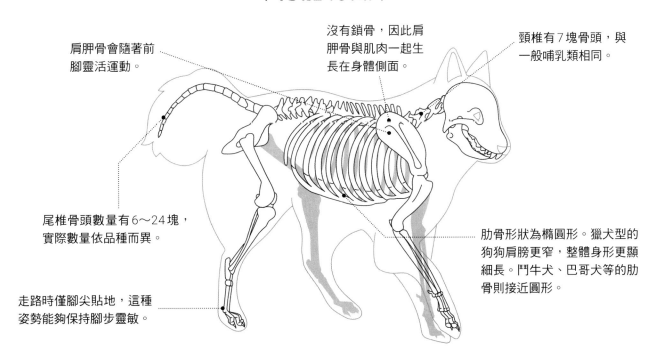

肩胛骨會隨著前腳靈活運動。

沒有鎖骨，因此肩胛骨與肌肉一起生長在身體側面。

頸椎有 7 塊骨頭，與一般哺乳類相同。

尾椎骨頭數量有6～24塊，實際數量依品種而異。

走路時僅腳尖貼地，這種姿勢能夠保持腳步靈敏。

肋骨形狀為橢圓形。獵犬型的狗狗肩膀更窄，整體身形更顯細長。鬥牛犬、巴哥犬等的肋骨則接近圓形。

① **各種姿勢**

試著畫出各種忠於飼主的聰明模樣吧。
這裡畫的是在狗狗公園遇見的各種狗狗姿勢。

坐姿

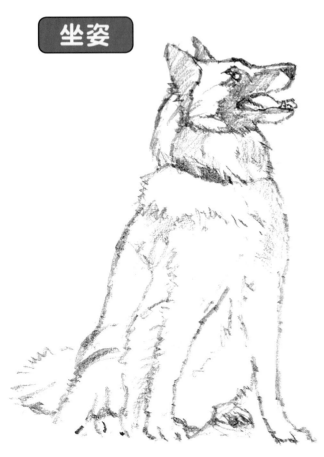

狗狗正確坐好時,前腳會伸直,後腳關節則會豎起,背部也會打直。

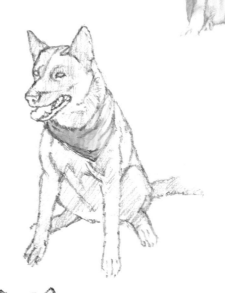

等待飼主指示的狗狗,
視線會一直跟著飼主。

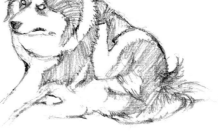

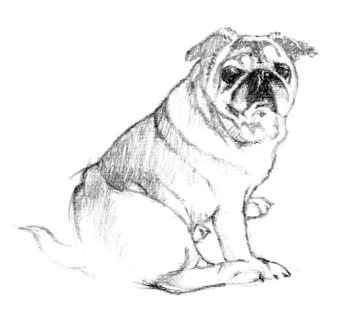

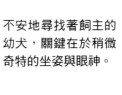

不安地尋找著飼主的
幼犬,關鍵在於稍微
奇特的坐姿與眼神。

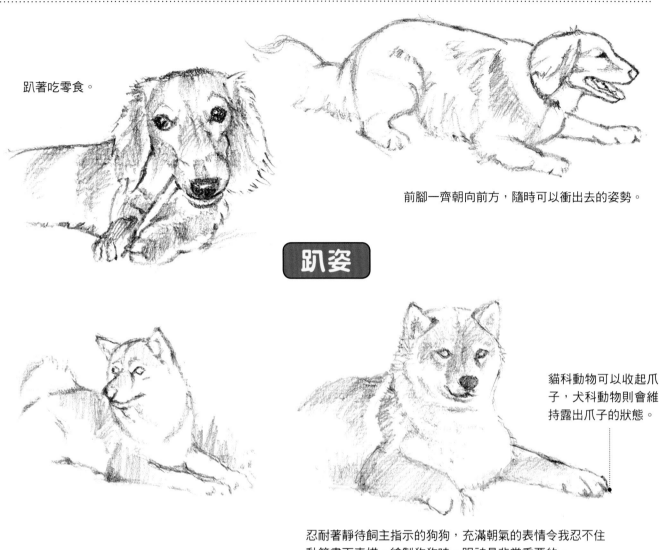

趴著吃零食。

前腳一齊朝向前方,隨時可以衝出去的姿勢。

趴姿

貓科動物可以收起爪子,犬科動物則會維持露出爪子的狀態。

忍耐著靜待飼主指示的狗狗,充滿朝氣的表情令我忍不住動筆畫下素描。繪製狗狗時,眼神是非常重要的。

Challenge!
描繪坐著的巴哥犬

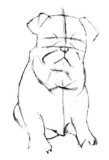

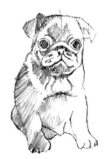

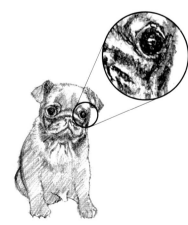

❶ 以方形掌握巴哥犬的臉部。繪製眼鼻時要留意皺紋的位置,以及身體的輪廓。

❷ 繪製臉部。眼睛圓滾滾且偏大,鼻子位在中央偏上,確實畫好皺紋。接著繪製四肢細節與陰影。

❸ 透過陰影深淺表現身體凹凸感,眼睛也要保有高光,不能全部塗滿。

② 掌握動作

筆直地表現出狗狗動員全身，專心玩耍或是全力奔馳的模樣吧。

玩耍

露出肚子代表狗狗非常放鬆，但是和完全沒用力的姿勢仍有差異。

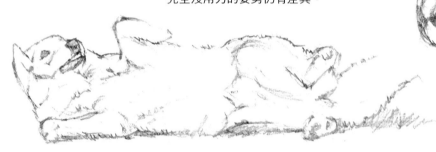

躺在地上時四肢的動作相當有趣，這裡請仔細確認四肢方向與長度。

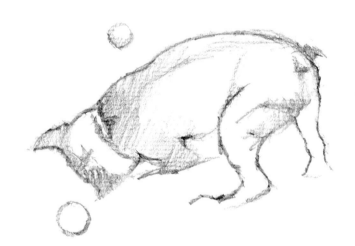

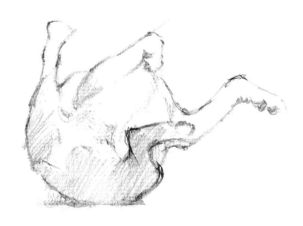

使勁全身玩耍的狗狗好像都不會累，原來是因為咬球、追逐都會喚醒狗狗的本能。像這種平常看不太到的身體扭轉或伸展模樣，都是很棒的作畫題材。

拚命咬住物體的狗狗，臉部都已經扭曲了還是不願意鬆開。前腳正在使力，所以肩胛骨一帶的肌肉會隆起。

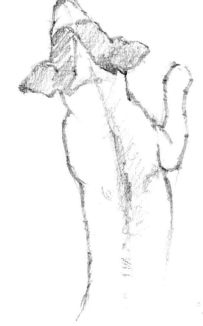

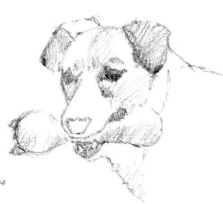

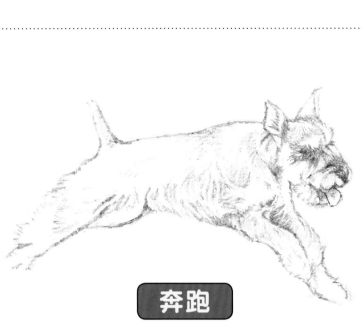

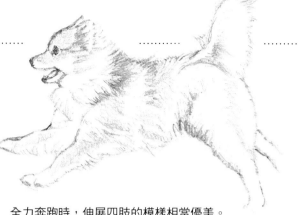

全力奔跑時，伸展四肢的模樣相當優美。

奔跑

在狗狗公園放鬆奔跑的狗狗們。

正在奔跑時的某瞬間。後腳縮起時，前腳會相當用力，下一秒則以後腳為起點，將前腳一口氣往前大幅踏出。

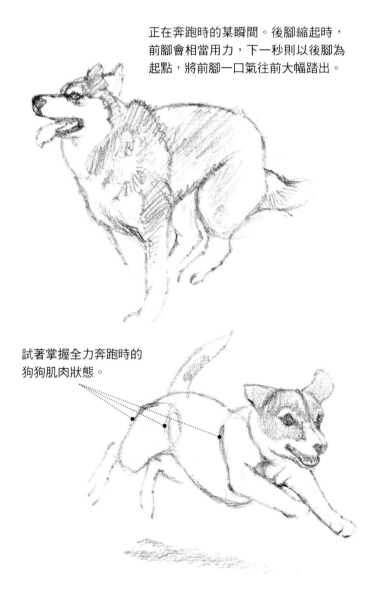

試著掌握全力奔跑時的狗狗肌肉狀態。

! Challenge!

描繪奔跑的柴犬

❶ 畫出圓形的臉後，再繪製偏小的吻部與三角形耳朵。詮釋身體時則要留意重心位置的變化，並搭配正要著地的前腳。

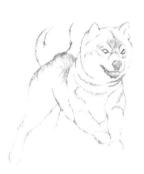

❷ 描繪臉部。確實畫好前腳的肌肉，有助於增添躍動感。

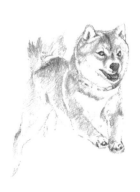

❸ 描繪被毛同時打造層次感。柴犬的身體是短毛，尾巴卻毛茸茸的。畫出眼睛與鼻子的細節，並保有眼睛的高光以增加逼真感。

＊著色範例→P.144

③ 狗狗種類

學會分辨各種狗狗的特徵與親人表情、性質，並試著確實表現出來吧。

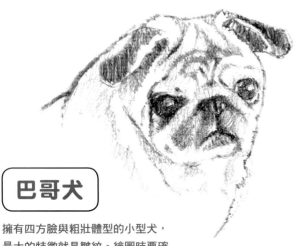

哈士奇

以雪橇犬聞名的中型犬，是活潑聰明的人氣家犬。身體特徵是結實的肌肉與鬆軟的被毛。

巴哥犬

擁有四方臉與粗壯體型的小型犬，最大的特徵就是皺紋。繪圖時要確實表現出柔軟皮膚集中所造成的皺紋與短毛質感。

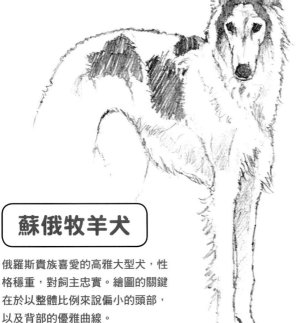

蘇俄牧羊犬

俄羅斯貴族喜愛的高雅大型犬，性格穩重，對飼主忠實。繪圖的關鍵在於以整體比例來說偏小的頭部，以及背部的優雅曲線。

臘腸犬

特徵是長身短腿與垂耳朵。身上流著獵犬的血液，能夠藏身在草叢中追捕獵物，個性勇敢且好奇心旺盛。繪製時要特別留意腿部與臉部、身體等所組成的特殊比例。

約克夏㹴

為了捕鼠而改良的小型犬。性格活潑勇敢，不會輕易退縮。當長毛蓋住臉部與身體輪廓時，可以先畫出大致形狀後再繪製被毛。

潘布魯克威爾斯柯基犬

以管理家畜而在英國威爾斯地區深受喜愛的小型種，特徵是腿短身體長。好奇心旺盛且可愛的個性相當迷人，通稱柯基犬。繪製時要特別留意肌肉發達的頸部與身體、短腿這幾項。

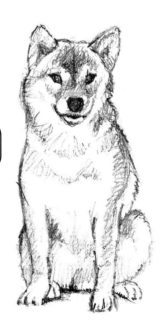

波士頓㹴犬

從牧牛犬衍生出的品種，特徵是苗條身形、立耳與短尾。色塊分明的臉部與身體，令人不禁想畫起來。

柴犬

頗具代表性的日本犬，據說是全日本最多人飼養的品種。曾以獵犬或看家犬的身分活躍於日本，個性活潑且對飼主忠誠度高。外型特徵包括較寬的額頭、形狀漂亮的橢圓眼睛、尖起的吻部、稍微前傾的三角耳。

愛爾蘭雪達犬

從頭部、垂耳、身體至尾巴都覆蓋著豐沛的被毛，獨特色彩為其博得「紅色蹲獵犬」的名號，個性活潑溫厚。特徵是光澤亮麗的長毛，所以繪製時要仔細觀察毛流。

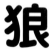

描繪基本

骨骼與狗狗非常相似,最大的差異在於狼是野生動物,所以要盡量表現出狼的野性。

❶ 描繪臉部與四肢 ➡ ❷ 描繪臉部細節後繪製花紋 ➡

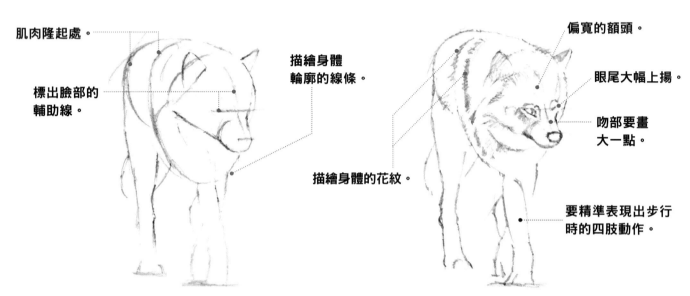

肌肉隆起處。

標出臉部的輔助線。

描繪身體輪廓的線條。

描繪身體的花紋。

偏寬的額頭。

眼尾大幅上揚。

吻部要畫大一點。

要精準表現出步行時的四肢動作。

繪製吻部時,在臉上配置偏大的橢圓形即可。身體輪廓同樣屬於橢圓形,此外大腿骨附近的肌肉隆起,可進一步表現出狼的精悍體型。

描繪眼鼻與身體花紋等,眼睛比狗狗更銳利且眼尾上揚,吻部也比狗狗大一點。

〈 身體特徵 〉

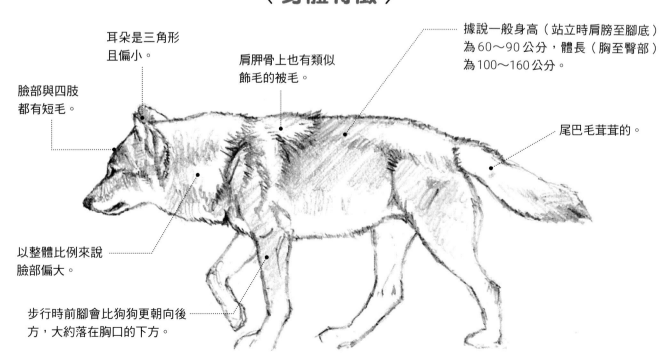

耳朵是三角形且偏小。

肩胛骨上也有類似飾毛的被毛。

據說一般身高(站立時肩膀至腳底)為60〜90公分,體長(胸至臀部)為100〜160公分。

臉部與四肢都有短毛。

尾巴毛茸茸的。

以整體比例來說臉部偏大。

步行時前腳會比狗狗更朝向後方,大約落在胸口的下方。

❸ 描繪被毛與陰影 ➡ 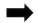 **❹ 著色**

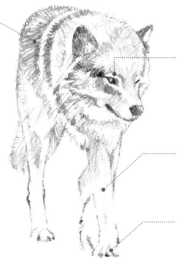

用強勁筆觸與輕柔筆觸交織出被毛的質感，並表現出層次感。

眼睛銳利一點比較像狼。

腿部的被毛很短，所以要畫得特別細緻。

畫出腳尖。

賦予陰影即可營造出立體感，接著進一步修飾被毛，再確實畫出腳尖與爪子。

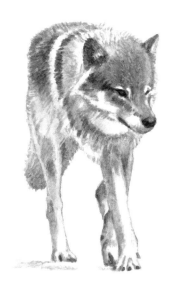

用水彩直接在素描上著色，活用鉛筆畫出的陰影，讓狼更加栩栩如生。

〈 骨骼特徵 〉

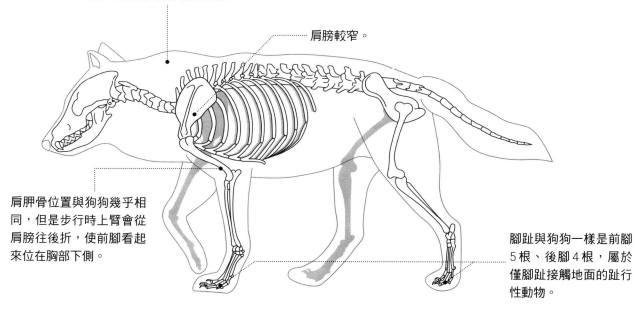

頸椎至皮膚間有密實的肌肉。

肩膀較窄。

肩胛骨位置與狗狗幾乎相同，但是步行時上臂會從肩膀往後折，使前腳看起來位在胸部下側。

腳趾與狗狗一樣是前腳5根、後腳4根，屬於僅腳趾接觸地面的趾行性動物。

狼

犬科犬屬，多半棲息在北半球，是現存犬科中體型最大的動物。體色以灰褐色為主，但是也有部分族群為白色或黑色。基本上屬於群體動物，但有時打輸了就會獨自行動。

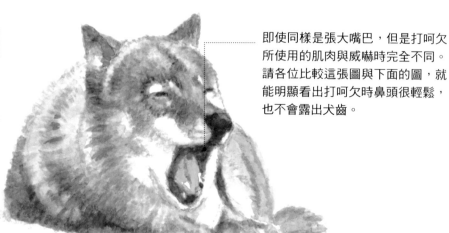

即使同樣是張大嘴巴，但是打呵欠所使用的肌肉與威嚇時完全不同。請各位比較這張圖與下面的圖，就能明顯看出打呵欠時鼻頭很輕鬆，也不會露出犬齒。

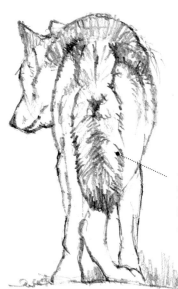

北美的狼會成群結隊追逐馴鹿和駝鹿；整體呈現出纖細的身軀，牙齒銳利，尾巴偏粗。

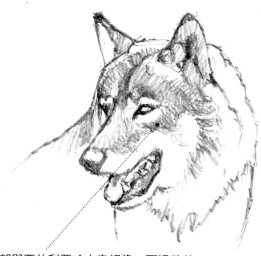

步行時尾巴會自然垂下，跑動時尾巴從背部筆直延伸，這在轉換方向時能達到維持平衡的功用。

臉部與西伯利亞哈士奇相像，不過狼的眼神更銳利；將眼睛周圍畫得更濃密，更能展現出野生狼的感覺。

Challenge!
從正面描繪狼的威嚇表情

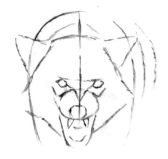

❶ 以五邊形表現臉型，身體則採橢圓形。眼睛更靠近中央，也要畫出往吻部集中的皺紋。

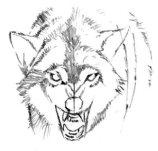

❷ 繪製嘴巴與牙齒，接著邊畫被毛邊表現出陰影，但是要特別留意嘴巴張大時的比例。

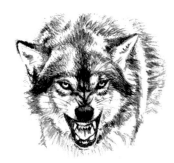

❸ 進一步修飾出層次感。被毛畫得太過精細時看起來會一片黑，所以要特別留意。

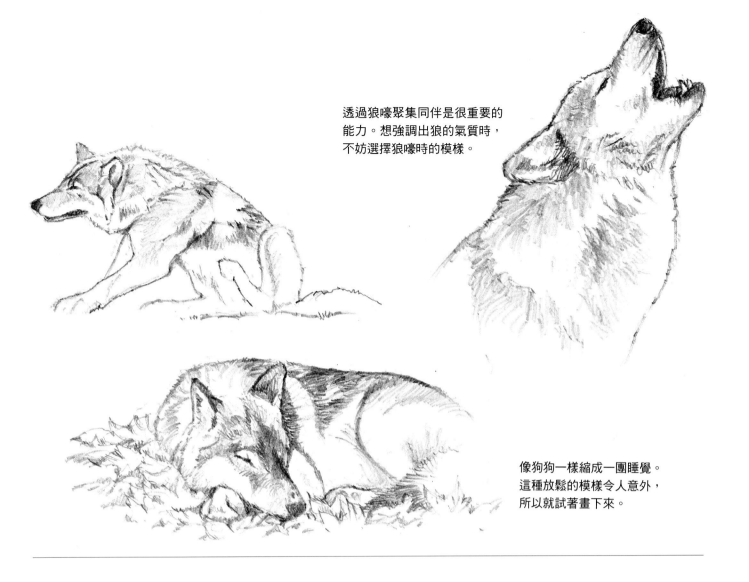

透過狼嚎聚集同伴是很重要的
能力。想強調出狼的氣質時，
不妨選擇狼嚎時的模樣。

像狗狗一樣縮成一團睡覺。
這種放鬆的模樣令人意外，
所以就試著畫下來。

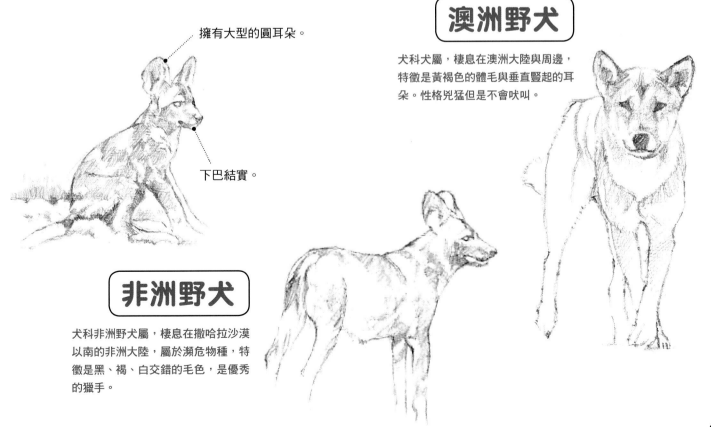

擁有大型的圓耳朵。

下巴結實。

澳洲野犬

犬科犬屬，棲息在澳洲大陸與周邊，
特徵是黃褐色的體毛與垂直豎起的耳
朵。性格兇猛但是不會吠叫。

非洲野犬

犬科非洲野犬屬，棲息在撒哈拉沙漠
以南的非洲大陸，屬於瀕危物種，特
徵是黑、褐、白交錯的毛色，是優秀
的獵手。

狐狸、狸貓等

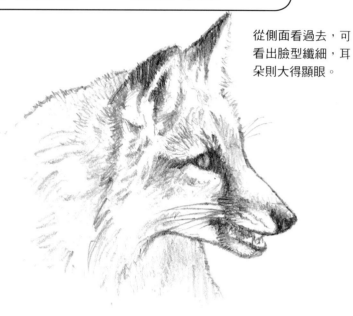

從側面看過去，可看出臉型纖細，耳朵則大得顯眼。

狐狸

犬科狐屬，是接近肉食的雜食性動物，能夠適應各式各樣的環境，棲息於世界各地。特徵是嬌小的體型、大耳朵與蓬鬆的尾巴。

狐狸與中型犬非常相似，但是瞳孔的變化則近似於貓。

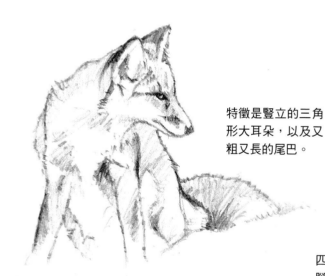

特徵是豎立的三角形大耳朵，以及又粗又長的尾巴。

以整體比例來說，蓬鬆的尾巴顯得特別大。

四肢纖細，腳尖偏小。

黑背胡狼

犬科犬屬，棲息在非洲大陸的東南地區。身體纖細、耳朵偏大，頸部至背部的被毛上有雪花似的黑灰花紋。

一如名稱，頸部至背部的被毛上覆蓋著雪花狀花紋，尾巴則是黑色的。

耳朵比狐狸更細長。

四肢比狐狸更纖細修長。

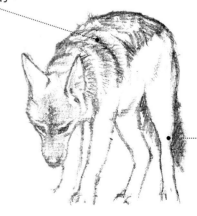

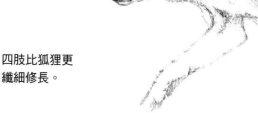

狸貓經常與狐狸一起出現在日本傳說中，體型矮胖，是日本郊區山林的代表性動物。

雖然臉型尖銳，身體卻特別飽滿圓潤。

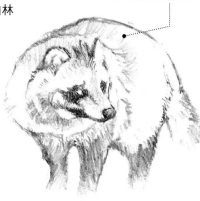

狸貓

犬科貉屬，原本僅棲息在極東，現在分布在亞洲、北歐與西歐等處，雖然體型看起來笨重，四肢與尾巴卻長得令人意外。

耳朵偏小。

身體被毛擁有不規則的花紋，顏色從白色到深褐色都有。眼睛周邊至臉頰、下巴處的被毛為深褐色。

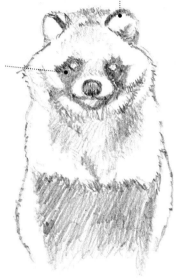

背部至前腳之間的被毛通常是深褐色，有時還會延伸至深褐色。

! Challenge!

從斜前方描繪狸貓

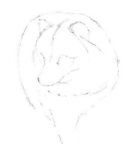

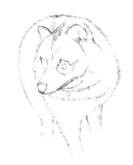

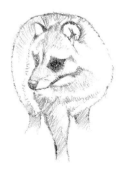

❶ 在菱形的側臉配置細長的吻部。以圓形表現身體曲線後再繪製四肢，要注意狸貓的腿其實很長。

❷ 繪製眼睛周邊的黑色被毛，並於頸部與身體的交界處配置陰影。

❸ 強調耳朵邊緣、眼周與鼻子的黑色處，看起來就很像狸貓。

○掌握骨骼的繪畫技巧

01 這裡以人類雙手貼地的姿勢，比較與狗狗之間的骨骼差異，可以發現後腳跟、膝關節、肘關節（前肢關節）、脊椎、肋骨的位置等都很相似。也就是說，人類與狗狗的基本骨骼相同，只是骨骼長度、弧度與骨頭數量有所變化。

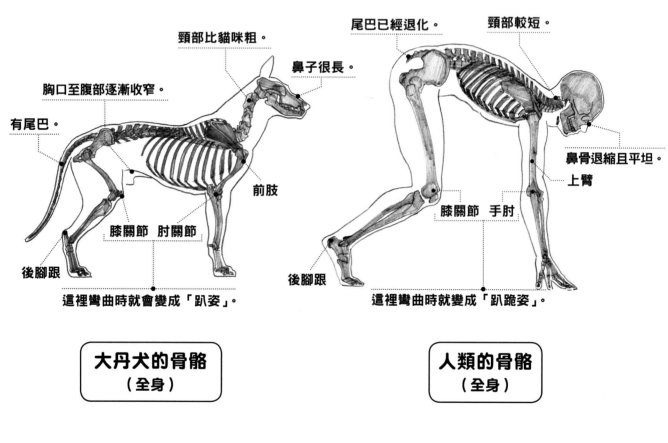

頸部比貓咪粗。

尾巴已經退化。

頸部較短。

胸口至腹部逐漸收窄。

鼻子很長。

有尾巴。

前肢

鼻骨退縮且平坦。

上臂

膝關節　肘關節

膝關節　手肘

後腳跟

後腳跟

這裡彎曲時就會變成「趴姿」。

這裡彎曲時就變成「趴跪姿」。

大丹犬的骨骼（全身）

人類的骨骼（全身）

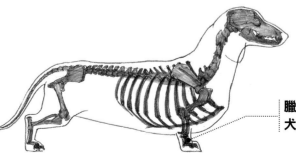

臘腸犬的骨骼（全身）

臘腸犬的頭部與體幹與中型犬無異，只有四肢特別短。

犬科的畫法

即使骨骼比較大型，仍與同為哺乳類的家貓沒有太大差異。
這裡就比較看看犬隻與人類的骨骼吧。

02 犬隻頭型大致可分成3類，以鼻子根部至額頭頂端的距離（★）為基準，比該處短的稱為短頭型、相等的為中頭型，較長的稱為長頭型。短頭型有法國鬥牛犬、巴哥犬，中頭型有柯基犬、黃金獵犬、博美犬，長頭型則有大丹犬、可麗牧羊犬、哈士奇等。

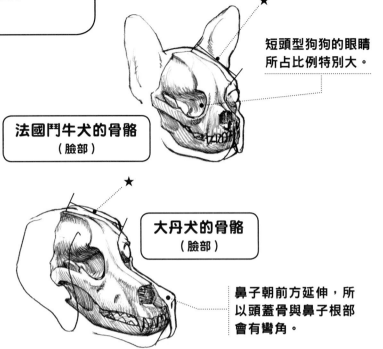

短頭型狗狗的眼睛所占比例特別大。

法國鬥牛犬的骨骼（臉部）

大丹犬的骨骼（臉部）

鼻子朝前方延伸，所以頭蓋骨與鼻子根部會有彎角。

○ 哺乳類的四肢類型

哺乳類動物可依手指或腳趾數量概略分成偶數型與奇數型，像人類、貓咪、狗狗、熊等就有5根，鹿、羊與牛等就是2根，馬則只有1根。而鹿與馬的足部骨骼則可看出退化的痕跡。

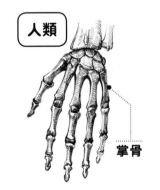

人類

掌骨

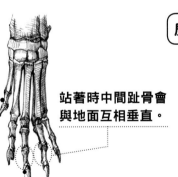

狗狗

會用來壓制獵物。

站著時中間趾骨會與地面互相垂直。

中間趾骨

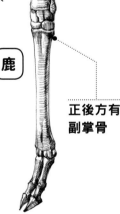

鹿

正後方有副掌骨

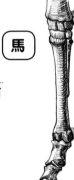

馬

掌骨退化

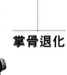

退化的法則

圖例為鹿與馬的腳趾模式圖。鹿原本有4根腳趾，最外側2根已經退化。馬原本有5根腳趾，同樣可看出外側各2根腳趾已經退化。

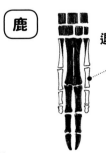

鹿

退化

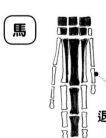

馬

退化

＊插圖參考文獻：Bammes "Grosse Tieranatomie" Ravensburger, 1991

描繪基本

光從外表即可看出馬的肌肉動態，因此馬是動物素描中非常棒的母題，請仔細觀察馬的動作吧。

❶ 描繪輪廓 畫出臉部與身體輪廓，接著仔細觀察肌肉隆起狀態後再繼續作畫。

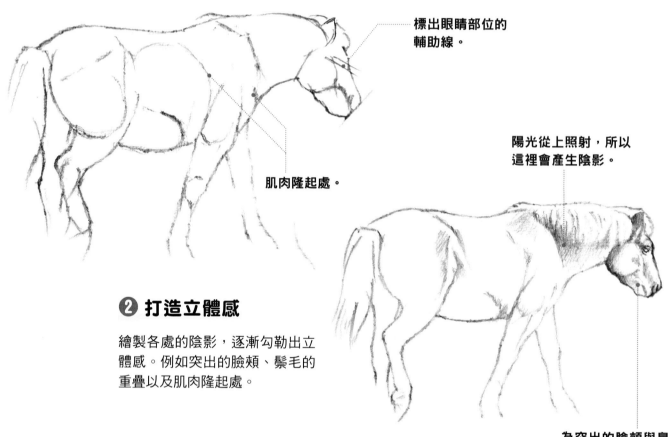

標出眼睛部位的輔助線。

肌肉隆起處。

陽光從上照射，所以這裡會產生陰影。

❷ 打造立體感

繪製各處的陰影，逐漸勾勒出立體感。例如突出的臉頰、鬃毛的重疊以及肌肉隆起處。

為突出的臉頰與鼻梁打造陰影，增添臉部的立體感。

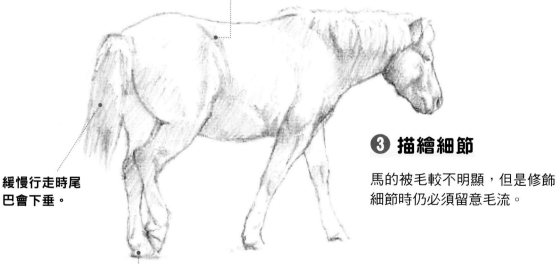

步行時這一塊的肌肉會特別明顯。

❸ 描繪細節

馬的被毛較不明顯，但是修飾細節時仍必須留意毛流。

緩慢行走時尾巴會下垂。

腳尖也要畫出來。

〈 身體特徵 〉

馬的肌肉特別發達，因
此光看外表就能清楚看
出肌肉隆起狀態。

以全身比例來說，耳朵特別小。

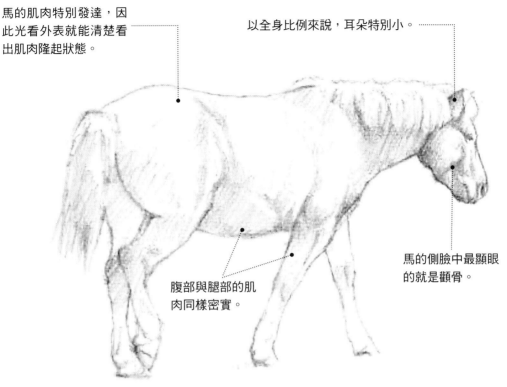

腹部與腿部的肌
肉同樣密實。

馬的側臉中最顯眼
的就是顴骨。

北海道馬
馬依體格分成重型、中間型、輕型與小型。圖例的馬匹是產自日本的重型馬，
而一般賽馬用的純種馬則屬於輕型。

〈 骨骼特徵 〉

頸椎有7塊骨頭，與其
他哺乳類相同。

胸椎至腰椎的骨骼相當筆直。

尾椎骨頭多達15塊，
但是都又小又短。

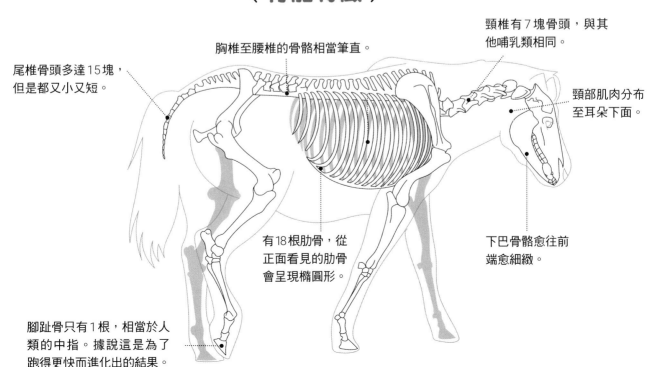

頸部肌肉分布
至耳朵下面。

有18根肋骨，從
正面看見的肋骨
會呈現橢圓形。

下巴骨骼愈往前
端愈細緻。

腳趾骨只有1根，相當於人
類的中指。據說這是為了
跑得更快而進化出的結果。

馬

馬科馬屬，是棲息於世界各地的家畜。四肢修長且步伐大，可以說是很適合奔馳的體型，據說世界上有超過100種馬。

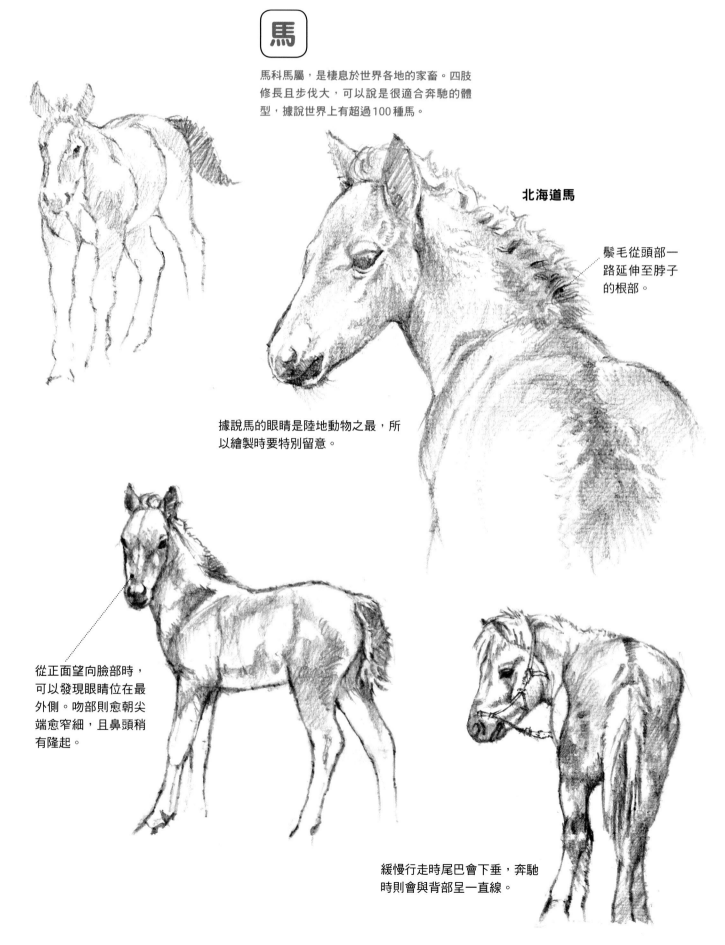

北海道馬

鬃毛從頭部一路延伸至脖子的根部。

據說馬的眼睛是陸地動物之最，所以繪製時要特別留意。

從正面望向臉部時，可以發現眼睛位在最外側。吻部則愈朝尖端愈窄細，且鼻頭稍有隆起。

緩慢行走時尾巴會下垂，奔馳時則會與背部呈一直線。

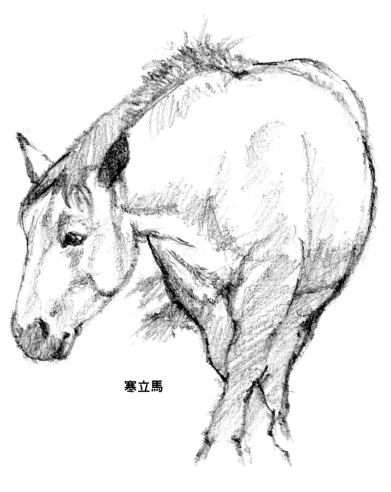

仔細觀察馬每次運動時，肌肉與骨骼會造成什麼樣的明暗變動，如此特徵也令人不禁想動筆去畫。

寒立馬

斑馬

馬科馬屬，棲息於非洲大陸。特徵是身體的黑白條紋、大耳朵以及尖端呈傘狀的尾巴。性格粗暴且不親人，所以並未馴化成家畜。

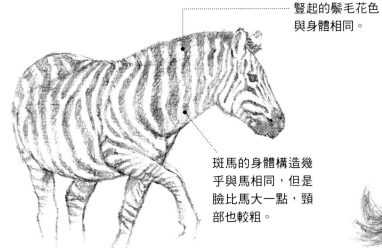

豎起的鬃毛花色與身體相同。

斑馬的身體構造幾乎與馬相同，但是臉比馬大一點，頸部也較粗。

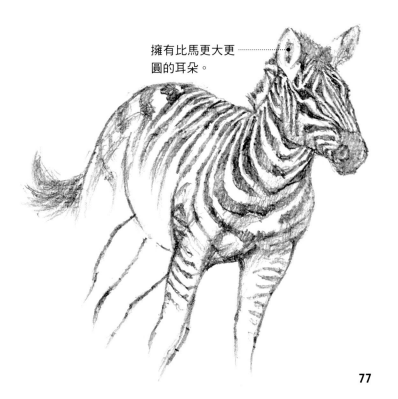

擁有比馬更大更圓的耳朵。

每一匹斑馬的條紋都不同，但是通常臉部中心會有縱向細線，而線條的方向會隨著臉頰、肩膀等產生變化，且有愈靠近臀部就愈粗的傾向。

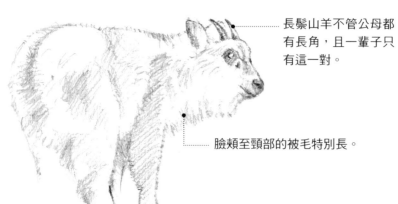

長鬃山羊不管公母都有長角，且一輩子只有這一對。

臉頰至頸部的被毛特別長。

我曾在早晨的河邊遇到長鬃山羊，結果長鬃山羊立刻轉身躲回森林。與動物實際接觸，有助於拓展作畫的想像力。

日本長鬃山羊

牛科長鬃山羊屬，是日本特有種。偏長的被毛為白色、灰色或灰褐色，四肢短且身體粗，整體體型相當壯碩。

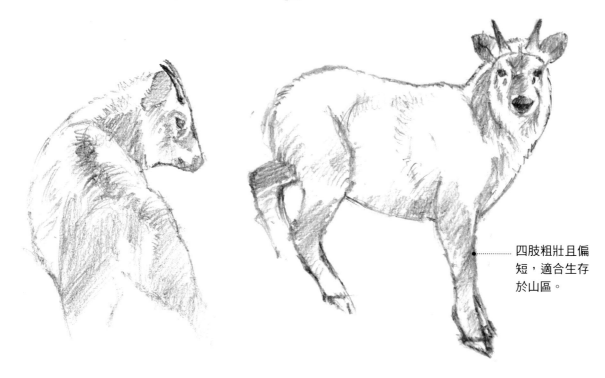

四肢粗壯且偏短，適合生存於山區。

駝鹿 鹿科駝鹿屬，棲息於北歐、俄羅斯與美國北部，是鹿科中最大型的動物。肩膀高度約2公尺左右，角也約2公尺，雖然身體非常巨大，卻擅長游泳也跑得很快。

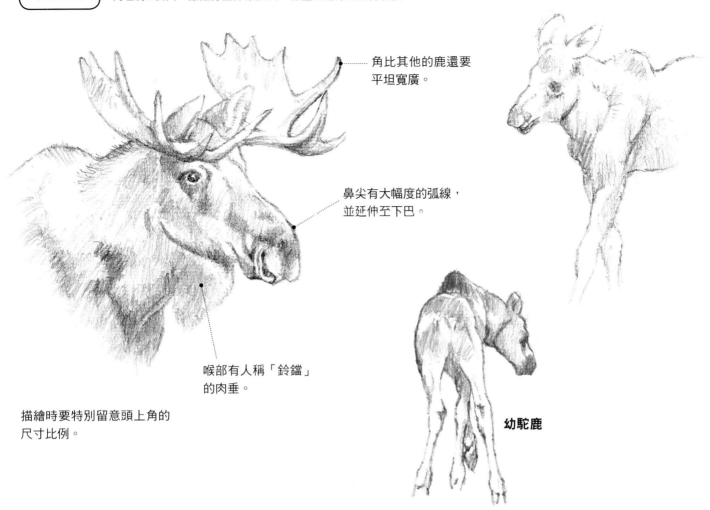

角比其他的鹿還要
平坦寬廣。

鼻尖有大幅度的弧線，
並延伸至下巴。

喉部有人稱「鈴鐺」
的肉垂。

描繪時要特別留意頭上角的
尺寸比例。

幼駝鹿

馴鹿 鹿科馴鹿屬，主要棲息在北極圈周邊，是鹿科中唯一公母都有長角的動物。身上覆蓋著厚重的被毛，並擁有適合在雪上行走的大蹄。

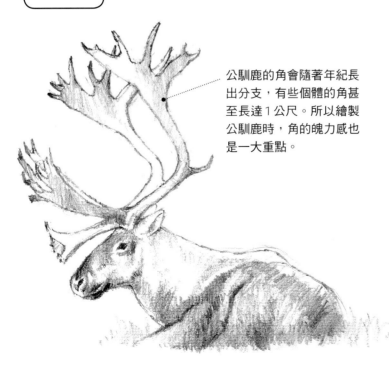

公馴鹿的角會隨著年紀長
出分支，有些個體的角甚
至長達1公尺。所以繪製
公馴鹿時，角的魄力感也
是一大重點。

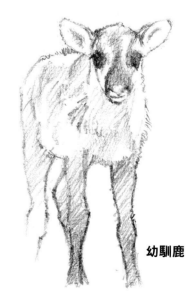

幼馴鹿

沒有長角較難表現出馴鹿感，所以不
妨與成年馴鹿畫在一起。

蝦夷鹿

鹿科鹿屬,棲息在北海道。體格偏大,夏季時體毛為褐色,冬季時會變成灰褐色。

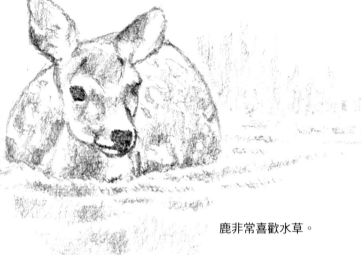

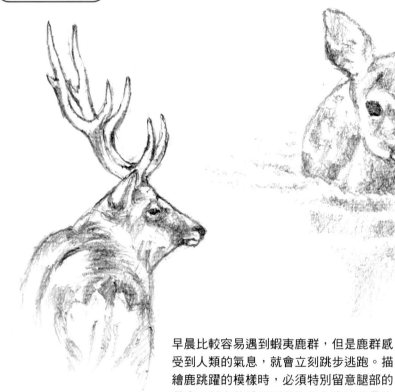

鹿非常喜歡水草。

早晨比較容易遇到蝦夷鹿群,但是鹿群感受到人類的氣息,就會立刻跳步逃跑。描繪鹿跳躍的模樣時,必須特別留意腿部的長度;偏大的體型則是為了在寒冷地帶生存而進化出來。

角的根部很粗,愈往尖端愈細。

梅花鹿

鹿科鹿屬,體毛為褐色,臀部為白色,夏季時身上所出現的白點會在冬季消失。公鹿的角會在春季初期脫落,逐漸長出新的角。

畫出完整的角後,臉看起來就小多了。

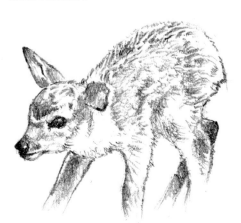

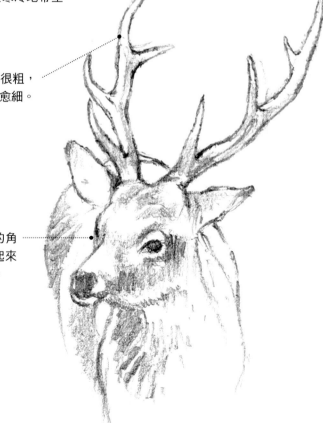

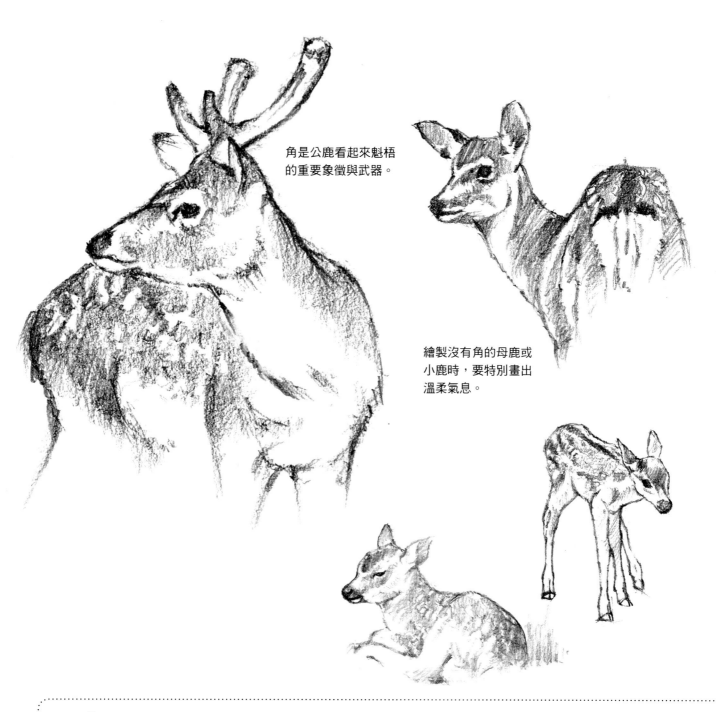

角是公鹿看起來魁梧的重要象徵與武器。

繪製沒有角的母鹿或小鹿時，要特別畫出溫柔氣息。

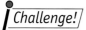
Challenge!

描繪公梅花鹿

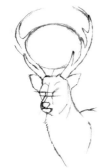

❶ 畫出臉與身體輪廓，標出臉部輔助線。描繪角與角之間的空間時想像成橢圓形較好掌握。

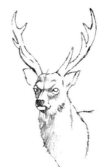

❷ 按照光源（面向著鹿的右邊）與毛流賦予其層次感。

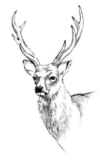

❸ 繪製角的細節。這時要特別留意頭部與角的比例。

美洲野牛

牛科野牛屬，棲息在美國、加拿大與墨西哥。
體型極富分量感，且雌雄都長有彎角，頭部、
肩膀與前腳都覆蓋著細緻的捲毛。

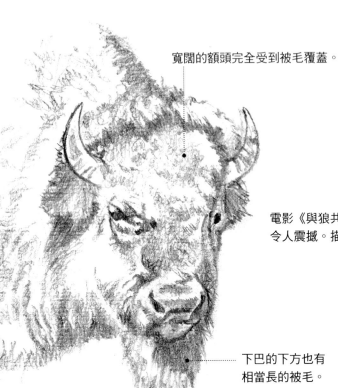

寬闊的額頭完全受到被毛覆蓋。

電影《與狼共舞》中有出現野牛群奔馳的畫面，
令人震撼。描繪時必須首重每一頭的「分量感」。

下巴的下方也有
相當長的被毛。

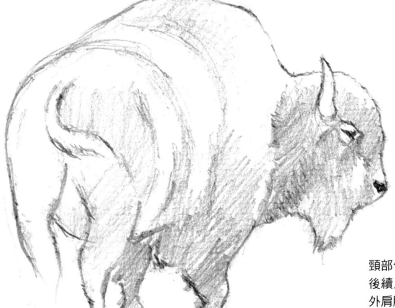

頸部位置偏低，肩膀處大幅隆起為最高點，
後續又往臀部逐漸變低，比例相當特別。此
外肩膀至前腳都有長毛覆蓋。

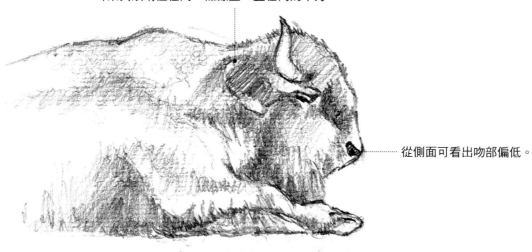

耳朵與眼睛位在同一條線上，且在角的下方。

從側面可看出吻部偏低。

非洲水牛

牛科非洲水牛屬，棲息在撒哈拉沙漠以南的非洲。全身覆蓋著黑色或褐色短毛，雌雄頭頂都長有極富特色的彎角。

描繪頭部的時候，以臉部寬度為1、角中心至邊端為1.5的感覺來拿捏，會比較好掌握比例。

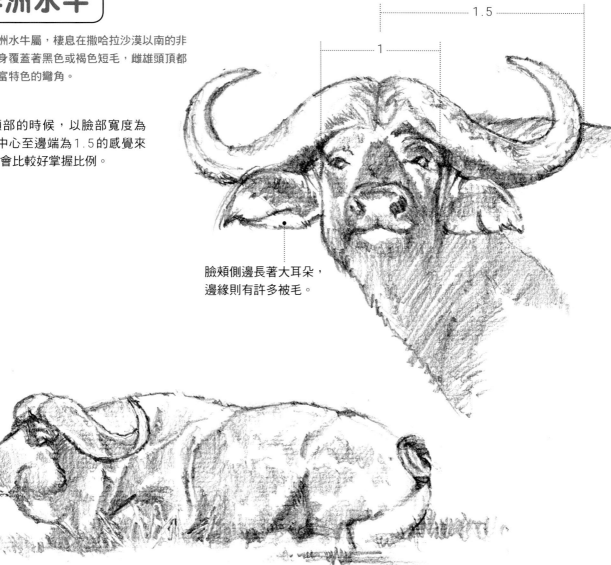

1.5

1

臉頰側邊長著大耳朵，
邊緣則有許多被毛。

我曾在肯亞的安波塞利國家公園，看過非洲水牛玩泥的模樣。繪製
時要格外謹慎處理極富特色的角。

野豬

豬科豬屬，以前棲息在亞洲與歐洲，現在已經遍布至美國與澳洲。
特徵是衝刺能力極強，警戒心與智能也相當高。

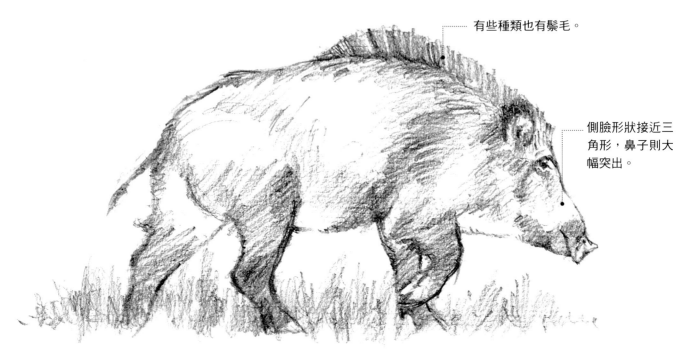

有些種類也有鬃毛。

側臉形狀接近三
角形，鼻子則大
幅突出。

野豬的鼻頭就像鏟子，什麼都可以挖起來。繪製時
要特別留意背部至頭部的曲線。

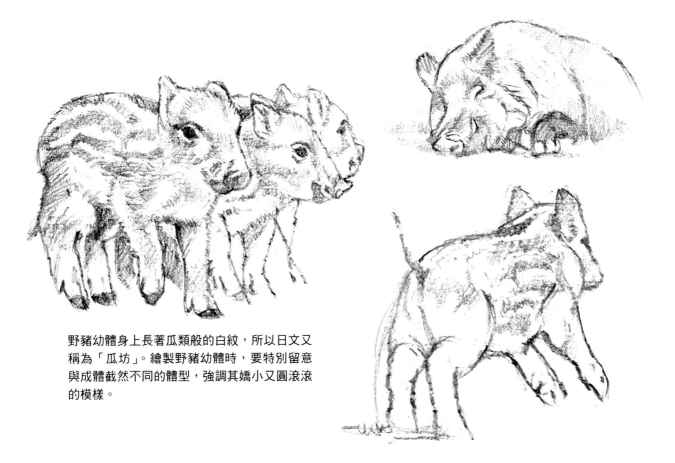

野豬幼體身上長著瓜類般的白紋，所以日文又
稱為「瓜坊」。繪製野豬幼體時，要特別留意
與成體截然不同的體型，強調其嬌小又圓滾滾
的模樣。

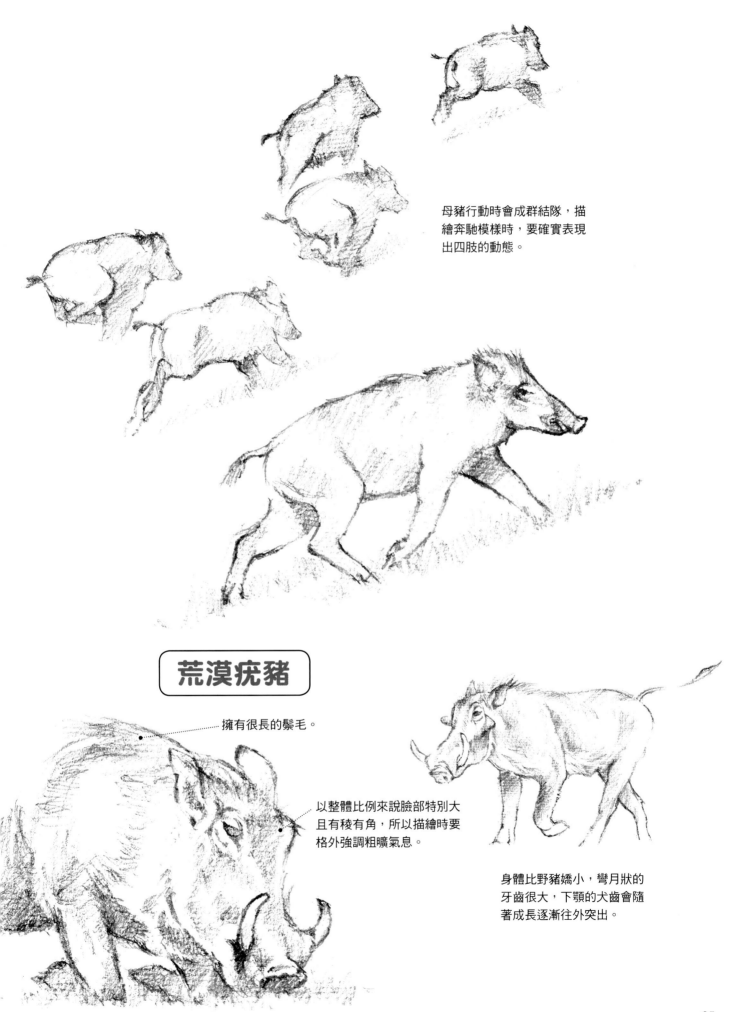

母豬行動時會成群結隊，描繪奔馳模樣時，要確實表現出四肢的動態。

荒漠疣豬

擁有很長的鬃毛。

以整體比例來說臉部特別大且有稜有角，所以描繪時要格外強調粗曠氣息。

身體比野豬嬌小，彎月狀的牙齒很大，下顎的犬齒會隨著成長逐漸往外突出。

非洲草原象

象科非洲象屬，棲息在非洲莽原與森林，是陸地上最大型動物，
特徵是極大的耳朵，據說一天要吃下約140公斤的食物。

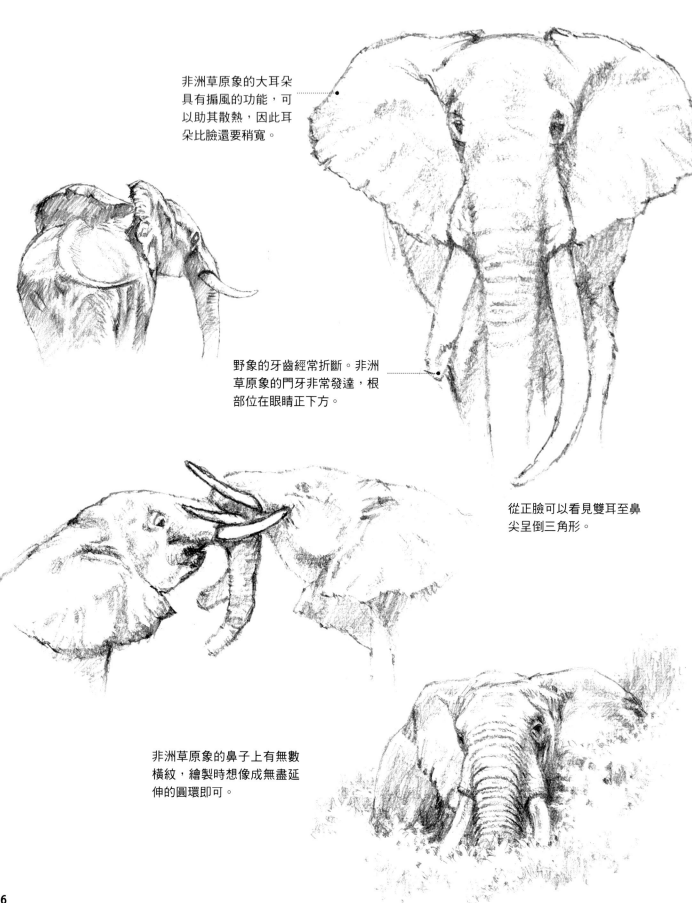

非洲草原象的大耳朵
具有搧風的功能，可
以助其散熱，因此耳
朵比臉還要稍寬。

野象的牙齒經常折斷。非洲
草原象的門牙非常發達，根
部位在眼睛正下方。

從正臉可以看見雙耳至鼻
尖呈倒三角形。

非洲草原象的鼻子上有無數
橫紋，繪製時想像成無盡延
伸的圓環即可。

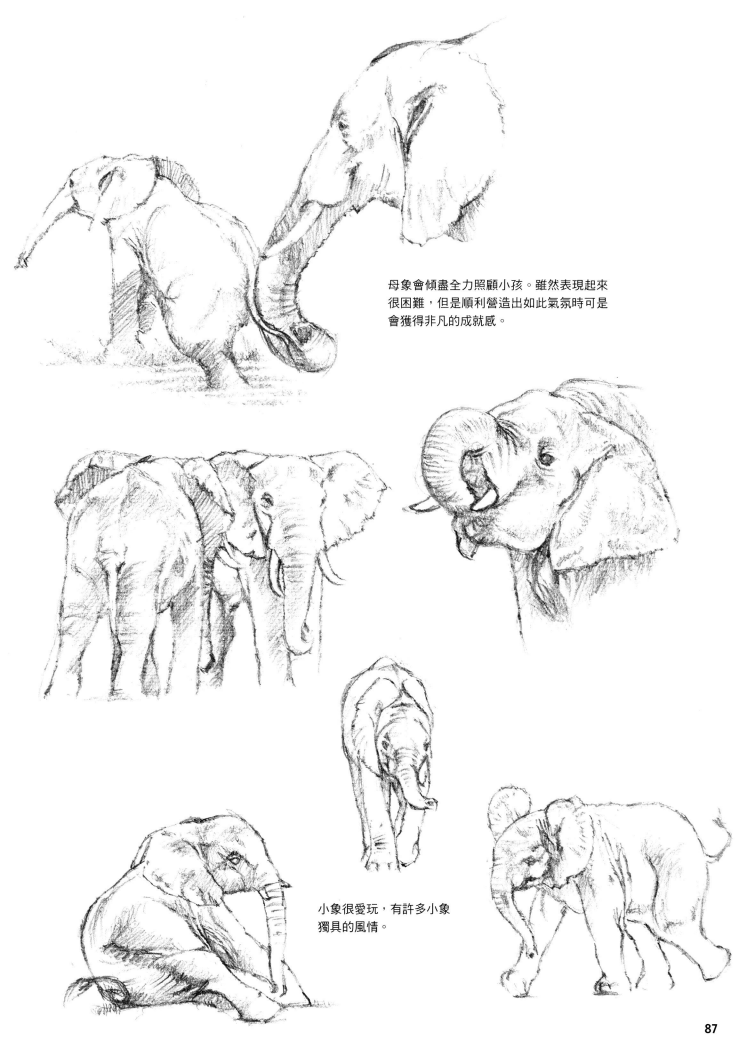

母象會傾盡全力照顧小孩。雖然表現起來很困難，但是順利營造出如此氣氛時可是會獲得非凡的成就感。

小象很愛玩，有許多小象獨具的風情。

長頸鹿

長頸鹿屬長頸鹿科，棲息在撒哈拉沙漠以南的非洲。是地面上最高的動物，
頭頂的高度平均為4.5～6公尺，舌頭長達50公分，
如此的生理特徵能幫助牠們吃到高處的樹葉。

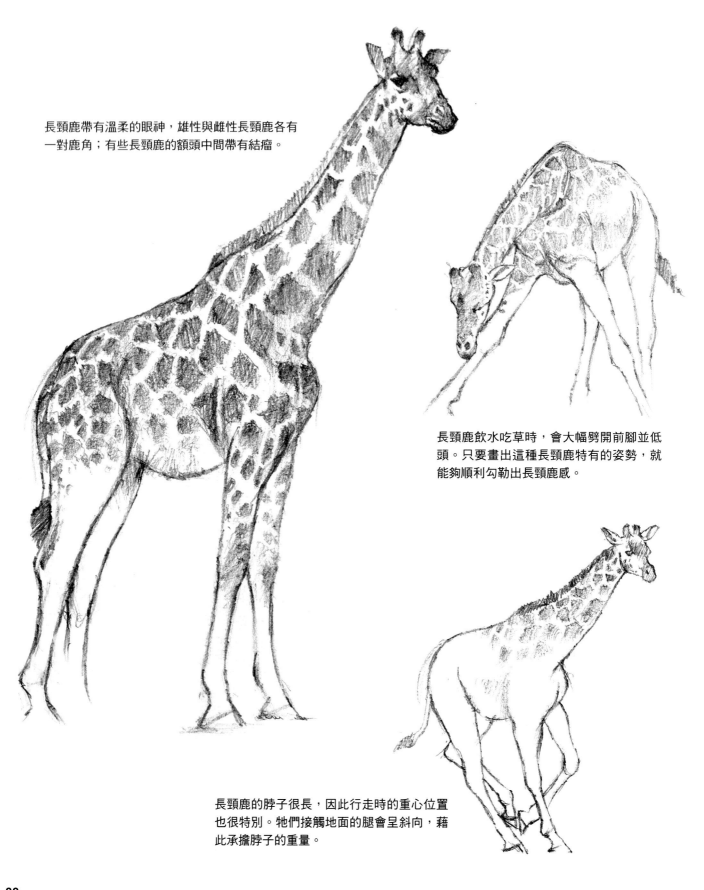

長頸鹿帶有溫柔的眼神，雄性與雌性長頸鹿各有
一對鹿角；有些長頸鹿的額頭中間帶有結瘤。

長頸鹿飲水吃草時，會大幅劈開前腳並低
頭。只要畫出這種長頸鹿特有的姿勢，就
能夠順利勾勒出長頸鹿感。

長頸鹿的脖子很長，因此行走時的重心位置
也很特別。牠們接觸地面的腿會呈斜向，藉
此承擔脖子的重量。

河馬

河馬科河馬屬,棲息在非洲撒哈拉沙漠以南的地區。河馬渾身皮膚厚實,
由於身體沒辦法調節體溫,所以天氣熱時都會待在水中。

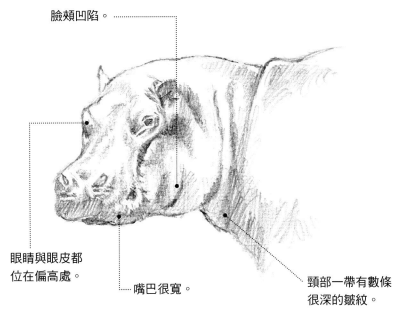

臉頰凹陷。

眼睛與眼皮都
位在偏高處。

嘴巴很寬。

頸部一帶有數條
很深的皺紋。

幼河馬

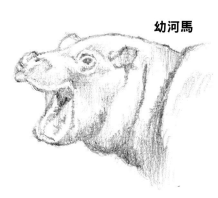

河馬是豬的遠親,由粗短的四肢支撐著巨
大的身體。描繪時要特別留意頭部、體幹
與四肢的尺寸比例。

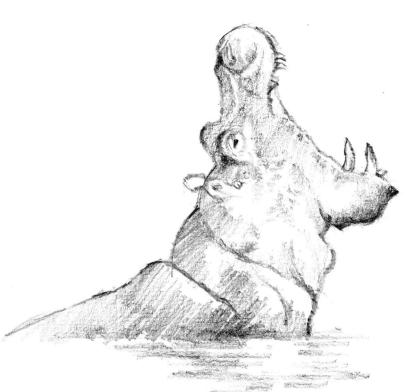

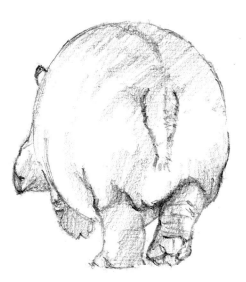

河馬的背影有點橢圓。我至今仍會想
起曾在動物園聽過女學生描述:「河
馬的屁股好像牡丹餅。」

河馬在水中的行動相當輕盈,半泡在水中時通
常眼睛、耳朵與鼻子都會在水面上。

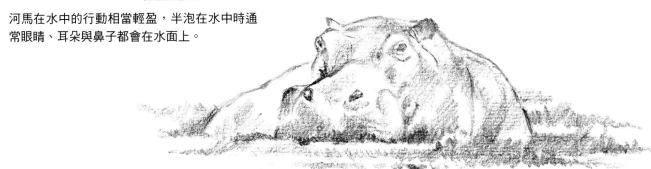

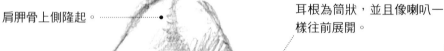

肩胛骨上側隆起。

耳根為筒狀，並且像喇叭一樣往前展開。

犀科黑犀屬，棲息在非洲撒哈拉沙漠以南的地區。體色通常是灰色或灰褐色，有些還會顯露出近似棲息地土壤的色彩。頭部與耳朵偏小，皮膚厚實，擁有一前一後兩根角。

臉部與身體都受到厚皮覆蓋。

幼犀牛

臉部沒有長角，以頭部比例來說，耳朵大得相當顯眼。

四肢的這一帶聚集著許多深紋。

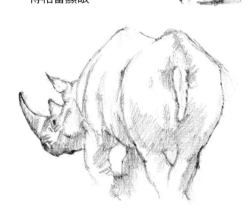

民間迷信認為犀牛角是一種藥材，導致犀牛至今仍飽受盜獵之苦。鼻上的巨角是犀牛的象徵，所以要大方地畫出來。

｜Challenge!｜

從斜向描繪犀牛的臉部

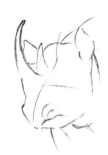

❶ 以稍具稜角的橢圓形掌握犀牛臉部，並畫出巨角與耳朵。

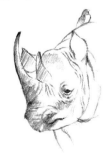

❷ 採用斜向的視角能夠讓犀牛角更明顯。繪製時也要仔細觀察臉部的皺紋與陰影。

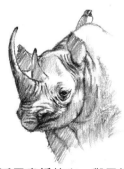

❸ 活用畫紙的白，與黑線形成強烈對比，演繹出犀牛的魄力。小鳥亦是視覺焦點。

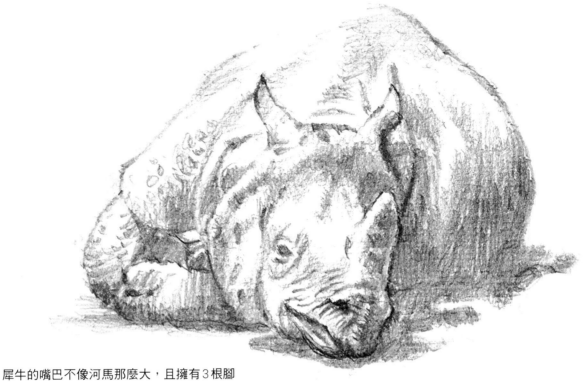

犀牛的嘴巴不像河馬那麼大,且擁有3根腳趾。河馬則有4根。

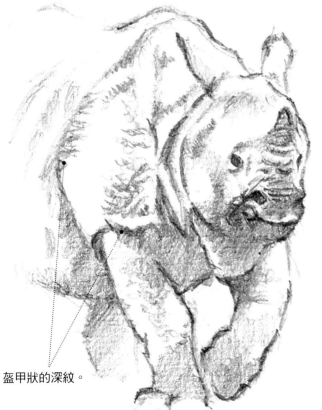

盔甲狀的深紋。

印度犀

犀科印度犀屬,棲息在印度東北部與尼泊爾。身體呈深灰色,且皮膚極厚,肩膀、腰部與四肢根部有盔甲狀的深紋。鼻頭只有一根角。

印度犀就像是身著盔甲的騎士。請透過反覆的光影修飾,表現出印度犀的凹凸感與堅硬身體。

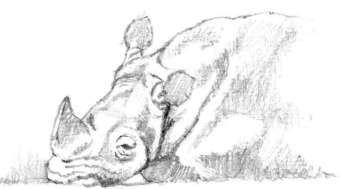

熊

熊科熊屬，棲息於美洲大陸、歐亞大陸、印尼、日本與北極等地，
最大種為北極熊。據說卓越的嗅覺比狗強了7倍。

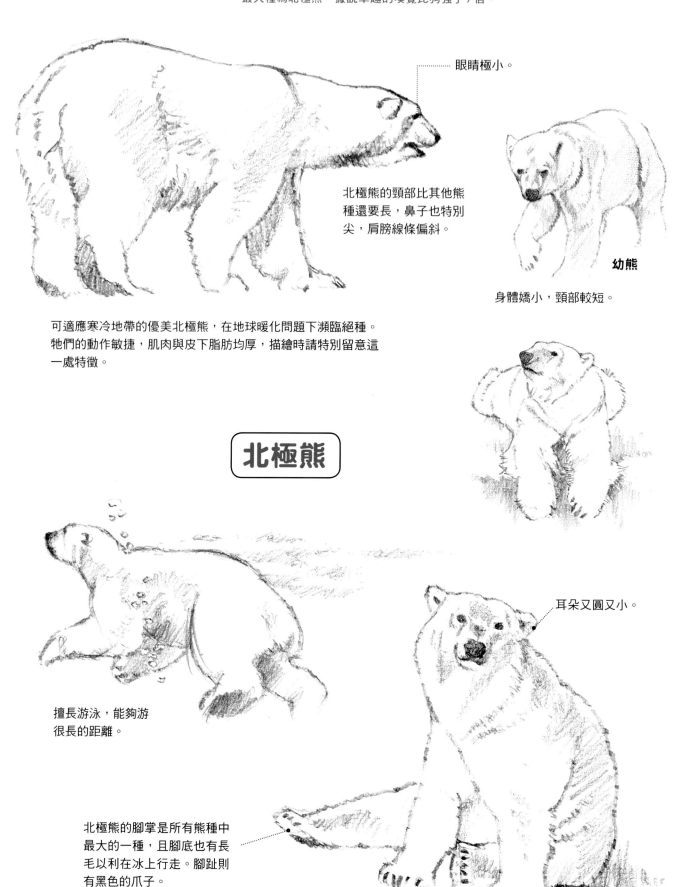

眼睛極小。

北極熊的頸部比其他熊
種還要長，鼻子也特別
尖，肩膀線條偏斜。

幼熊

身體嬌小，頸部較短。

可適應寒冷地帶的優美北極熊，在地球暖化問題下瀕臨絕種。
牠們的動作敏捷，肌肉與皮下脂肪均厚，描繪時請特別留意這
一處特徵。

北極熊

擅長游泳，能夠游
很長的距離。

耳朵又圓又小。

北極熊的腳掌是所有熊種中
最大的一種，且腳底也有長
毛以利在冰上行走。腳趾則
有黑色的爪子。

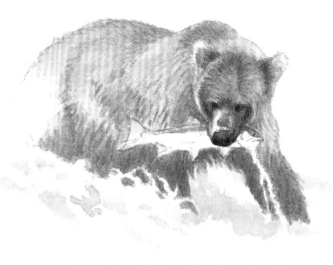

棕熊

耳朵很小，吻部突出。

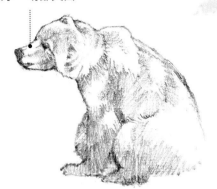

棕熊的臉比北極熊寬，肩膀的隆起也更明顯。

*參照 P.156

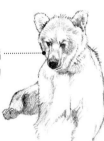

小熊的頭部通常比例偏大，請畫出如玩偶般的可愛模樣吧。

小棕熊（泰迪熊）在英國與美國長年受到喜愛。

小熊

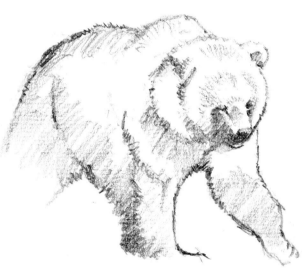

步行時腳掌會完全著地。熊的四肢很粗，腳趾上有又長又銳利的爪子。

Challenge!

從正面描繪熊

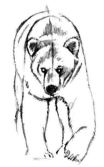

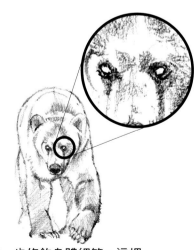

❶ 以圓角倒三角形表現臉部，再用橢圓形掌握身體輪廓，並畫上四肢。各部位的均衡度非常重要。

❷ 畫出眼、鼻與耳朵等，再藉由線條表現出毛長。

❸ 進一步修飾身體細節，這裡要想像毛皮下的賁張肌肉。眼睛留白則更具魄力。

熊類

貓熊

熊科大貓熊屬,棲息於中國竹林地區,渾身受到黑白體毛覆蓋,成熊的毛相當堅硬。前腳已經進化成方便攀爬竹子的結構。

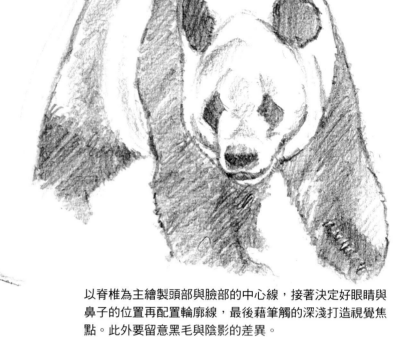

以脊椎為主繪製頭部與臉部的中心線,接著決定好眼睛與鼻子的位置再配置輪廓線,最後藉筆觸的深淺打造視覺焦點。此外要留意黑毛與陰影的差異。

前後腳的腳趾均為5根,前腳的腳尖有手指般的肉球,能夠將竹子握在指縫之間。

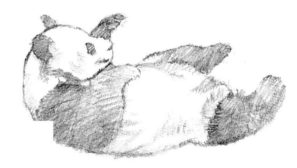

幼貓熊很活潑,簡直就像會動的布偶。請仔細觀察牠們活潑的模樣吧。

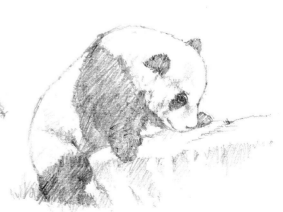

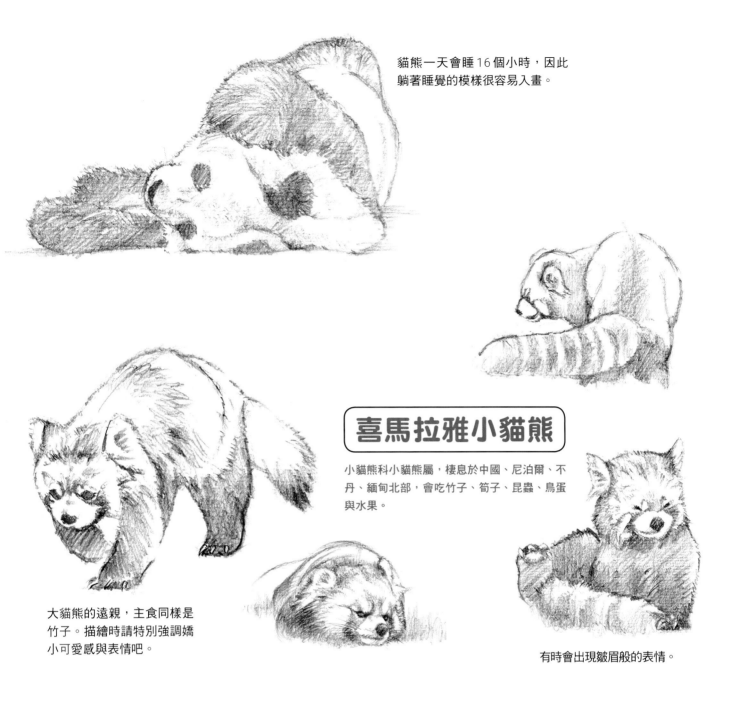

貓熊一天會睡16個小時，因此
躺著睡覺的模樣很容易入畫。

喜馬拉雅小貓熊

小貓熊科小貓熊屬，棲息於中國、尼泊爾、不
丹、緬甸北部，會吃竹子、筍子、昆蟲、鳥蛋
與水果。

大貓熊的遠親，主食同樣是
竹子。描繪時請特別強調嬌
小可愛感與表情吧。

有時會出現皺眉般的表情。

貛

鼬科貛屬，棲息在日本北海道以外的郊區山林。體型粗短，
會吃老鼠、蛙類、農作物、果實與堅果等。

多摩動物園的貛。

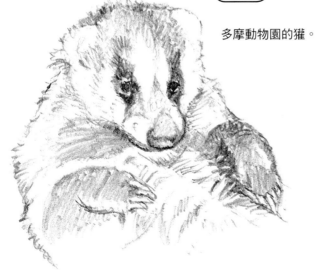

身體平坦並擁有尖爪，特徵是以眼睛一帶為中心的
縱向黑紋，腹部與四肢均為黑色。

浣熊

浣熊科浣熊屬，原產於美國與加拿大，現以外來種的身分穩定棲息於日本與歐洲等地。
屬於雜食性動物，特徵是尾巴的黑色橫線。

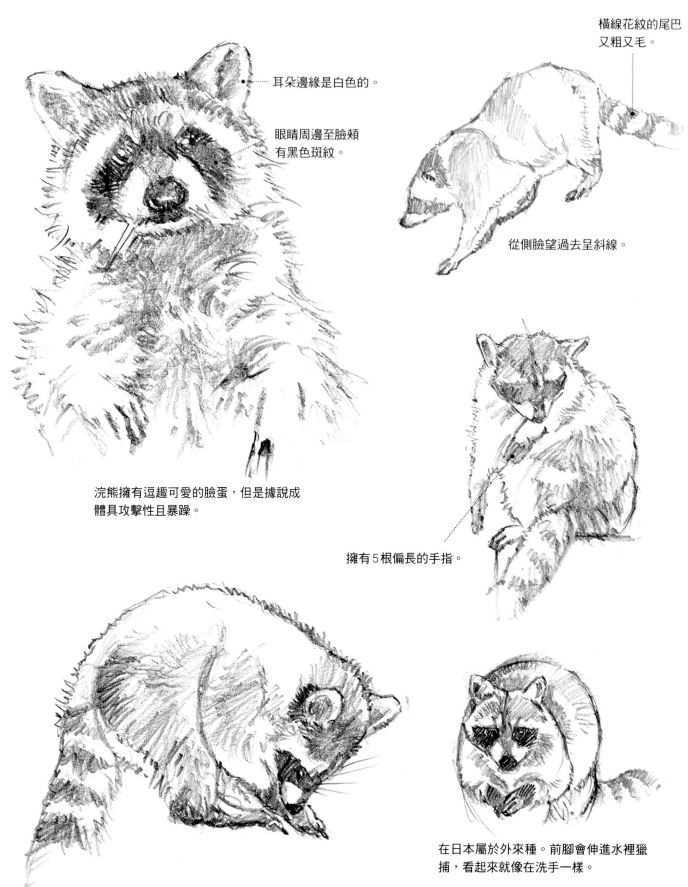

耳朵邊緣是白色的。

眼睛周邊至臉頰
有黑色斑紋。

橫線花紋的尾巴
又粗又毛。

從側臉望過去呈斜線。

浣熊擁有逗趣可愛的臉蛋，但是據說成
體具攻擊性且暴躁。

擁有5根偏長的手指。

在日本屬於外來種。前腳會伸進水裡獵
捕，看起來就像在洗手一樣。

水豚

豚鼠科水豚屬，主要棲息在南美洲亞馬遜河流域。
全身覆蓋著如棕刷般堅硬的被毛，白天都會待在水中。

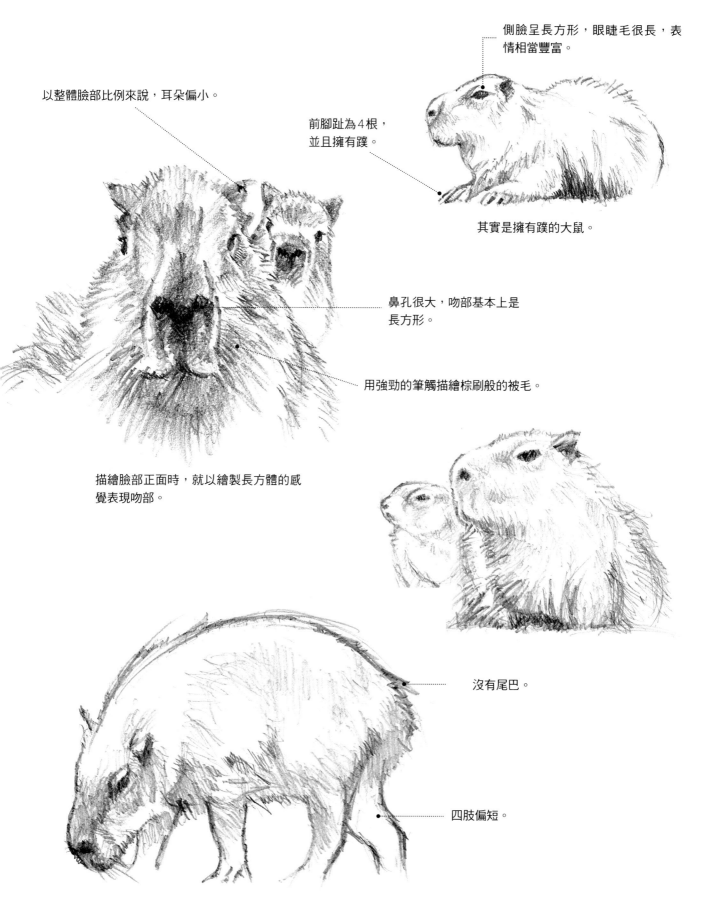

側臉呈長方形，眼睫毛很長，表情相當豐富。

以整體臉部比例來說，耳朵偏小。

前腳趾為4根，並且擁有蹼。

其實是擁有蹼的大鼠。

鼻孔很大，吻部基本上是長方形。

用強勁的筆觸描繪棕刷般的被毛。

描繪臉部正面時，就以繪製長方體的感覺表現吻部。

沒有尾巴。

四肢偏短。

袋鼠

袋鼠科袋鼠屬，棲息於澳洲。是6500萬年前就存在的有袋動物，歷史相當悠久。獨特的身體構造使其無法後退。

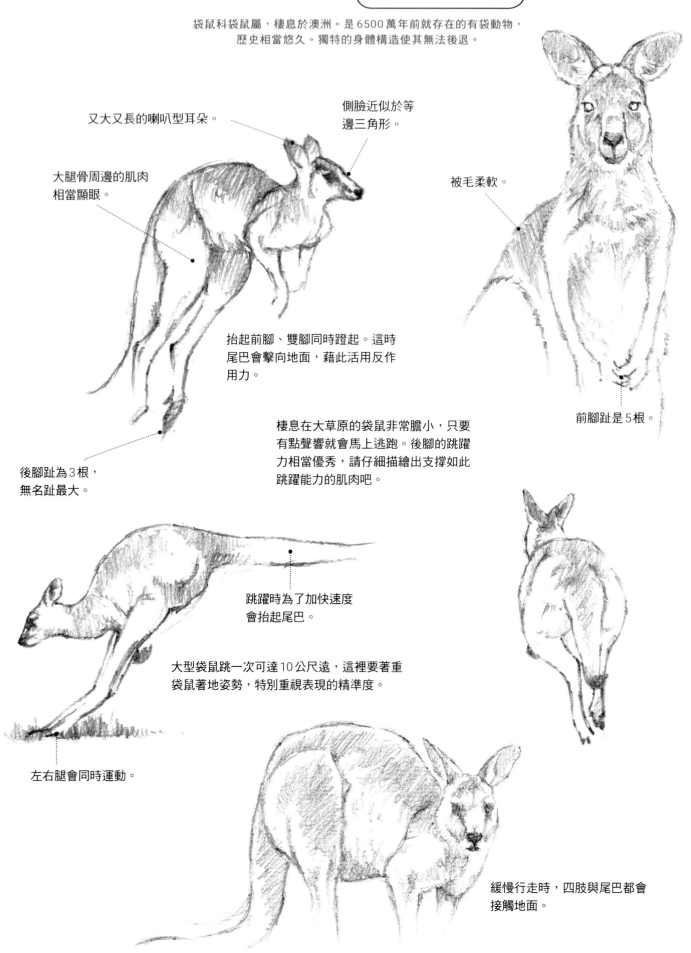

又大又長的喇叭型耳朵。

側臉近似於等邊三角形。

大腿骨周邊的肌肉相當顯眼。

被毛柔軟。

抬起前腳、雙腳同時蹬起。這時尾巴會擊向地面，藉此活用反作用力。

前腳趾是5根。

棲息在大草原的袋鼠非常膽小，只要有點聲響就會馬上逃跑。後腳的跳躍力相當優秀，請仔細描繪出支撐如此跳躍能力的肌肉吧。

後腳趾為3根，無名趾最大。

跳躍時為了加快速度會抬起尾巴。

大型袋鼠跳一次可達10公尺遠，這裡要著重袋鼠著地姿勢，特別重視表現的精準度。

左右腿會同時運動。

緩慢行走時，四肢與尾巴都會接觸地面。

98

無尾熊

無尾熊科無尾熊屬,棲息於澳洲。
主食為由加利葉,擁有粗硬厚實的被毛。尾巴已經完全退化。

無尾熊全身布滿強健肌肉,
前後腳長度幾乎相同。

扇子般寬廣的耳朵,
受到偏長的毛覆蓋。

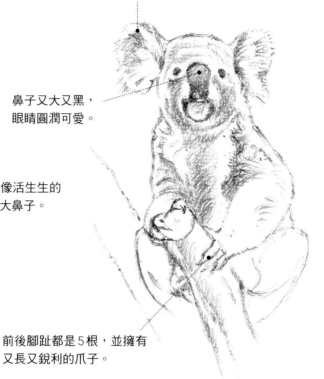

鼻子又大又黑,
眼睛圓潤可愛。

以悠閒的態度生活,簡直就像活生生的
布偶。繪製時要強調黑色的大鼻子。

前後腳趾都是5根,並擁有
又長又銳利的爪子。

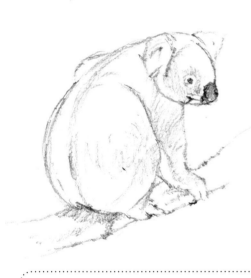

無尾熊與袋鼠都是棲息在澳洲的有袋動物,只要畫好
無尾熊待在樹上的模樣,就會很有無尾熊的感覺。

Challenge!

描繪無尾熊的側臉

❶ 畫好臉部輪廓線後再決定眼
睛位置,這時要特別留意偏
大的圓鼻,並且決定好耳朵
的位置。

❷ 畫出圓滾滾的眼睛與鼻子、偏
大的耳朵,按照陰影狀態表現
被毛。要特別留意無尾熊的被
毛長度會隨著棲息地而異。

❸ 描繪細節。表現被毛時要想辦
法勾勒出玩偶般的柔軟質感。

松鼠、鼠科

西伯利亞花栗鼠

松鼠科花鼠屬，棲息在日本與北亞一帶。特徵是嬌小的體型，以及小耳朵、背部的5條黑色或黑褐色縱線。

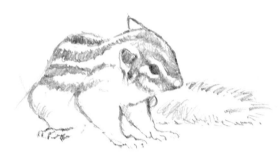

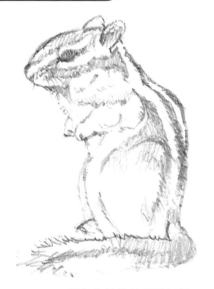

花栗鼠很常出現在各大畫作，無論哪個角度都相當可愛。就算畫面很小，也能夠藉花栗鼠輕易打造視覺焦點。
＊參照 P.160

黑色條紋能夠輕易賦予畫面層次感。

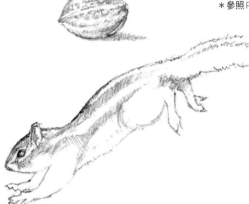

耳朵每逢冬天就會長出飾毛。⋯⋯⋯⋯

前腳靈活得猶如人的手指。

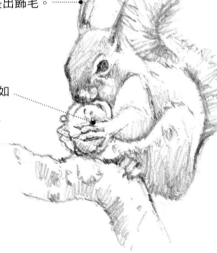

日本松鼠

松鼠科松鼠屬，棲息於日本。腹部長有白毛，被毛在夏季是紅褐色，到了冬季會變成灰褐色，眼睛周邊也長有少許白毛。主食是種子或果實。

Challenge!
從側面描繪花栗鼠

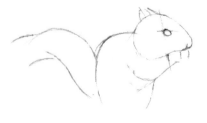

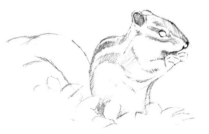

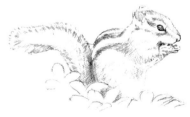

❶ 以概略的半圓掌握整個花栗鼠輪廓，再繪製杏仁果形狀的臉部。從側面望向花栗鼠，尾巴所占比例特別高。

❷ 描繪嘴巴與耳朵後，再按照毛流描繪花紋。

❸ 確實畫好條紋、小耳朵與小手，並且塗黑眼睛打造視覺焦點。高光處則可活用畫紙本身的白色。
＊著色範例→P.148

巢鼠

鼠科巢鼠屬，棲息於歐亞北部與日本，是全日本最小的鼠類。冬天整天都可以活動，夏季則偏向夜行性。

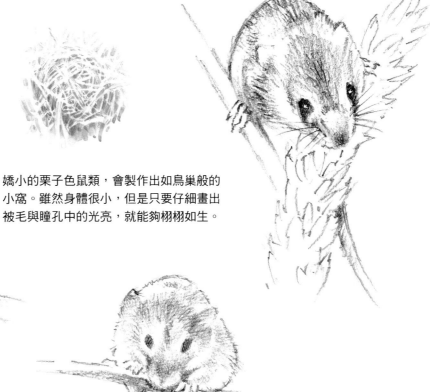

嬌小的栗子色鼠類，會製作出如鳥巢般的小窩。雖然身體很小，但是只要仔細畫出被毛與瞳孔中的光亮，就能夠栩栩如生。

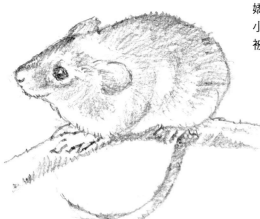

以臉部比例來說眼睛與耳朵都偏大，沒有毛的長尾巴可以捲在樹枝等。

特徵是又大又圓的眼睛。

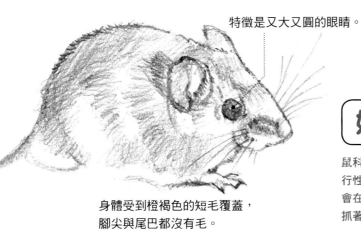

姬鼠

鼠科姬鼠屬，棲息於日本。屬於夜行性動物，主要在地表活動，但是會在地下挖洞打造巢穴，並用前腳抓著種子、植物根莖或昆蟲食用。

身體受到橙褐色的短毛覆蓋，腳尖與尾巴都沒有毛。

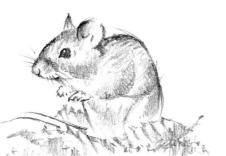

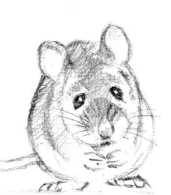

土撥鼠、鼴鼠等

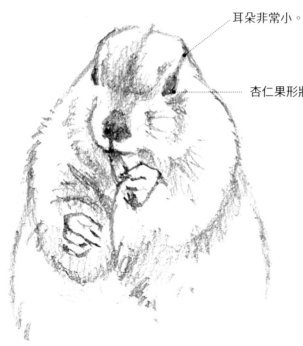

耳朵非常小。

杏仁果形狀的大眼睛。

從草原大地探出頭來，就像在玩打地鼠一樣的模樣相當可愛。

土撥鼠

松鼠科草原犬鼠屬，棲息在北美洲草原地區。平常挖洞過著一夫多妻制的生活，還會以接吻擁抱打招呼。

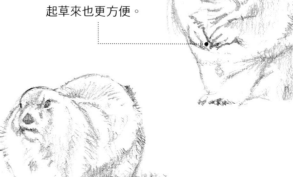

指尖上的長爪子不僅可用來挖土，吃起草來也更方便。

身體短胖。

亞洲小爪水獺

鼬科亞洲小爪水獺屬，棲息在印度至印尼、中國南部，掌心有蹼，常出沒於河川、沼地與潮溼地區等，主食包括貝類、魚類與爬蟲類等。

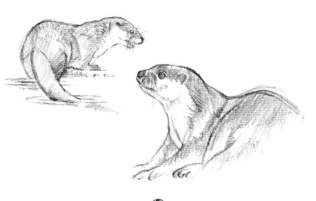

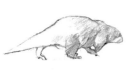

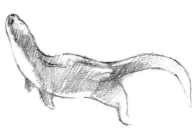

蝦夷黑貂

鼬科貂屬，棲息於北海道。全年不分晝夜都可以在外行動，高度警戒時會用雙腳站立以環顧周遭。

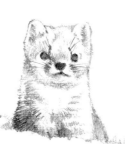

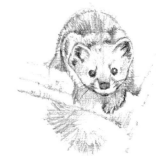

從雪地中露臉。

身體呈淡褐色，四肢尖端與尾巴為黑色。圓眼睛與小巧的黑鼻子惹人憐愛。

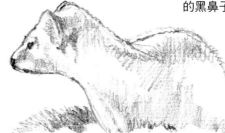

蝦夷小鼯鼠

松鼠科鼯鼠屬，棲息在北海道。背部體毛屬於保護色，夏季時呈茶褐色，冬季則會轉換成淺灰褐色或白色。食住行等日常都仰賴著樹木。

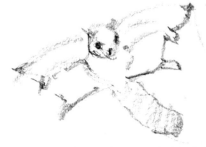

可藉飛膜在空中滑翔。畫出這個模樣，就能夠輕鬆演繹出鼯鼠感。

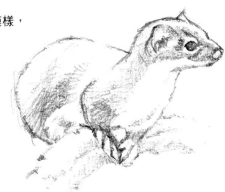

用柔和的筆觸表現柔軟纖細的被毛。

白鼬

鼬科鼬屬，棲息在歐洲、亞洲中北部與北美，後腳較長，跳躍能力優秀。夏季時背部呈褐色，冬季時全身都是白色。

夏季時體毛是栗子般的優美褐色，冬季則通體雪白。

蝦夷鳴兔

鼠兔科鼠兔屬，棲息在歐亞大陸、北海道的道央與道東地區，小巧的耳朵約2公分，體毛每年會重長兩次。

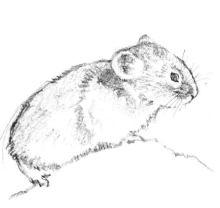

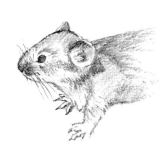

體長不到15公分的小型兔，會發出小鳥般的叫聲。

特徵是杏仁果形狀的臉蛋與圓耳朵，尾巴很短，才5公釐左右。

兔子

兔科，全身覆蓋著軟毛，特徵是比其他動物長的軟毛，
毛色與長度五花八門，非常不耐壓力，且警戒心很強。

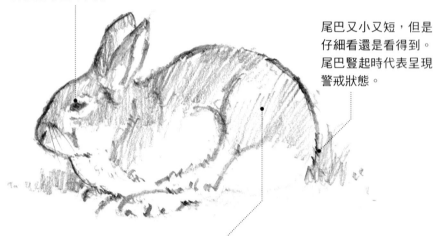

側臉是杏仁果形狀，
身體幾乎呈半圓形。

尾巴又小又短，但是
仔細看還是看得到。
尾巴豎起時代表呈現
警戒狀態。

前腳短、後腳大，大腿肌肉特別
發達，所以繪製時要特別著重於
大腿骨附近的肌肉隆起。

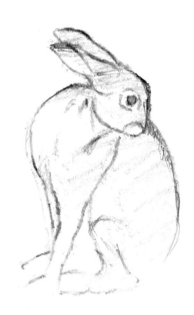

野兔夏季時是褐色，
冬天會變白（耳尖除外）。

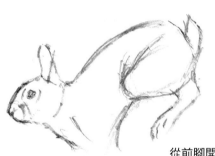

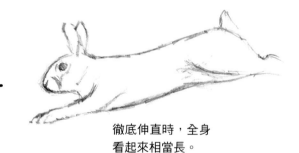

從前腳開始著地。

徹底伸直時，全身
看起來相當長。

！Challenge!

從側面描繪兔子

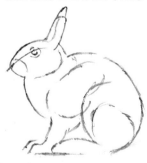

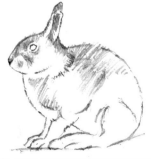

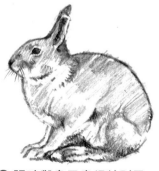

❶ 用杏仁果形狀表現臉部、
半圓形表現身體，以掌握
概略的輪廓。

❷ 描繪被毛時要強調圓潤蓬
鬆的線條，描繪四肢時也
要留意肌肉隆起狀態。

❸ 眼睛與鼻子畫得特別黑，兔
臉就一口氣生動起來，但是
不要將被毛畫得太精細。

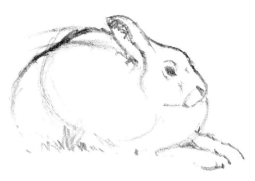

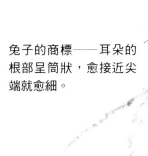

兔子的商標──耳朵的根部呈筒狀，愈接近尖端就愈細。

正臉的額頭很窄、臉頰最寬。

兔子眼睛位在臉的側面，因此據說視野達350度。此外左右耳能夠分別運動，就像天線一樣接收聲音。

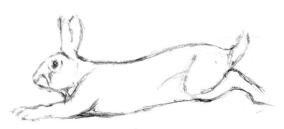

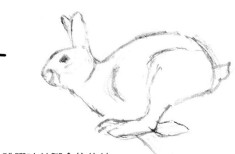

接著前腳與後腳分別往前後伸展。

跳躍時前腳會往後縮，後腳則會往前踏出。

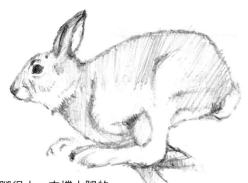

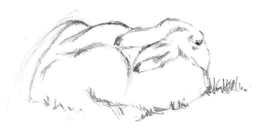

兔子的後腳很大，支撐大腿的肌肉也很粗壯。

睡覺時的模樣。兔子會半睜眼睡覺，以便隨時察覺天敵。

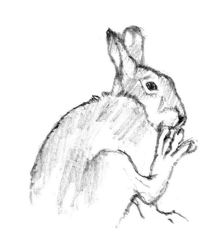

仔細觀察兔子，會發現許多意外有趣的姿勢與表情，請試著用素描表現出各種瞬間的動作吧。

靈長類

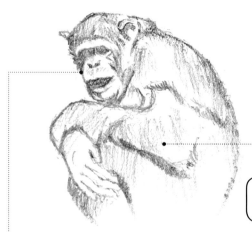

黑猩猩具有高度智慧，懂得使用道具。

手長腿短。手的形狀與人類相似，但是大拇指很短。

黑猩猩

人科黑猩猩屬，棲息在西非與中非。全身黑毛，臉部則為黑色與膚色。屬於雜食性動物，懂得藉道具用餐等。

這是我造訪動物園時畫出的黑猩猩，小黑猩猩的動作可愛得不得了，讓我興起了作畫的念頭。

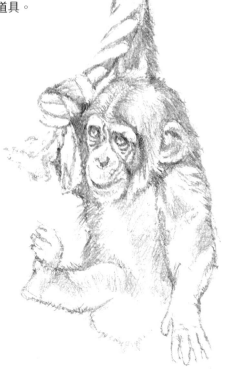

額頭突出、眼睛深深內縮，鼻子至嘴巴之間隆起且嘴巴偏大。臉上沒有毛但是有大量的細紋。

日本獼猴

猴科獼猴屬，棲息在日本，也是全日本分布最北部的猴子。居住在寒冷地區時體毛會密長，住在溫暖地區時則會變得薄短。

Challenge!
描繪黑猩猩

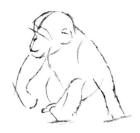

❶ 以橢圓形掌握臉部輪廓，身體則是長了手臂的三角形。在此安排右手與左腳靠前。

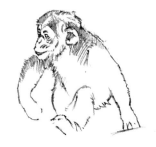

❷ 描繪手臂與頭部的毛，並藉由超出輪廓的被毛線條表現質感。

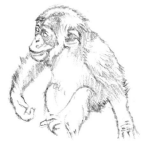

❸ 邊勾勒陰影邊修飾細節。要特別留意被毛畫得太過精細時，會整片黑漆漆的。

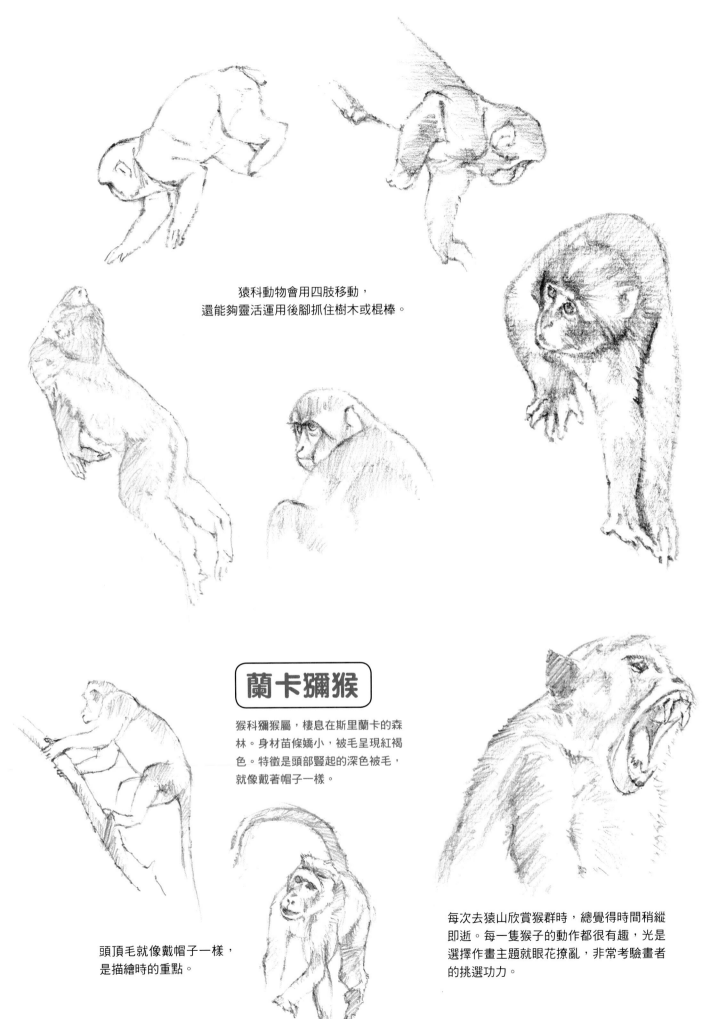

猿科動物會用四肢移動，
還能夠靈活運用後腳抓住樹木或棍棒。

蘭卡獼猴

猴科獼猴屬，棲息在斯里蘭卡的森
林。身材苗條嬌小，被毛呈現紅褐
色。特徵是頭部豎起的深色被毛，
就像戴著帽子一樣。

頭頂毛就像戴帽子一樣，
是描繪時的重點。

每次去猿山欣賞猴群時，總覺得時間稍縱
即逝。每一隻猴子的動作都很有趣，光是
選擇作畫主題就眼花撩亂，非常考驗畫者
的挑選功力。

靈長類

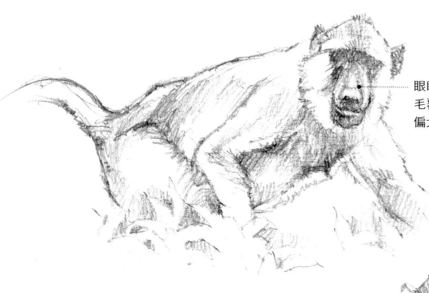

眼睛的上方與臉頰受到被毛覆蓋,吻部很長,鼻孔偏大。

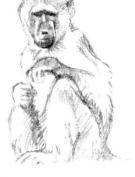

特徵是偏黃的毛色,四肢很長,體型非常纖細。

黃狒狒

猴科狒狒屬,棲息在非洲低地。體毛是帶黃的褐色,身形纖細,主食包括草、菇、種子與小動物等。

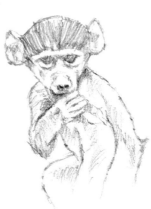

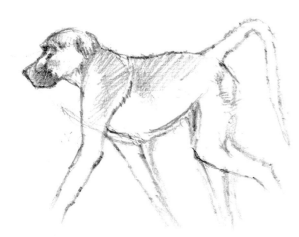

豚尾狒狒

猴科狒狒屬,棲息在非洲的南部,是世界上最南端的猿類。在眾多狒狒中屬於大型種,頭部與肩膀都很結實,尖起的嘴巴則是其一大特徵。

吻部如狗一樣突出,肩膀健壯且至臀部間的線條都很緊實,並擁有細長的尾巴。

整個家族組成龐大群體一起行動。肩膀上長有少許長毛。

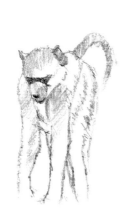

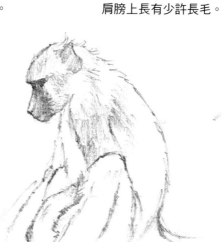

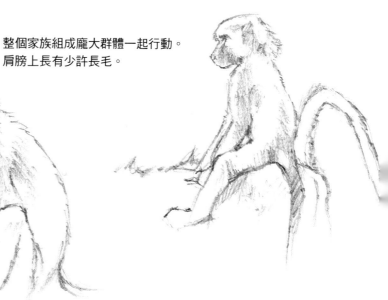

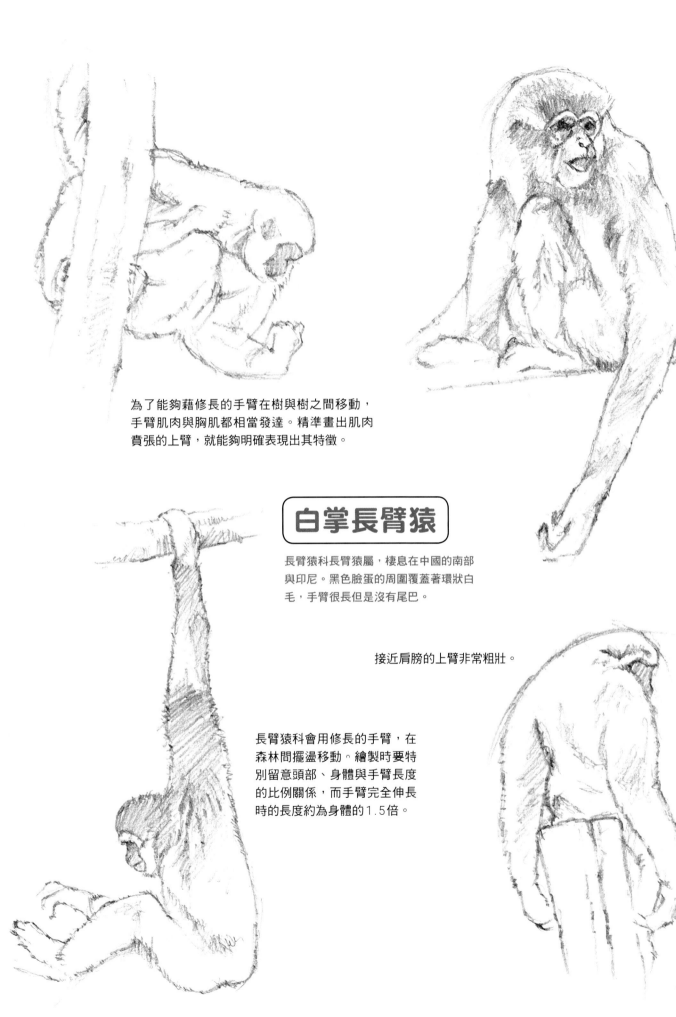

為了能夠藉修長的手臂在樹與樹之間移動，手臂肌肉與胸肌都相當發達。精準畫出肌肉賁張的上臂，就能夠明確表現出其特徵。

白掌長臂猿

長臂猿科長臂猿屬，棲息在中國的南部與印尼。黑色臉蛋的周圍覆蓋著環狀白毛，手臂很長但是沒有尾巴。

接近肩膀的上臂非常粗壯。

長臂猿科會用修長的手臂，在森林間擺盪移動。繪製時要特別留意頭部、身體與手臂長度的比例關係，而手臂完全伸長時的長度約為身體的1.5倍。

東黑白疣猴

狐猴科疣猴，棲息在非洲中部與東部的
熱帶雨林，背部有披風似的白色長毛，
另外一大特徵是臉部周邊的白毛。基本
上在樹上生活，並以樹葉為主食。

臉部周遭有白毛覆蓋，頭部
則為黑毛，眼神相當溫柔。

黑白對比非常優美，
畫起來相當愉快。
這裡請以弧度緩和的線條，
表現出蓬鬆的長毛吧。

肩膀與背部正中央
長有白色長毛。

尾巴正中央開始長出白色長
毛，毛質相當蓬鬆。

領狐猴

狐猴科領狐猴屬，棲息在馬達加斯加島
的東部，是狐猴中最大型的一種，特徵
是臉部周邊的白色蓬鬆長毛。

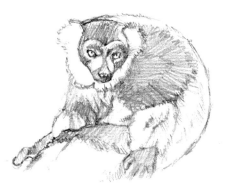

臉部周邊的鬆軟白毛就像圍巾一樣，繪
製時請靈活運用黑白對比吧。

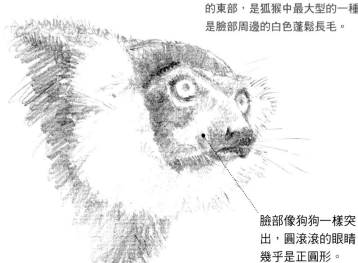

臉部像狗狗一樣突
出，圓滾滾的眼睛
幾乎是正圓形。

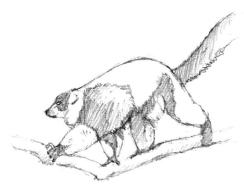

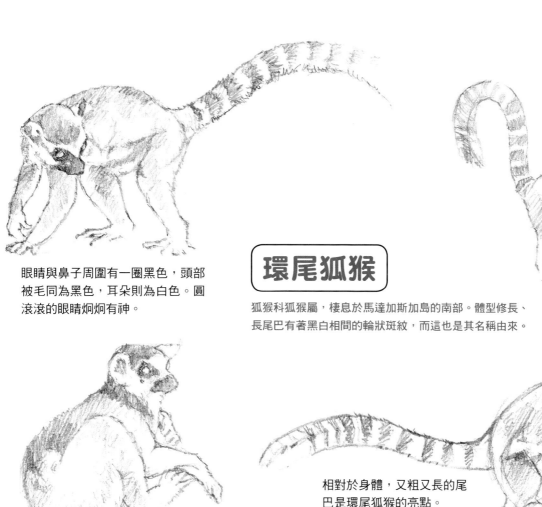

眼睛與鼻子周圍有一圈黑色，頭部被毛同為黑色，耳朵則為白色。圓滾滾的眼睛炯炯有神。

環尾狐猴

狐猴科狐猴屬，棲息於馬達加斯加島的南部。體型修長、長尾巴有著黑白相間的輪狀斑紋，而這也是其名稱由來。

相對於身體，又粗又長的尾巴是環尾狐猴的亮點。

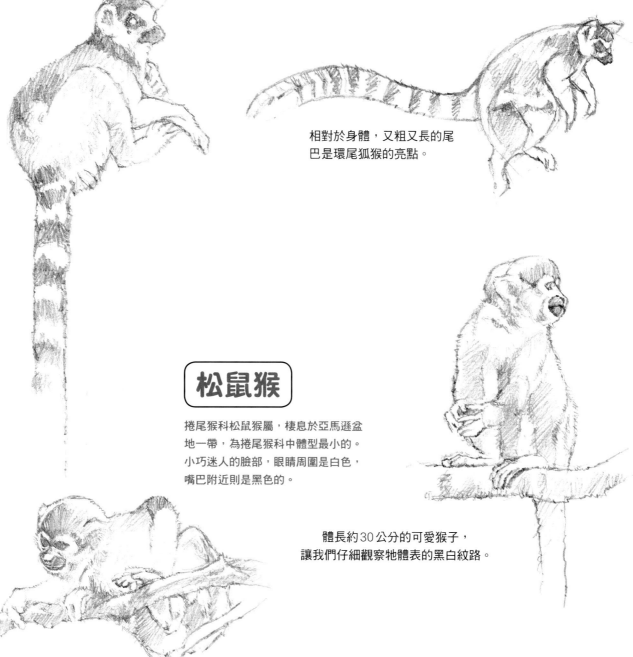

松鼠猴

捲尾猴科松鼠猴屬，棲息於亞馬遜盆地一帶，為捲尾猴科中體型最小的。小巧迷人的臉部，眼睛周圍是白色，嘴巴附近則是黑色的。

體長約30公分的可愛猴子，讓我們仔細觀察牠體表的黑白紋路。

靈長類

山魈

猴科山魈屬。雄性臉部擁有紅色長鼻梁、帶有淺溝的藍色臉頰以及黃色鬍鬚，據說棲息在昏暗的熱帶雨林，主食是果實與種子。

金絲猴

猴科金絲猴屬，棲息在中國。背部覆蓋著長毛，臉部周邊、胸口與四肢長有橘毛。主食是植物的葉片，有時也會吃種子與昆蟲。

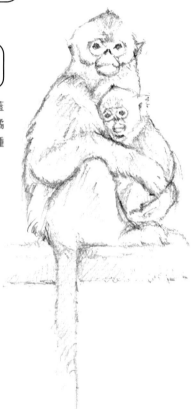

臉上被毛圍著眼睛生長，看起來就像戴著眼鏡一樣，這種可愛的臉蛋正是金絲猴的一大特徵。

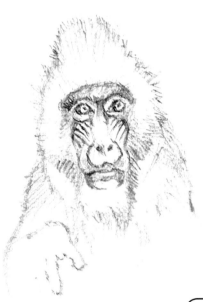

山魈的彩色臉部具有威嚇競爭對手的功能，素描時可以透過黑色深淺的調整，表現出色彩的些微差異。

紅毛猩猩

人科紅毛猩猩屬，棲息在印尼與馬來西亞。基本上會單獨行動，但是有時也會看見伴侶或親子待在一起。喜歡吃果實，有時也會食用昆蟲與小動物。

被毛極長。

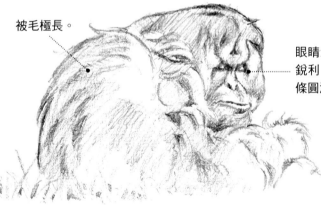

眼睛深深內縮，眼神銳利。突出的吻部線條圓潤。

智商很高的紅毛猩猩又稱為類人猿，捕捉其神似人類的一瞬間也是一大樂事。

小紅毛猩猩的毛又短又稀疏，眼睛純真可愛，請試著畫出其活力十足的模樣吧。

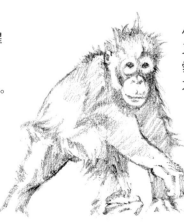

大猩猩

人科大猩猩屬，棲息在非洲赤道的熱帶雨林地區。身體為黑色或深灰色，
屬於日行性動物，每天晚上都會製作不同的巢穴休息。平常會吃果實或螞蟻。

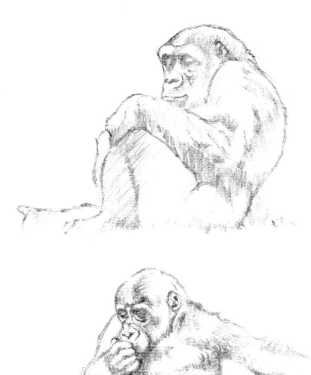

接下本書工作之前，
我就經常在動物園花上半天的時間看著大猩猩。
每一隻大猩猩都有不同的個性，
讓人倍感親切，
也令我想將這份氣質表現在畫中。

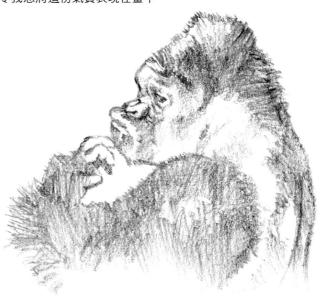

大猩猩雙手著地行走時的姿勢稱為「指背步行」，
有時則會以雙腿站立。請各位親自觀察，
選出自認為「最像大猩猩」的一面吧。

據說大猩猩活到10歲後，
背部就會長出白毛，變成銀
背大猩猩。

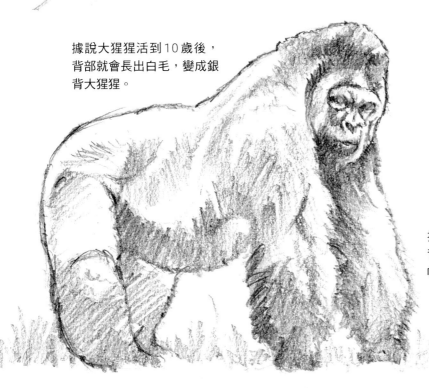

描繪指背步行的姿勢時，從
背部中心至頭部的線條要大
幅高聳起。

○ 掌握骨骼的繪畫技巧

01 哺乳類由頭蓋骨、脊椎、胸廓（胸椎、肋骨、胸骨組成，包裹著肺臟的空間）、前肢（上肢帶骨、上臂、前臂、手部）、後肢（下肢帶骨或骨盆、大腿、小腿、足部）所組成。這裡一起來確認各種動物的骨骼位置吧。

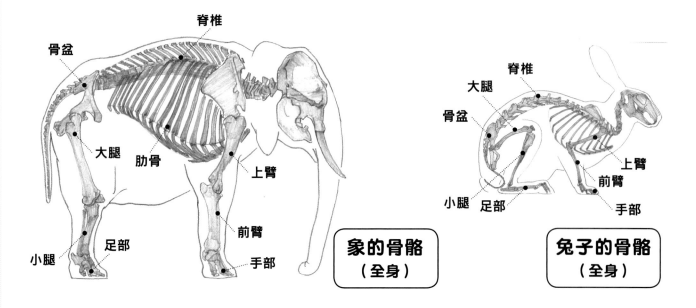

象的骨骼（全身）

兔子的骨骼（全身）

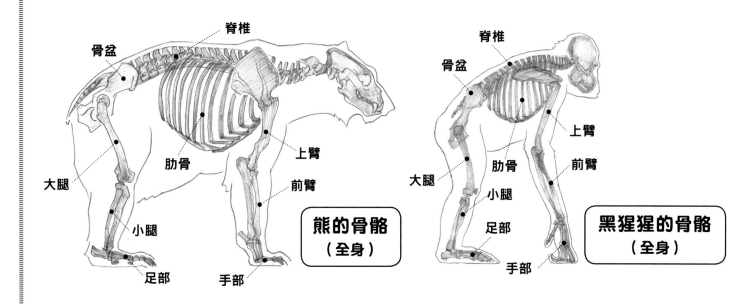

熊的骨骼（全身）

黑猩猩的骨骼（全身）

哺乳動物的畫法

包括哺乳類在內的脊椎動物，畫法基本相同，但是骨骼的長度、
數量、尺寸、粗細、起伏程度與位置等仍然各有差異。

02 哺乳類的頸椎（脖子的骨頭）骨頭
數量基本上為7塊，但是也有例外，
比如樹懶有8塊、儒艮則有6塊。
頸椎的骨頭數量與頸部長度幾乎
無關，但是數量愈多轉起來就愈靈
活。像樹懶就能夠在懸掛於樹枝的
同時，將頭部轉向正下方（以人類
來說，就是身體朝向正面，臉部轉
向正後方的狀態）。

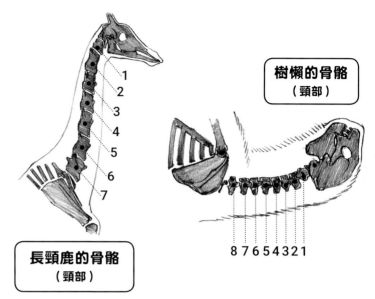

樹懶的骨骼
（頸部）

8 7 6 5 4 3 2 1

長頸鹿的骨骼
（頸部）

＊插圖參考文獻：Young "The life of vertebrates" 1969, oxford.

○ 哺乳類的走路方式

哺乳類的走路方式可概分成3種──腳掌完全
著地，所以直立時較穩定的蹠行（猩猩、熊、
大貓熊與人類）、只有腳趾著地的趾行（貓、
狗、豬與象），以及僅以蹄著地的蹄行（馬、
牛、鹿、羊）。

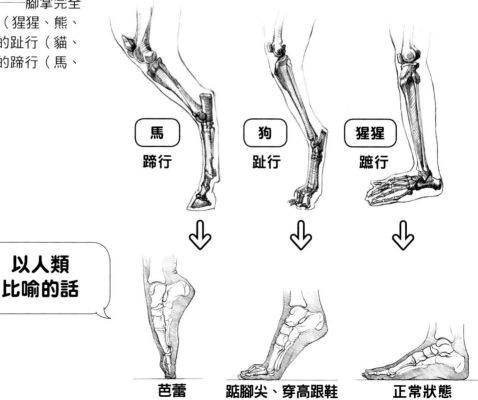

馬
蹄行

狗
趾行

猩猩
蹠行

以人類
比喻的話

芭蕾

踮腳尖、穿高跟鞋

正常狀態

＊參考文獻：Spalteholz-Spanner "Handatlas der Anatomie des Menschen" 第17版，Scheltema & Holkema N.V., 1971

鯨魚

描繪基本

鯨魚有別於其他哺乳類，體型呈流線型，特徵近似於魚類。描繪時要特別留意嘴巴與眼睛的呈現，以及鰭的尺寸、位置等。

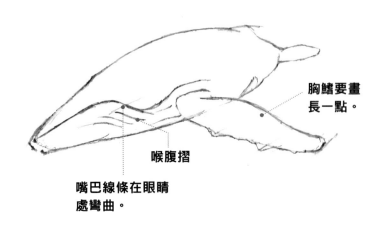

胸鰭要畫長一點。

喉腹摺

嘴巴線條在眼睛處彎曲。

❶ 描繪輪廓

以偏細的橢圓形掌握整體輪廓後，再配置嘴巴線條、喉腹摺與鰭。

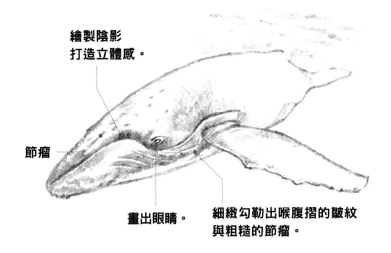

繪製陰影打造立體感。

節瘤

畫出眼睛。

細緻勾勒出喉腹摺的皺紋與粗糙的節瘤。

❷ 打造立體感

水中很難設定光源，但是基本上從上方照射的陽光都很強。

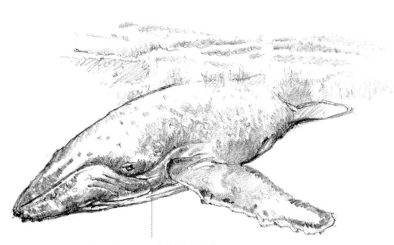

賦予陰影，增添立體感。

❸ 完成

透過波浪與泡沫表現出尾鰭的動感，體表質感畫得愈精細，看起來就會愈逼真、愈像鯨魚。

座頭鯨

鬚鯨科座頭鯨屬，屬於中型鯨魚，夏季會在北極或南極一帶食用磷蝦、浮游生物，冬天則會前往赤道正下方繁殖。

名為「喉腹摺」的皺褶，要將獵物連同海水吞進口中時，這一塊會伸展開以膨脹口腔。

換氣時會噴出水氣的噴氣孔。

特徵是比其他鯨魚更長的胸鰭，有些個體的胸鰭甚至長達身體的三分之一。

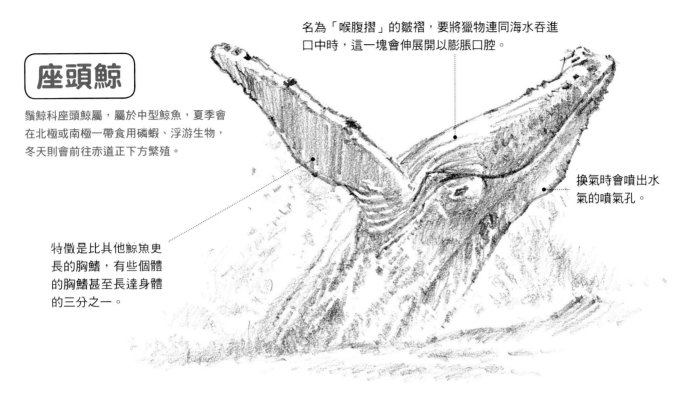

背後有背鰭。

上下顎都長有粗糙的節瘤。

幼鯨

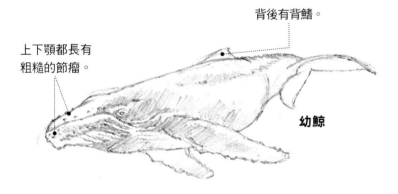

我曾在阿拉斯加見過座頭鯨從水中飛躍而出的模樣，至今仍歷歷在目。這類經驗有助於開發作畫時的潛能。

抹香鯨

抹香鯨科抹香鯨屬，體長最大可達18公尺，特徵是突出的下顎。頭部非常大，是地球生物中腦部最大的一種生物，棲息於大洋各處，一生中有三分之二的時間都待在深海。

魚類游動時尾鰭會左右拍動，不過屬於海洋哺乳類的鯨魚卻是上下擺動。多加了解各種生物的小知識，有助於畫出逼真的作品。

擁有瘤狀背鰭。

胸鰭是小巧的四方形。

據說頭部占身體的三分之一，描繪頭部時就以表現箱狀物的感覺處理即可。

下顎很細。

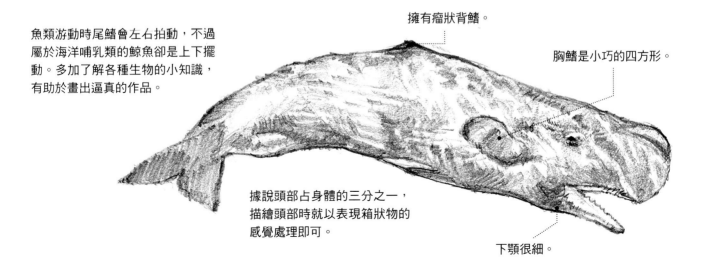

海豚、海豹

寬吻海豚

海豚科寬吻海豚屬，棲息於全世界熱帶至溫帶地區的陸地附近，是最廣為人知的海豚種類。游泳速度極快，跳躍力也相當優秀。

據說海豚的智商非常高。

身體細長，粗大的嘴巴往前突出。背部接近中央處，長有迴力鏢形狀的背鰭。

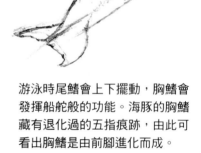

海豚會用肺部呼吸，噴氣孔位在頭頂。

繪製時要著重於流線形的體型，畫出流暢的線條。

游泳時尾鰭會上下擺動，胸鰭會發揮船舵般的功能。海豚的胸鰭藏有退化過的五指痕跡，由此可看出胸鰭是由前腳進化而成。

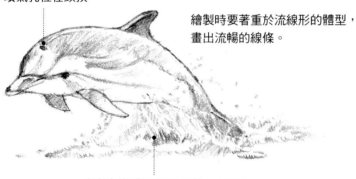

確實畫出跳躍時的水花、水面上波浪有助於增添臨場感。

眼睛上方、下顎的下方與一部分的腹部為白色。

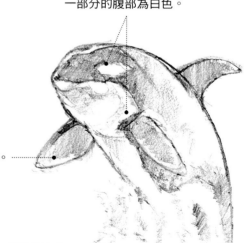

胸鰭帶有圓潤感且偏寬。

虎鯨

海豚科虎鯨屬，棲息於世界各地，據說是地球上分布最廣的哺乳類，也是海豚科中最大的一種。擁有巨大的背鰭，並且會成群結隊。

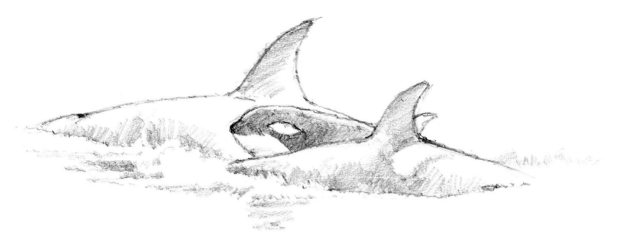

高聳的背鰭會劃開水面。有些雄鯨的背鰭甚至長達1.8公尺，雌鯨的背鰭不長且彎曲。有些畫作在表現虎鯨時，僅會畫出露出水面的背鰭。

斑海豹

海豹科海豹屬，廣闊分布於鄂霍次克海與白令海中央。新生兒全身都是白色胎毛，經過2～3週後才會蛻變成灰底黑斑的模樣。

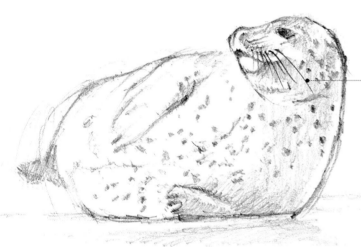

海豹的鬍鬚有大量神經，能夠靈活探測魚的位置。

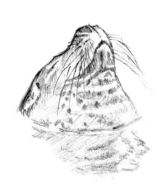

把頭部視為圓形，身體便是橢圓形，就很好掌握全身的輪廓。

港海豹

海豹科斑海豹屬，棲息於太平洋至日本沿岸的大西洋，是日本也看得到的海豹。花紋為黑底白環，生活在岩石地區。

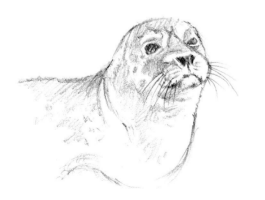

花紋就像古代錢幣，所以日本名為「錢形海豹」。

試著描繪用前腳與腹部努力前進的模樣。

港海豹在陸地上很不靈活。繪製時要特別著重於充滿脂肪的圓潤體型。

○ 掌握骨骼的繪畫技巧

海洋生物主要分成海洋哺乳類與魚類，其中海洋哺乳類在漫長歷史中，逐漸從陸地發展至海洋，因此海豚與鯨魚的胸鰭其實是手臂進化而成，腹鰭則是由腿進化而來，海豹與海象就擁有類似於腳的鰭足。因此各位參觀水族館的時候，不妨觀察一下兩者的差異。

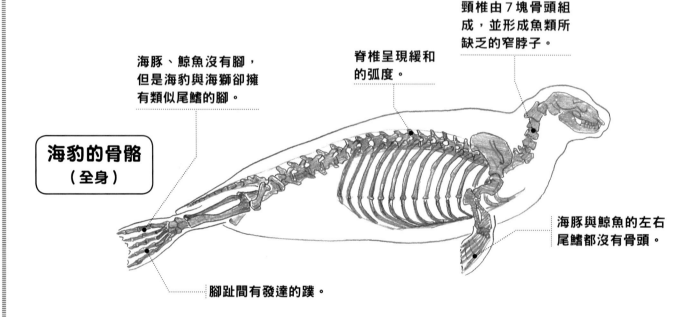

海豚、鯨魚沒有腳，但是海豹與海獅卻擁有類似尾鰭的腳。

脊椎呈現緩和的弧度。

頸椎由 7 塊骨頭組成，並形成魚類所缺乏的窄脖子。

海豹的骨骼（全身）

海豚與鯨魚的左右尾鰭都沒有骨頭。

腳趾間有發達的蹼。

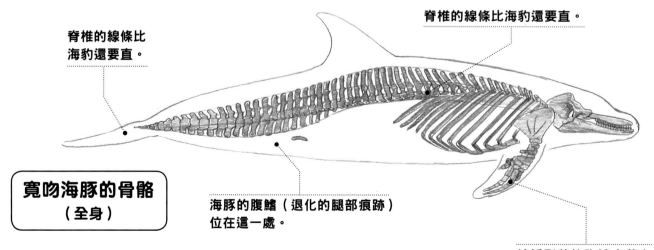

脊椎的線條比海豹還要直。

脊椎的線條比海豹還要直。

寬吻海豚的骨骼（全身）

海豚的腹鰭（退化的腿部痕跡）位在這一處。

紡錘形狀的胸鰭中藏有手臂與手指的骨骼。

海洋生物的畫法

這裡將解說棲息在海中的動物，並一起認識牠們與
陸地哺乳類的差異點與共通點吧。

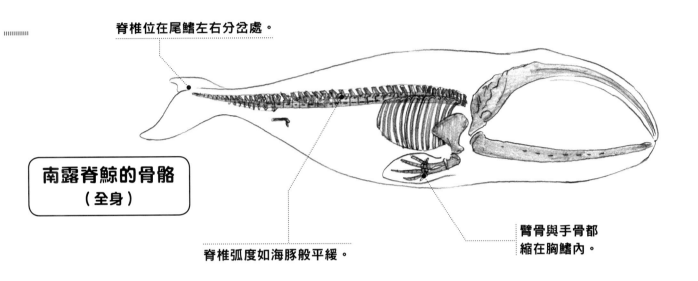

脊椎位在尾鰭左右分岔處。

南露脊鯨的骨骼（全身）

脊椎弧度如海豚般平緩。

臂骨與手骨都
縮在胸鰭內。

○比較看看！海洋哺乳類與魚類

一起來看看海洋哺乳類與魚類的差異吧！首先最大的差異就是鰭的數量，海洋動物游
動時必須靠鰭保持平衡，所以原本就棲息在水中的魚擁有比海洋哺乳類更多的鰭。
此外，海洋哺乳類會藉由尾鰭的上下擺動獲得推進力，魚類則是採水平擺動的方式。

海洋哺乳類與魚類的鰭

尾鰭與運動方向

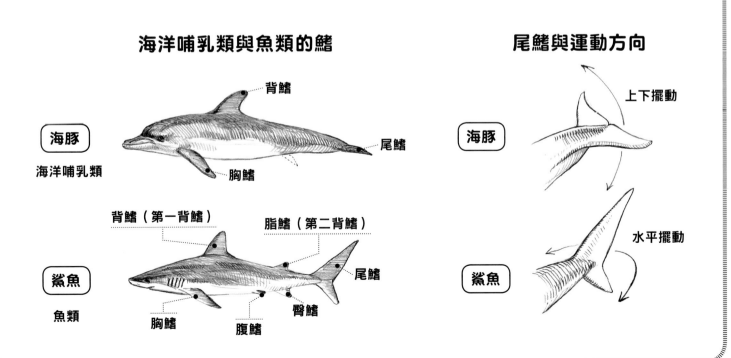

海豚（海洋哺乳類）
背鰭
尾鰭
胸鰭

鯊魚（魚類）
背鰭（第一背鰭）
脂鰭（第二背鰭）
尾鰭
胸鰭
腹鰭
臀鰭

海豚 上下擺動

鯊魚 水平擺動

蜥蜴類、鱷魚

蜥蜴類是爬蟲類當中物種最豐富的動物，超過4000種，棲息地以熱帶地區為主。

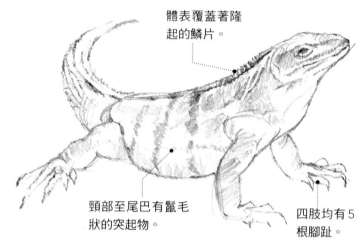

體表覆蓋著隆起的鱗片。

頸部至尾巴有鬃毛狀的突起物。

四肢均有5根腳趾。

綠鬃蜥

美洲鬃蜥科美洲鬃蜥屬，棲息在美洲大陸與加拉巴哥群島等熱帶雨林地區，全長落差相當大，從20公分～2公尺都有。主食植物或海藻。

眼睛比綠鬃蜥大，吻部較短，且鬃毛狀突起物偏長。

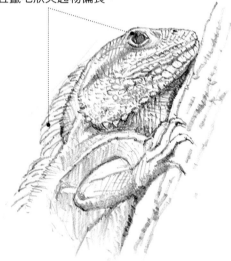

體表是優美的綠色，繪製時要確實表現出馬賽克般的凹凸皮膚。

長鬃蜥

飛蜥科長鬃蜥屬，棲息於中國南部、泰國與越南，特徵是全長60～90公分的綠色身體中帶有藍，且尾巴很長。

科莫多龍

巨蜥科巨蜥屬，棲息於印尼的科莫多島等地，全長200～300公分，體重約100公斤左右。屬於肉食性動物，渾身充滿精力且嗅覺卓越，個性凶暴。

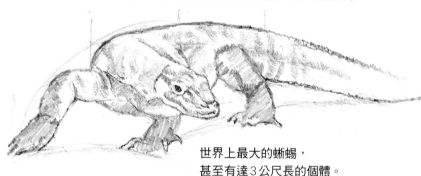

世界上最大的蜥蜴，甚至有達3公尺長的個體。

體表覆蓋著隆起的鱗片。

據說上下排的牙齒共80顆左右。

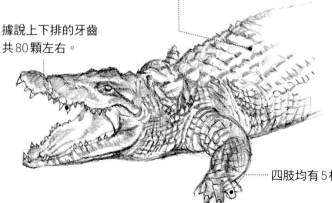

鱷魚

肉食性且在水中生活的鱷目爬蟲類總稱，可概略分成鱷科、短吻鱷科與恆河鱷亞科。擁有相當長的吻部與扁平的長尾巴，棲息在世界各地的淡水水域與海洋。

四肢均有5根腳趾。

蛙類

蛙類的頭部為三角形，眼睛朝上突出，
身體圓滾滾的且幾乎都沒有肋骨。
主要棲息在陸地與水中，
但也有僅棲息在陸地或樹上的種類。

日本蟾蜍

蟾蜍科蟾蜍屬，棲息於北海道南部與本州東北部
等地，平均體長約12公分。特徵是偏大的體型
與全身的疣，又稱蛤蟆。

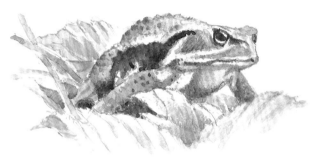

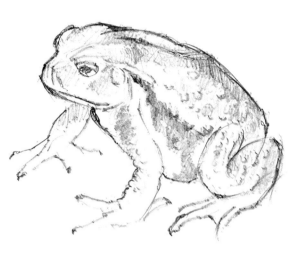

從正面望向蛙類時，可以看出眼睛很大，這模樣對我
來說非常可愛，不禁想表現在畫紙上。

雨蛙

雨蛙科雨蛙屬，棲息在日本、朝鮮半島與
中國東部，體長約2～4.5公分。黃綠色
的背部能夠變成帶有黑斑的灰褐色。

從上方描繪雨蛙

 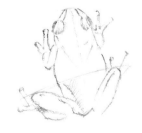 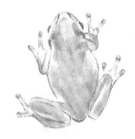

❶ 以半圓和橢圓分別表現頭部與身體輪
廓，畫上眼睛和四肢。從俯瞰視角描
繪就能確認頭身比例。

❷ 畫出眼睛、嘴巴與四肢，再
藉陰影與肌肉線條增添立體
感，留意左右兩腿的差異。

❸ 著色後大功告成。利用畫紙的白
色表現略顯淡的光感，並交疊黃
色與綠色表現出顏色的深淺。

麻雀

描繪基本

掌握頭部到尾羽的造型後,接著便要留心描繪羽毛的重疊與流向,並用心觀察鳥兒是如何拍動牠們的翅膀。

❶ 描繪輪廓

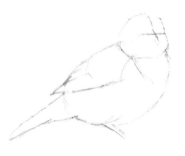

畫出頭部至尾羽的形狀後再描繪翅膀,接著賦予臉部中心線後決定眼睛位置。這個步驟最重要的是比例。

❷ 描繪臉部與翅膀

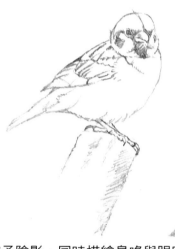

賦予陰影,同時描繪鳥喙與眼睛,並進一步詮釋翅膀。表現靜止的鳥時,站立的場所也要一併畫出,畫面看起來會較平穩。

❸ 修飾細節

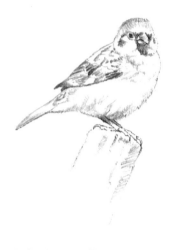

修飾出翅膀花紋與胸口鬆軟的羽毛,在表現深淺時要留意顏色最深處與接近白色的部分。

Challenge!

描繪金背鳩的翅膀

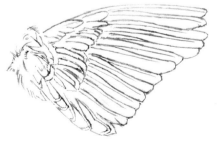

❶ 繪製時要邊想像構造(P.135),並留意羽毛根部的重疊狀態。

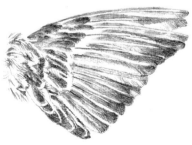

❷ 邊觀察每根羽毛的精緻花紋邊配置陰影。
＊著色範例→P.16

雀科麻雀屬，廣泛棲息在歐亞大陸（葡萄牙至日本）。屬於雜食性
動物，除了種籽與昆蟲之外還會吃麵包、點心碎屑與廚餘。

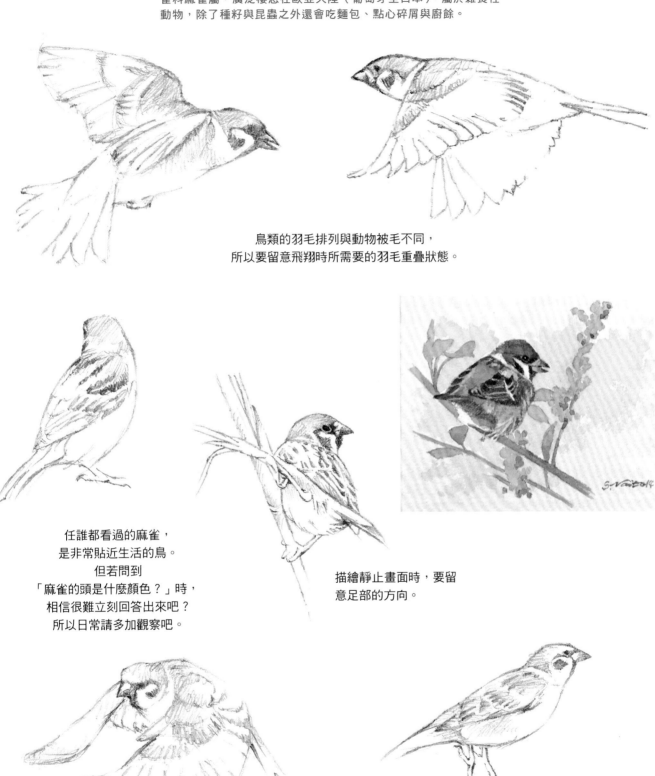

鳥類的羽毛排列與動物被毛不同，
所以要留意飛翔時所需要的羽毛重疊狀態。

任誰都看過的麻雀，
是非常貼近生活的鳥。
但若問到
「麻雀的頭是什麼顏色？」時，
相信很難立刻回答出來吧？
所以日常請多加觀察吧。

描繪靜止畫面時，要留
意足部的方向。

尾巴具有船舵般的功能，
在飛翔與降落時非常重要。

雙足同時跳起的鳥。
這時要留意足型與方向。

老鷹、鵰

蒼鷹　鷹科鷹屬，棲息於北非至歐亞大陸與北美大陸。背部是帶有藍色的黑色，胸口至足部有細緻的波紋狀橫斑。水平飛行的時速高達80公里，急遽下降時甚至可達130公里。

我每年會觀看一次養鷹人的放鷹術。
老鷹的野性本能會在放飛的瞬間覺醒，
凜然英姿相當優美。
繪製老鷹時請特別留意眼神
與大翅膀的風采。

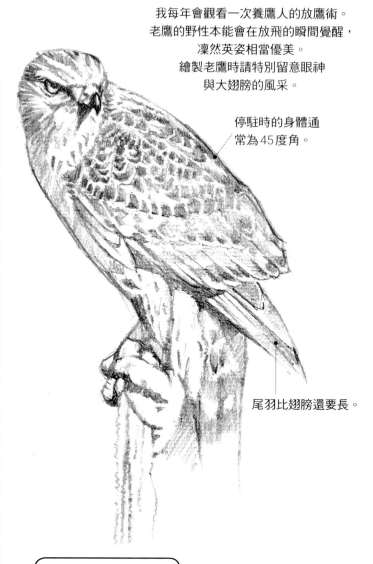

停駐時的身體通常為45度角。

尾羽比翅膀還要長。

Challenge!

描繪飛翔的蒼鷹

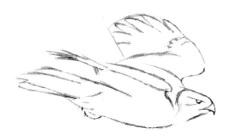

① 畫出臉部至尾羽和翅膀的輪廓後，繪製眼睛與鳥喙。這個角度下的右翅只露出側面，形狀比較難掌握。

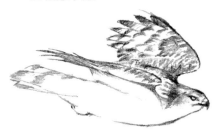

② 留意左右翅膀的比例、頭部與尾羽的相對關係。

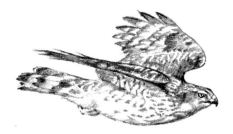

③ 關鍵在於銳利眼神與鳥喙，此外也要對翅膀構造有一定程度的認知。

白尾海鵰

鷹科海鵰屬，棲息於歐亞大陸、丹麥與日本。全身覆蓋著褐色的羽毛，僅尾羽是白色，因而得名為白尾海鵰。會食用魚類、鳥類、哺乳類等。

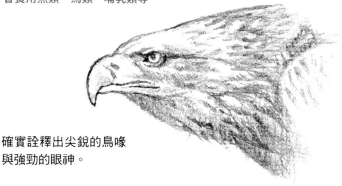

確實詮釋出尖銳的鳥喙與強勁的眼神。

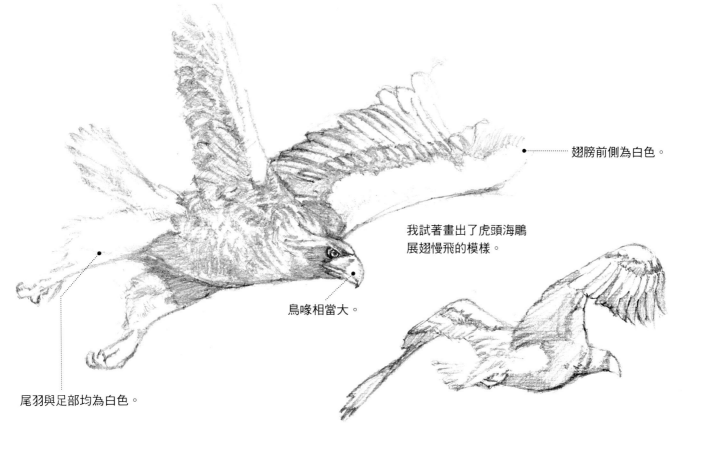

翅膀前側為白色。

我試著畫出了虎頭海鵰
展翅慢飛的模樣。

鳥喙相當大。

尾羽與足部均為白色。

虎頭海鵰

鷹科海鵰屬,棲息於日本、中國、朝鮮半島、俄羅斯東部,是日本最大型的
海鵰。雙翅展開時的長度可達220~250公分,主要食用魚類。

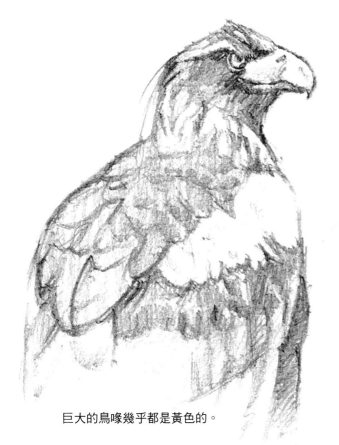

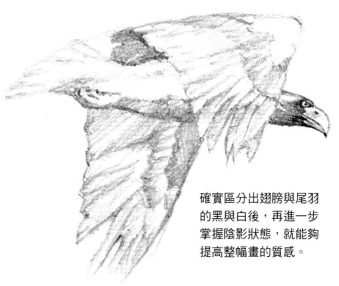

我曾在鄂霍次克海岸見過虎頭海鵰叼著大魚
瀟灑離去的身影。描繪時把重點放在相當大
的後腳,看起來就會非常有海鵰感。

確實區分出翅膀與尾羽
的黑與白後,再進一步
掌握陰影狀態,就能夠
提高整幅畫的質感。

巨大的鳥喙幾乎都是黃色的。

貓頭鷹等

長尾林鴞

鴟鴞科林鴞屬,棲息在斯堪地那維亞半島、歐亞大陸北部與日本。擁有敏感度極高的視覺、發達的聽覺,能夠180度旋轉頸部以探索獵物並獵捕。

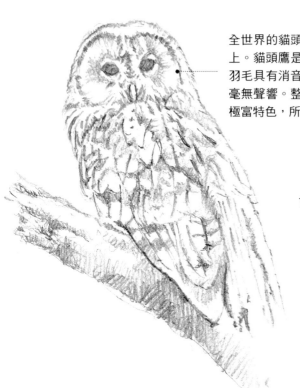

全世界的貓頭鷹多達200種以上。貓頭鷹是夜行性的猛禽,羽毛具有消音的效果,飛起來毫無聲響。整體形狀與臉部都極富特色,所以很好表現。

頭部形狀幾乎為半圓形,臉部則相當平坦,雙眼集中在中央。臉部兩側有耳孔,只是被羽毛擋住了。

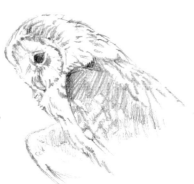

貓頭鷹圓潤的臉蛋會展現出豐富的表情,相當迷人。

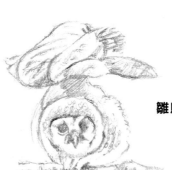

雛鳥全身被胎毛覆蓋,可以用畫毛球的感覺去處理,並以短促的線條表現被毛。

雛鳥

鵰鴞

鴟鴞科鵰鴞屬,棲息在極地與熱帶以外的歐亞大陸與日本。據說是鵰鴞屬中最大型的物種,有些個體翅膀展開甚至可達1.8公尺。

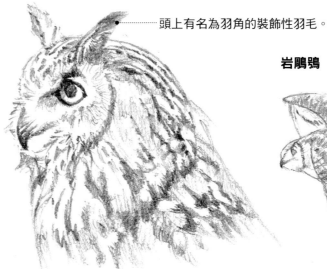

頭上有名為羽角的裝飾性羽毛。

岩鵰鴞

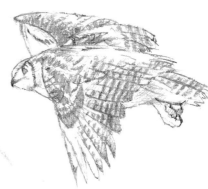

倉鴞

草鴞科草鴞屬，是鳥類中棲息範圍最廣的物種。特徵是長羽毛、稜角明顯的短尾巴，以及愛心形狀的臉。

這裡試著畫出將雙足往前挺出，如忍者般獵捕的模樣。

緋紅金剛鸚鵡

鸚鵡科金剛鸚鵡屬，棲息於中美洲與巴西之間。羽色以深紅色為主，鮮豔的藍色或黃色為輔。長尾巴的比例超過身體的一半，令人印象深刻。

藍黃金剛鸚鵡

鸚鵡科金剛鸚鵡屬，棲息於中美洲南部與玻利維亞等地，是最大型的鸚鵡。毛色相當鮮豔，背部至尾巴的羽毛為藍色，前側則是黃色。叫聲非常響亮，語言能力出色。

特徵是能夠咬碎堅硬果實的巨大鳥喙，歪頭時的眼神特別有「鸚鵡感」。

巨嘴鴉

鴉科鴉屬，棲息於歐亞大陸北部。特徵是粗大的鳥喙，以及鳥喙上側的彎曲和突出的額頭，是肉食性偏強的雜食性動物。

我看著烏鴉時，突然發現牠們的羽毛隨著光源產生了不同色澤，散發出難以言喻的美感。因此就算是單色的素描，也想還原當時的場景。

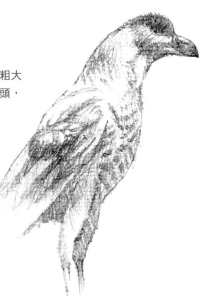
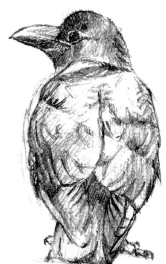

野鴿

鳩鴿科鴿屬，原本棲息於中東、非洲與歐洲。被馴化成家禽的個體隨著人類前往世界各地後，又有一部分回歸野生，於是現在到處都看得到野鴿的身影。

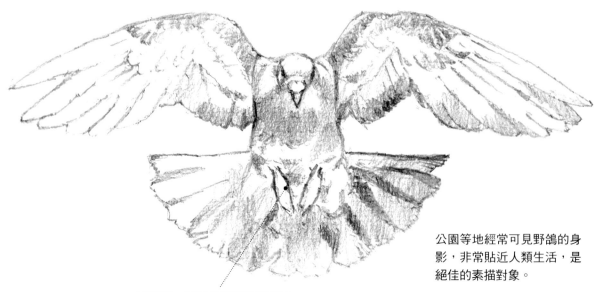

公園等地經常可見野鴿的身影，非常貼近人類生活，是絕佳的素描對象。

飛翔時，足部會縮至腹部下方。

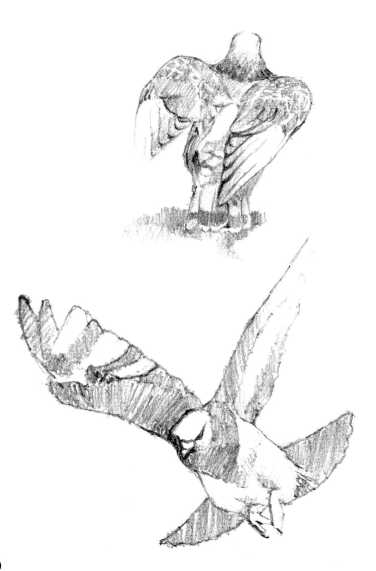

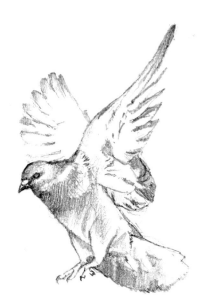

飛翔與降落時，都會大幅展開尾羽。

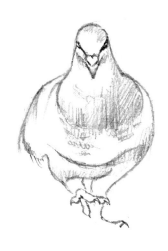

鶴

棲息在南極與南美洲以外的4塊大陸，共有4屬15種。
非洲等地還有許多獨具特色的鶴，長有鮮豔的裝飾性羽毛。

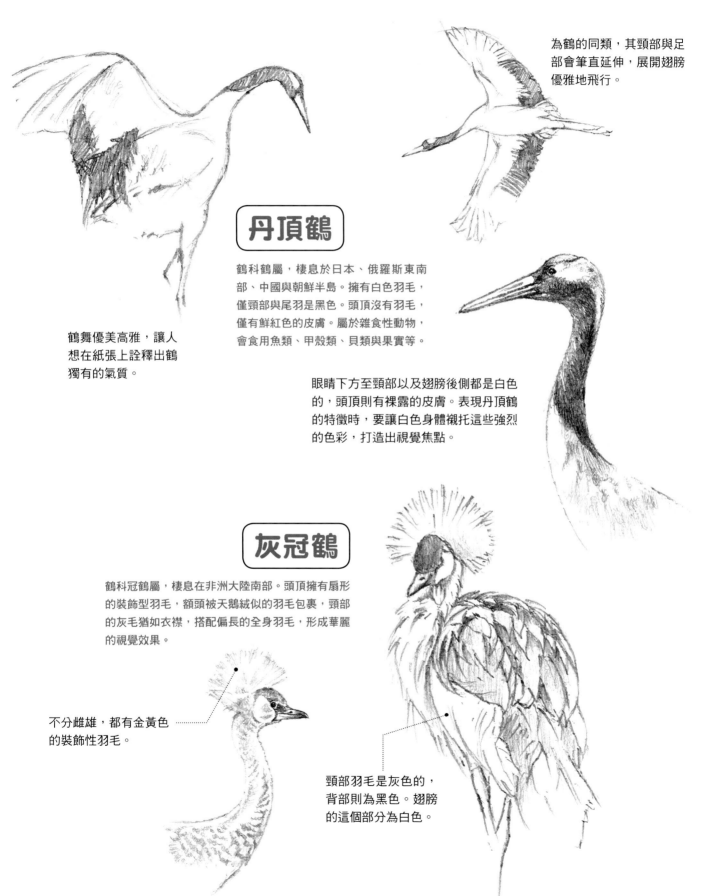

為鶴的同類，其頸部與足
部會筆直延伸，展開翅膀
優雅地飛行。

丹頂鶴

鶴科鶴屬，棲息於日本、俄羅斯東南
部、中國與朝鮮半島。擁有白色羽毛，
僅頸部與尾羽是黑色。頭頂沒有羽毛，
僅有鮮紅色的皮膚。屬於雜食性動物，
會食用魚類、甲殼類、貝類與果實等。

鶴舞優美高雅，讓人
想在紙張上詮釋出鶴
獨有的氣質。

眼睛下方至頸部以及翅膀後側都是白色
的，頭頂則有裸露的皮膚。表現丹頂鶴
的特徵時，要讓白色身體襯托這些強烈
的色彩，打造出視覺焦點。

灰冠鶴

鶴科冠鶴屬，棲息在非洲大陸南部。頭頂擁有扇形
的裝飾型羽毛，額頭被天鵝絨似的羽毛包裹，頸部
的灰毛猶如衣襟，搭配偏長的全身羽毛，形成華麗
的視覺效果。

不分雌雄，都有金黃色
的裝飾性羽毛。

頸部羽毛是灰色的，
背部則為黑色。翅膀
的這個部分為白色。

131

企鵝、花嘴鴨

漢波德企鵝

企鵝科環企鵝屬，棲息於智利北部、中部與祕魯。雖然在陸地步履蹣跚，入水後卻能高速游泳，且擅長潛水。主要食用魷魚、蝦類、磷蝦。

基本上光源都在上方，但是從水中望向生物時，也會出現由下往上的反光。

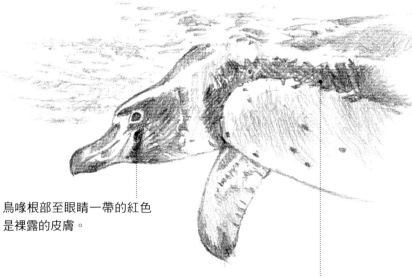

鳥喙根部至眼睛一帶的紅色是裸露的皮膚。

從下方望向企鵝的泳姿，這是水族館才看得到的景象。

漢波德企鵝的特徵是胸口有粗黑的線條。

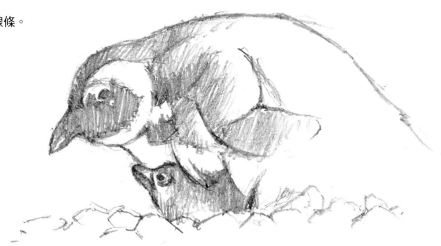

皇帝企鵝

企鵝科王企鵝屬，是企鵝中最大型的一種，主要棲息在南極大陸。夏季主要在海中生活，到了秋季就會整群在冰上尋找繁殖地，接著下蛋育雛。

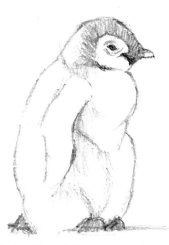

皇帝企鵝的幼體，約為4頭身。這裡要記得畫出蓬鬆身體的可愛感。

國王企鵝

企鵝科王企鵝屬，棲息在南極周邊的小島，是企鵝中第二大型的物種。頭部與喉部的橙色花紋令人印象深刻。主食為魚類、魷魚與甲殼類。

擅長以近似於鰭的翅膀在水中優游，泳技在眾企鵝中名列前茅。整體形狀與翅膀都很特別。

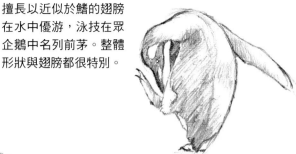

鳥喙比漢波德企鵝細長，且側邊為橙色。

白色的翅膀內側。

擁有黑色背部與全白的腹部，最大的特徵是由橙色與黃色組成的漸層花紋。

花嘴鴨

雁鴨科鴨屬，棲息在中國、日本與朝鮮半島等地的河川與湖沼等，基本上不會「遷徙」。會食用草葉、莖與果實，有時也會吃田螺。

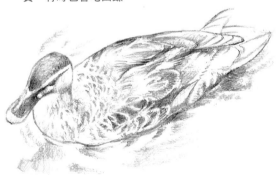

雛鳥

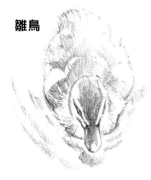

雌雄同色，且相當貼近人類的生活，像我家附近的公園池塘，每年都看得到花嘴鴨的雛鳥誕生。親子都相當好觀察和描繪，各位不妨試著畫出花嘴鴨展翅與飛翔的模樣。

Challenge!
描繪花嘴鴨的雛鳥

❶ 稍微傾斜的視角。先畫出大橢圓後，再用約三分之一的橢圓形表現頭部。

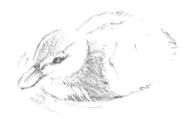

❷ 以短促的線條，表現出雛鳥與成鳥不同的輪廓。這裡的光源位在後方。

❸ 確實畫出頭部與鳥喙的黑色，清晰表現出整體臉部的細節。再搭配水面波紋，有助於場景的解讀。

○掌握骨骼的繪畫技巧

01　鳥類的身體有翅膀且受到羽毛覆蓋，鳥喙表面則滿是堅硬的角質，頸椎（頸部的骨頭）數量比哺乳類多了非常多，因此可動角度更加廣泛。愈大型的鳥，頭部比例有愈小的傾向。當鳥類停佇在樹枝上休息時，體幹會幾乎與地面垂直，尾羽會垂得比足部低。擅長飛翔的鳥類會有特別發達的胸骨，稱作「龍骨突」，而鴕鳥這類在陸地行走的鳥類則沒有這個構造。

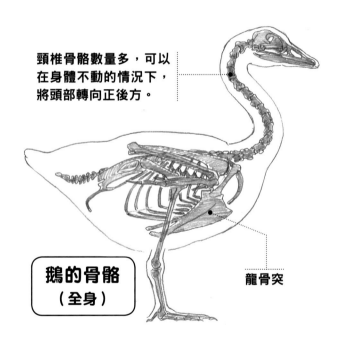

體型相當大的鴕鳥，頭部所占比例很小。

鴕鳥的骨骼
（全身）

頸椎骨骼數量多，可以在身體不動的情況下，將頭部轉向正後方。

鵝的骨骼
（全身）

龍骨突

龍骨突

停在樹枝時，身體與地面接近垂直的狀態。

雕的骨骼
（全身）

停在樹枝時，尾羽會垂得比足部更低。

鳥類的畫法

鳥類的起源與哺乳類截然不同，因此這裡要特別解說其獨特的比例與翅膀。

02 | 右圖為鳥類飛翔時的骨骼狀態，可以看見頭部至尾羽呈流線型，足部折得極小，並收在腹側。

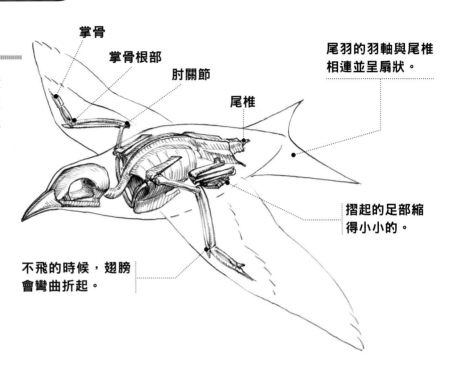

掌骨

掌骨根部

肘關節

尾椎

尾羽的羽軸與尾椎相連並呈扇狀。

摺起的足部縮得小小的。

不飛的時候，翅膀會彎曲折起。

○羽毛種類與名稱

翅膀各處的羽毛功能各異，因此也各有不同的名稱。

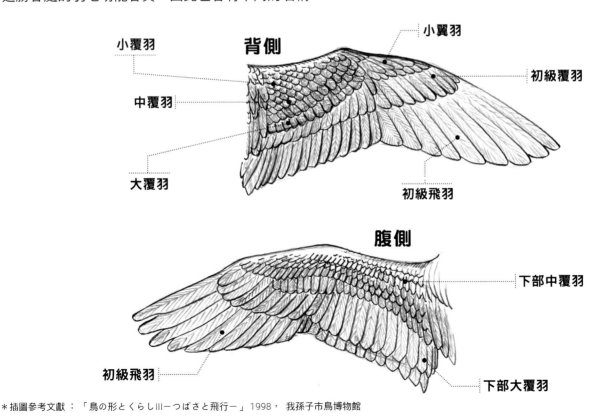

背側

小覆羽

中覆羽

大覆羽

小翼羽

初級覆羽

初級飛羽

腹側

下部中覆羽

下部大覆羽

初級飛羽

*插圖參考文獻：「鳥の形とくらしⅢ－つばさと飛行－」1998， 我孫子市鳥博物館

美術解剖學！
虛構生物的畫法

○掌握骨骼的繪畫技巧

虛構生物通常結合了真實存在的生物特徵，例如人頭獅身的「斯芬克斯」、人體加翅膀所產生的「天使」等。由蜥蜴或鱷魚頭、恐龍身體與蝙蝠翅膀所組成的「飛龍」也相當有名。

從美術解剖學來看，這些生物的接合部位內部構造其實都有矛盾，這裡試著畫出骨骼圖，就能輕易表現不自然之處。不過，在繪製虛構生物時不必在乎內部構造，只要專注於外觀的創造即可。

半人馬	半人馬的骨骼

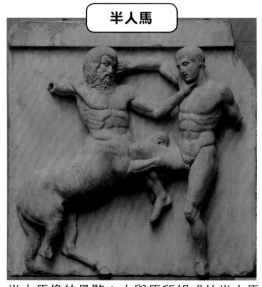 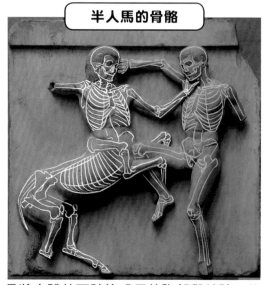

半人馬像的骨骼：人與馬所組成的半人馬，是將人體的下肢換成馬的胸部與前肢。此為菲迪亞斯與其工作坊所打造的「帕德嫩神廟石雕」（西元前446～440年，大理石製，收藏於大英博物館）。筆者僅拍照後自行加上骨骼線條。

○其他以虛構生物為主題的藝術作品

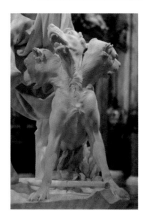

貝尼尼
「被劫持的普洛塞庇娜」的
地獄三頭犬

（僅局部。1622年，大理石製，博爾蓋塞美術館）這尊雕像的原型是長頭型犬隻。由筆者拍攝。

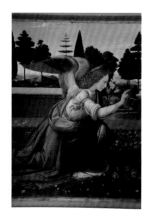

達文西
《聖母領報》

（僅局部。1472～1475年左右，蛋彩畫，烏菲茲美術館）人體背部長出了水鳥般的翅膀（尖翅）。由筆者拍攝。

第2章
HOW TO DRAW②

著色篇

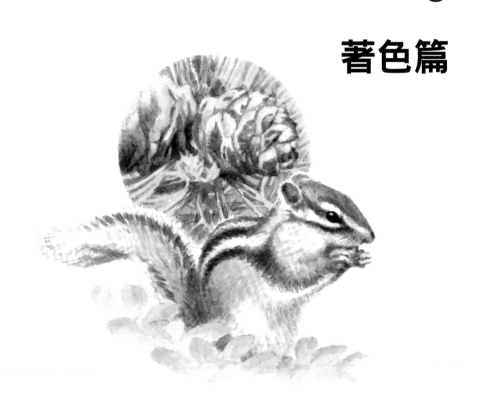

準備畫具

素描的好處在於只要有紙與鉛筆就能夠輕鬆進行，
不過這裡還是介紹我平常使用的畫具，供各位參考。

素描本

所有紙都可以用來作畫，但素描本還是最方便的；如果打算用水彩上色的話，就要選擇較厚的紙質。此外也要記得每個人習慣的筆壓與筆觸不同，所以請多方嘗試後找到最順手的類型吧。

已經用了多年的作業台，是將鍍鋅板貼在製圖板上，再於表面貼上紙張的自製品。鍍鋅板可以吸附磁鐵，所以要固定素描本或照片時也很方便。

圓規、放大鏡

圓規可用來測量繪製目標的尺寸與比例。
放大鏡則用來研究照片的細節。

鉛筆

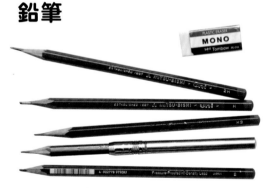

我慣用的是三菱鉛筆的「UNi」，備有2H、H、HB、F、B，最常用的是F。

我在擺放鉛筆的地方放有一塊裁切後多餘的插畫紙板（黃色圓圈處），可以用來將削得過尖的鉛筆磨圓一點，或是將太圓的筆尖磨尖一點。也可以使用瓦楞紙代替。

水瓶

我用來裝水的道具是調味料罐，能夠適度調節水量，相當推薦。

定畫液

用來使鉛筆畫定型。

水彩顏料

主要使用 Winsor & Newton 的透明水彩顏料。

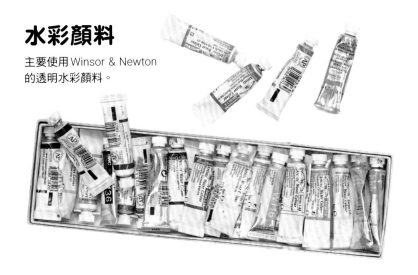

色鉛筆

個人喜歡 holbein 或 KARISMA COLOR 等偏油的類型。

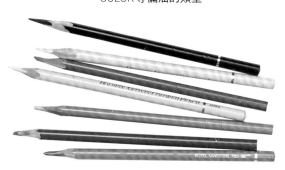

調色盤與畫筆

個人認為 CAMERON PRO 的尼龍筆或 Too 的純白筆較為順手,非常推薦。當然便宜貨也很好用,但是要懂得分別運用圓頭與平頭。

idea

事先以顏色大致區分色鉛筆,這樣在突然需要使用時能更方便找到。

餐巾紙

能夠吸附筆頭多餘的水分,或是擦掉調色盤上的顏料。

idea

若調色盤上混合到其他顏色,只需要用紙巾沾水擦掉已經用不到的部分。

壓克力顏料、紙調色盤

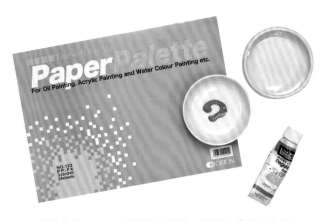

我用的是 Liquitex 的壓克力顏料,調色盤會用小盤子或是紙調色盤,這樣善後工作比較輕鬆。

蒐集資料

想要精準畫出動物的細節，會建議先拍照。
有機會的話也可以購買剝製等標本、鳥的羽毛等，都有助於細節的描繪。

①長鬃山羊或羊的頭蓋骨，②赤狐的頭部毛皮，③果子貍的頭蓋骨，④小鳥的剝製標本，⑤棕熊的爪子，⑥野豬的牙齒，⑦䴉類的頭蓋。小鳥的剝製標本是以前在剝製標本店買到的。

①梅花鹿的頭蓋骨剝製標本，②在阿拉斯加釣到的國王鮭標本，③在加拿大釣到的虹鱒（降海型）標本。

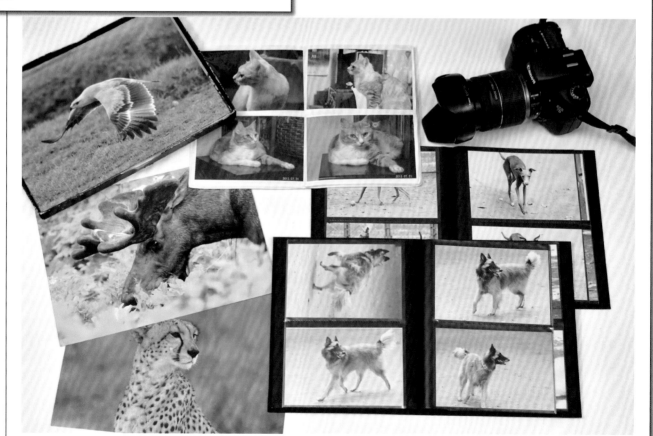

我現在使用的相機是「Canon EOS 7D」（右上），能夠立即捕捉動物有趣的每一瞬間。非洲動物照片（左邊第一排）是認識的動物攝影師送我的。

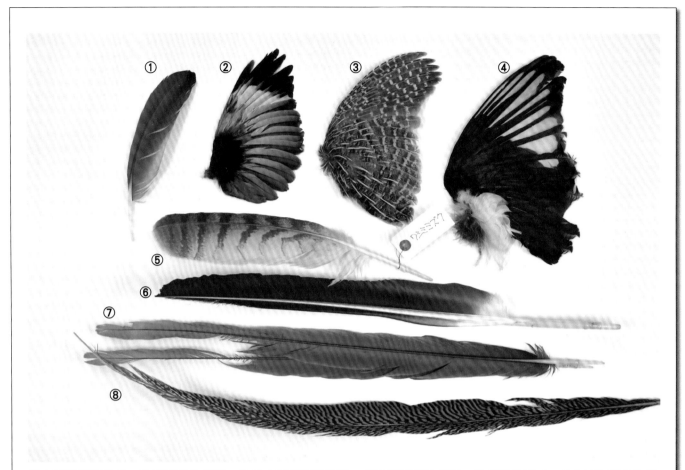

①金剛鸚鵡的羽毛，②蒼翡翠的翅膀，③日本鵪鶉類的翅膀，④歐亞喜鵲的翅膀，⑤鵰鴞的羽毛，⑥白尾海鵰的初級飛羽，⑦藍黃金剛鸚鵡的尾羽，⑧綠雉的尾羽。有些是在釣具店買到的，有些則是出國旅行時撿到的。

鸚鵡的羽毛，天生的優美色澤極富魅力。

①梅花鹿的角，②馴鹿的角，③抹香鯨的牙齒，④梅花鹿的角。馴鹿等是以前在國外的禮品店買到的。

開始著色

接下來為畫好的素描著色吧。
只要填上淡淡的水彩，就能夠大幅提升臨場感。

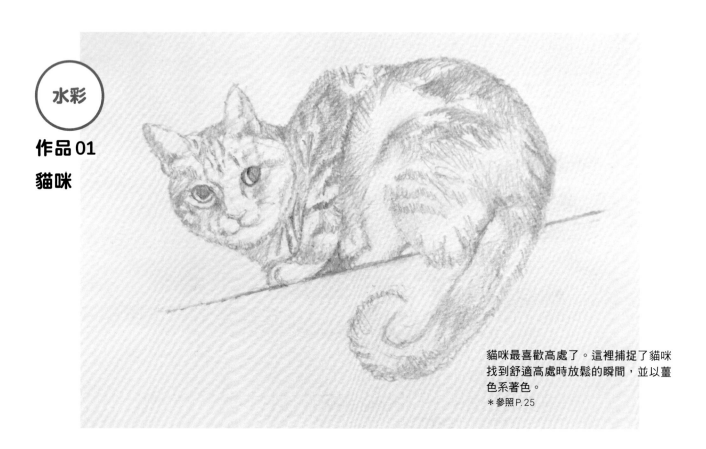

水彩

作品01

貓咪

貓咪最喜歡高處了。這裡捕捉了貓咪
找到舒適高處時放鬆的瞬間，並以薑
色系著色。

＊參照P.25

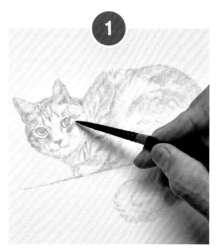

先塗淺色

上色前先稍微沾溼整體畫紙再用吹風
機吹乾，可以使畫紙含水狀況更好。
一開始先用粉紅色、亮褐色與亮灰色
調色後，再塗上薄薄的一層。

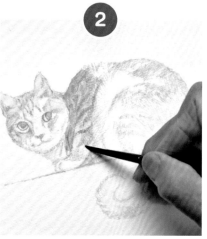

疊上其他色彩

為毛色疊上亮褐色後，再進一步疊上
漸深的褐色。慢慢加深的同時，要邊
確認整體平衡。

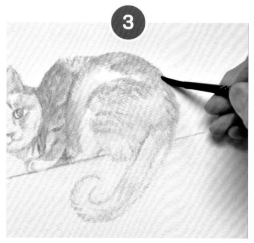

繪製整體色彩

光照處不要塗得太深，並適度留白以
活用紙本身的「白色」。

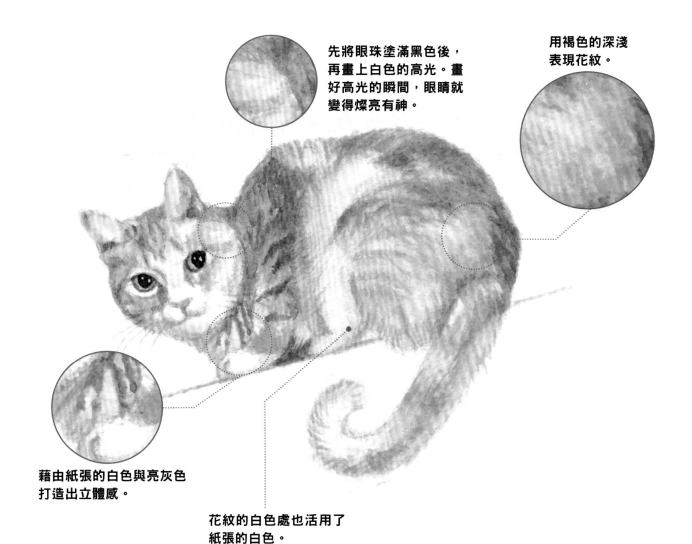

先將眼珠塗滿黑色後，再畫上白色的高光。畫好高光的瞬間，眼睛就變得燦亮有神。

用褐色的深淺表現花紋。

藉由紙張的白色與亮灰色打造出立體感。

花紋的白色處也活用了紙張的白色。

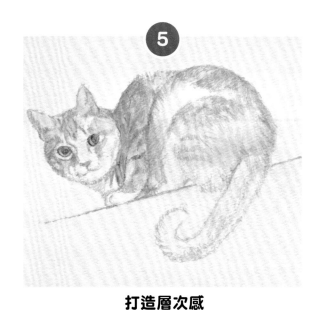

眼睛著色

眼睛塗上黃色系的底色後，再塗抹黑眼珠。塗上強烈的黑色後，表情就清晰浮現出來了。

打造層次感

在活用素描線條的前提下，塗好整體的淺色後，再以深色調整層次感。

水彩

作品 02

狗狗

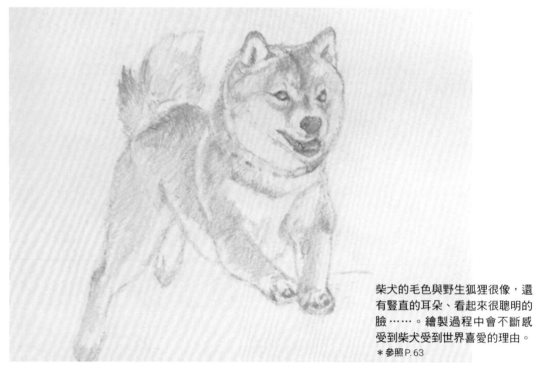

柴犬的毛色與野生狐狸很像,還有豎直的耳朵、看起來很聰明的臉……。繪製過程中會不斷感受到柴犬受到世界喜愛的理由。

*參照P.63

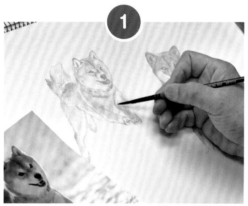

用水沾溼

直接著色的話,紙張吸附顏料的程度較差,所以上色前先打溼整張紙。

稍微吹乾

再用吹風機稍微吹乾,吹到紙張帶有少許溼氣的程度。

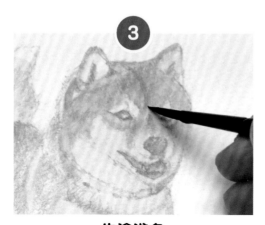

先塗淺色

用粉紅色、亮褐色與亮灰色調色後,塗上薄薄的一層底色。

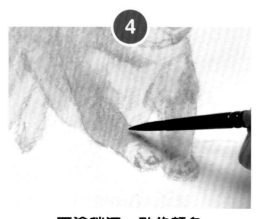

再塗稍深一點的顏色

腳尖要活用紙張的白色,所以直接留白。這裡的著色同樣要從淺色慢慢塗至深色。

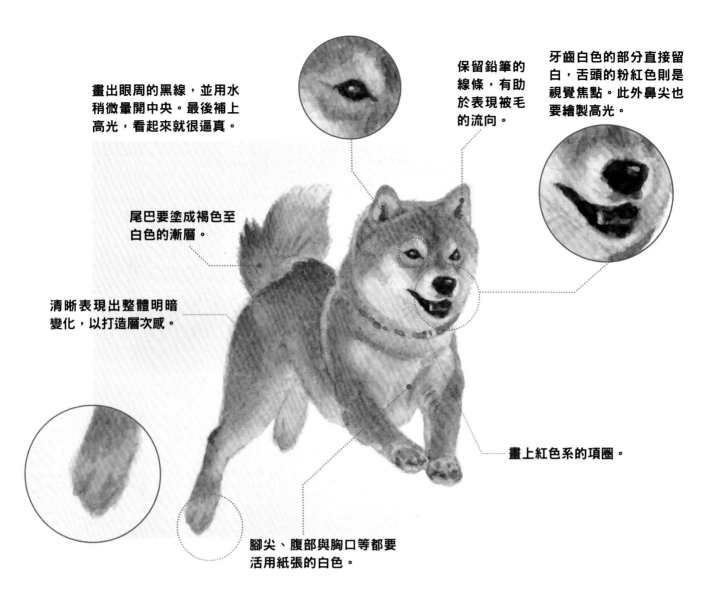

畫出眼周的黑線，並用水
稍微暈開中央。最後補上
高光，看起來就很逼真。

保留鉛筆的
線條，有助
於表現被毛
的流向。

牙齒白色的部分直接留
白，舌頭的粉紅色則是
視覺焦點。此外鼻尖也
要繪製高光。

尾巴要塗成褐色至
白色的漸層。

清晰表現出整體明暗
變化，以打造層次感。

畫上紅色系的項圈。

腳尖、腹部與胸口等都要
活用紙張的白色。

⑤

疊上其他色彩

邊仔細觀察尾巴的色彩呈現，邊畫上亮褐色。身體的褐
色則用疊色的方式逐步加深。

⑥

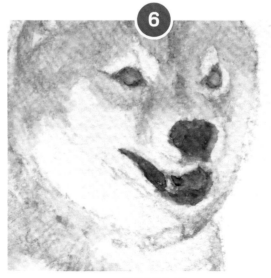

修飾臉部

畫好整體的淺色後，就開始為眼鼻口上色。這裡先畫好關
鍵部位的色彩，有助於看懂整體色彩的傾向。

水彩

作品03
狼

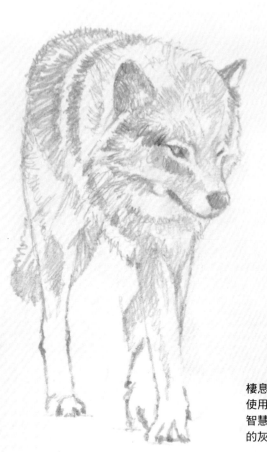

棲息在北美的灰狼。我決定使用偏深的褐色系，詮釋用智慧與勇氣在大自然中求生的灰狼。

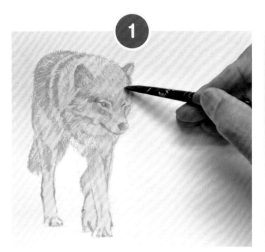

用水沾溼

用水打溼整體紙張後，吹乾至殘存少許溼氣的狀態。

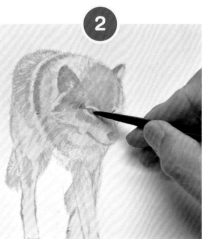

先塗淺色

用亮灰色與亮褐色調色後，從淺色部分開始上色。先上深色的話，後續會很難修正。

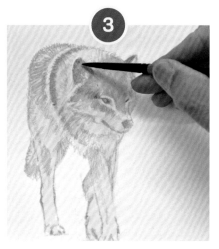

耳朵上色

先為耳朵塗上淺色後，再慢慢疊上漸深的色彩，最後以相當深的色彩修飾。

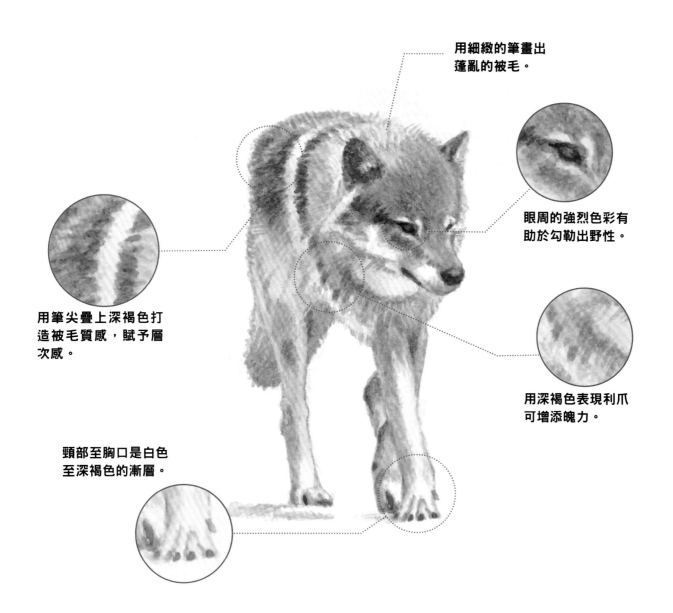

用細緻的筆畫出
蓬亂的被毛。

眼周的強烈色彩有
助於勾勒出野性。

用筆尖疊上深褐色打
造被毛質感，賦予層
次感。

用深褐色表現利爪
可增添魄力。

頸部至胸口是白色
至深褐色的漸層。

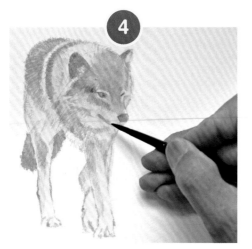

先塗亮褐色

額頭、身體與眼睛都塗上亮褐色。
這裡要適度區分亮褐色與暗褐色，
才能夠表現出陰影。

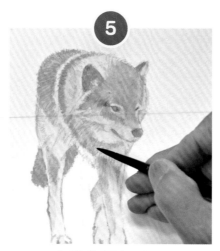

身體的褐色系

尾巴、胸口與足部等使用亮褐色。
並藉由精細的臉部以及較粗略的身
體表現出差異。

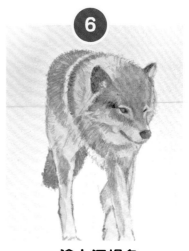

塗上深褐色

畫好整體淺色後，就可以開始使用
較強烈的深褐色了。

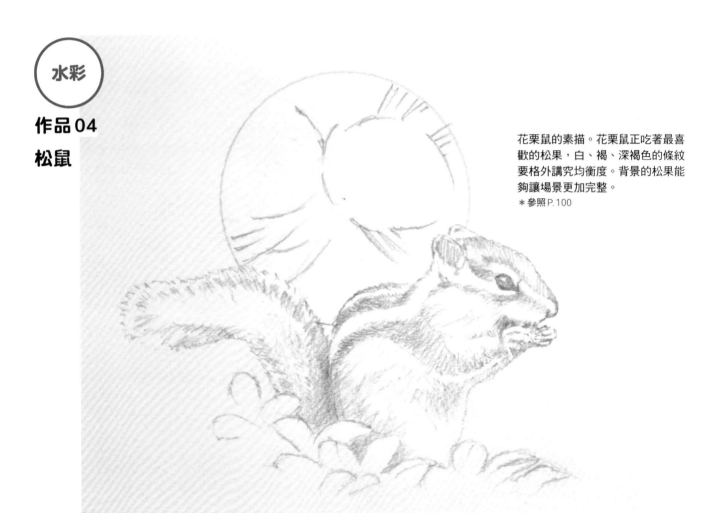

水彩

作品04

松鼠

花栗鼠的素描。花栗鼠正吃著最喜歡的松果,白、褐、深褐色的條紋要格外講究均衡度。背景的松果能夠讓場景更加完整。

＊參照P.100

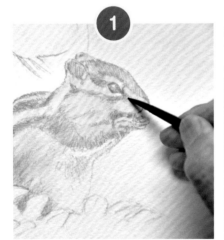

先塗淺色

整體打溼後稍微乾燥,再用粉紅色系、亮灰色系與黃色系調配淡雅的顏色後,就可以開始畫上底色。

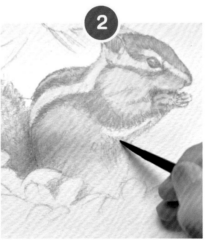

賦予陰影

先塗完亮褐色,再塗陰影處的亮灰色。在這個階段就要先畫出明確的陰影。

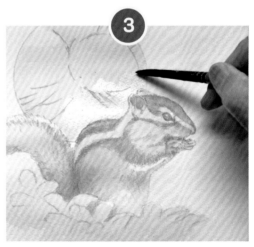

塗上淡淡的背景色

等待松鼠身體乾燥的期間,為背景畫上淺綠色的基底。

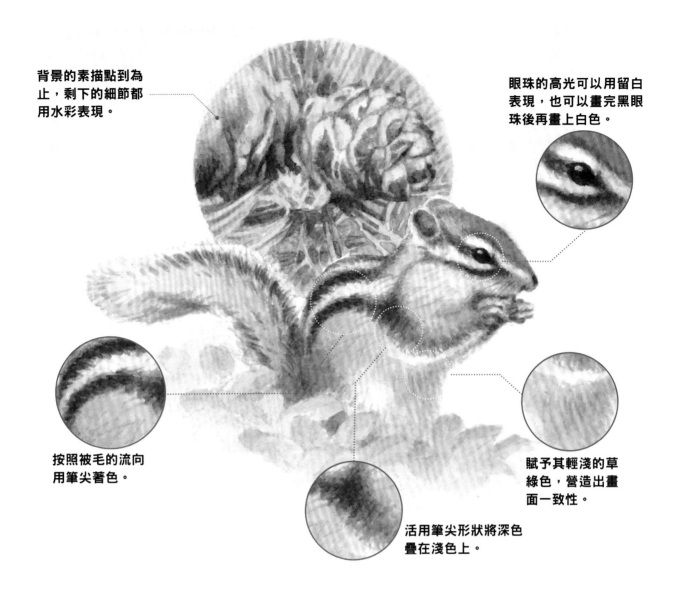

背景的素描點到為止，剩下的細節都用水彩表現。

眼珠的高光可以用留白表現，也可以畫完黑眼珠後再畫上白色。

按照被毛的流向用筆尖著色。

賦予其輕淺的草綠色，營造出畫面一致性。

活用筆尖形狀將深色疊在淺色上。

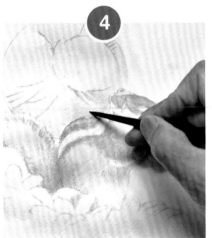

塗上較深的背景色

趁背景底色還沒乾之前，疊上較深的顏色，藉此打造出渲染開的視覺效果。

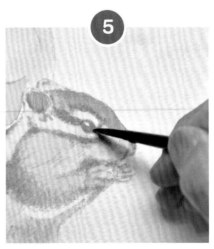

花紋的上色

繼續松鼠的上色。接下來要用深褐色描繪花紋。

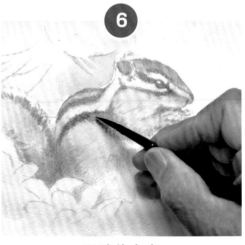

眼睛的上色

畫完眼睛等顏色的最深處後修飾整體，這裡的關鍵在於白色的反光部分要確實留白。

水彩

作品05

鳥

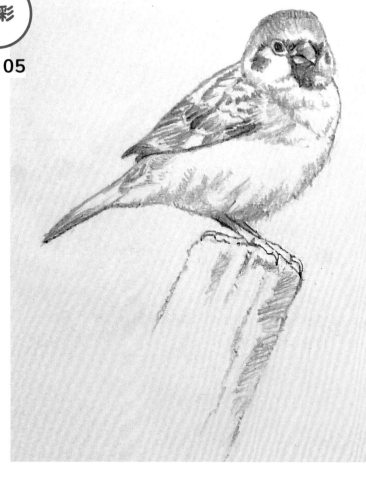

有人的地方就有麻雀,有麻雀的地方就有人。但是在高樓大廈林立的城市地區,麻雀身影逐漸減少。這裡試著在著色時融入個人對麻雀的愛。

＊參照P.124

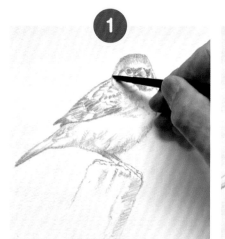

用水沾溼

整體打溼後再用吹風機稍微吹乾,適度的打溼有助於強化顏料的吸收狀態。

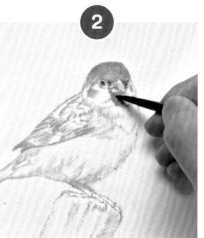

頭部與鳥喙下的上色

用亮灰色與淺粉紅色調色後,在頭部與鳥喙下方畫出淡淡的基底。

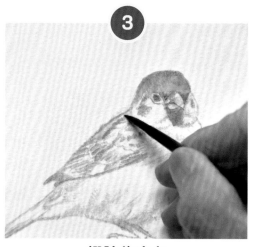

翅膀的底色

接著是翅膀上色。首先用亮褐色沿著翅膀花紋塗上底色。

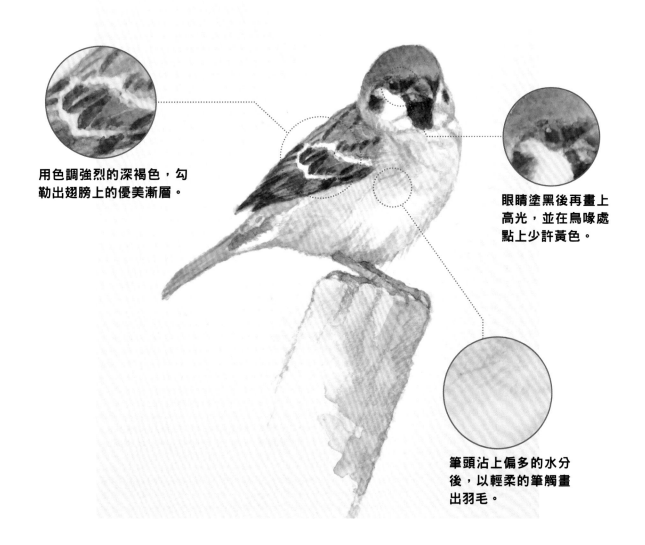

用色調強烈的深褐色，勾勒出翅膀上的優美漸層。

眼睛塗黑後再畫上高光，並在鳥喙處點上少許黃色。

筆頭沾上偏多的水分後，以輕柔的筆觸畫出羽毛。

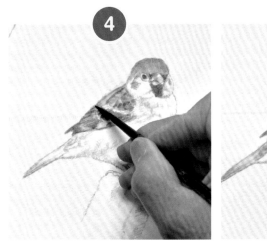

塗上亮色

調出亮褐色後繼續為翅膀上色，最接近輪廓的地方要畫得淡一點。

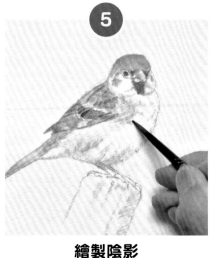

繪製陰影

加水稀釋底色，表現底色的陰影，有助於營造立體感。

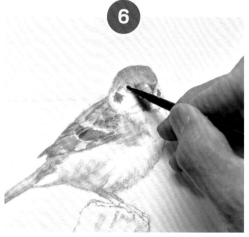

臉部上色後進一步修飾

為鳥喙、臉頰與眼睛著色後，繪製整體深色處以打造層次感。

出錯時的補救技巧

顏料與鉛筆素描不同，沒辦法用橡皮擦清除。
但是水彩仍有一定程度的修正方法，所以請冷靜應對吧。

column 06

超出邊界了！

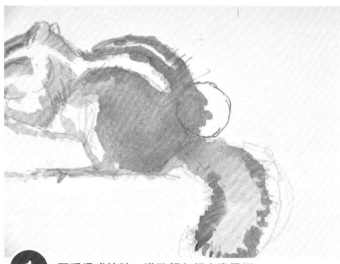

1 因手滑或恍神，導致顏色超出邊界了。

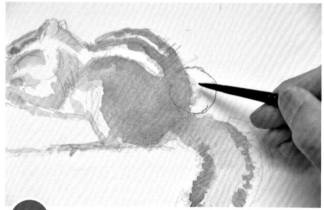

2 用筆沾上大量的水，
以清洗的感覺塗抹超出線的部分。

3 壓上餐巾紙。

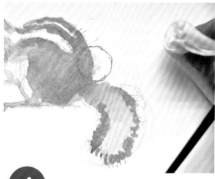

4 一次就可以清掉這麼多
顏料了。

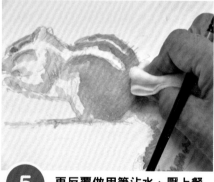

5 再反覆做用筆沾水、壓上餐
巾紙的動作。

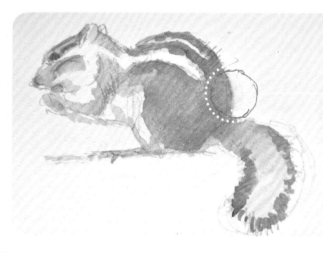

6 幾乎消失了！

顏色過重！

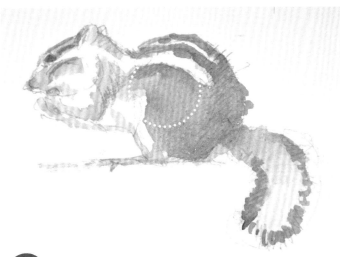

1 不小心將本該明亮的地方塗得過重了。

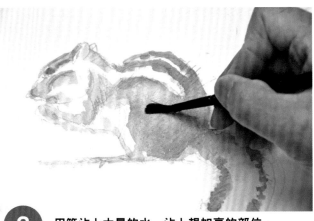

2 用筆沾上大量的水，沾上想加亮的部位。

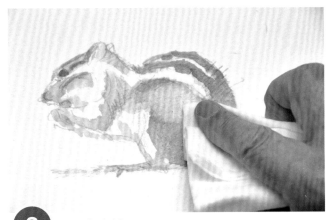

3 壓上餐巾紙。

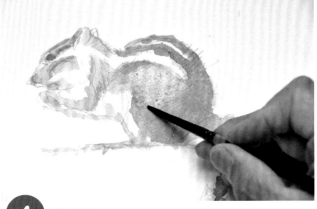

4 疊上亮色。

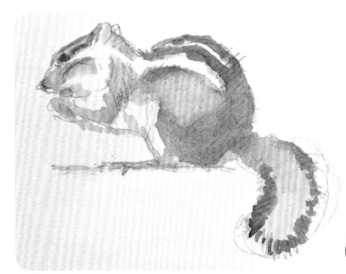

5 顏色修正完成。

打造出柔美氣氛

作品06
大貓熊

想要營造出柔美氣氛時，素描線條的顏色愈淡愈好，細節則以水彩表現。還沒熟悉水彩畫法的時候，這種作法相當困難，但是大貓熊基本只有白色與黑色，難度相對降低不少，各位不妨挑戰看看。

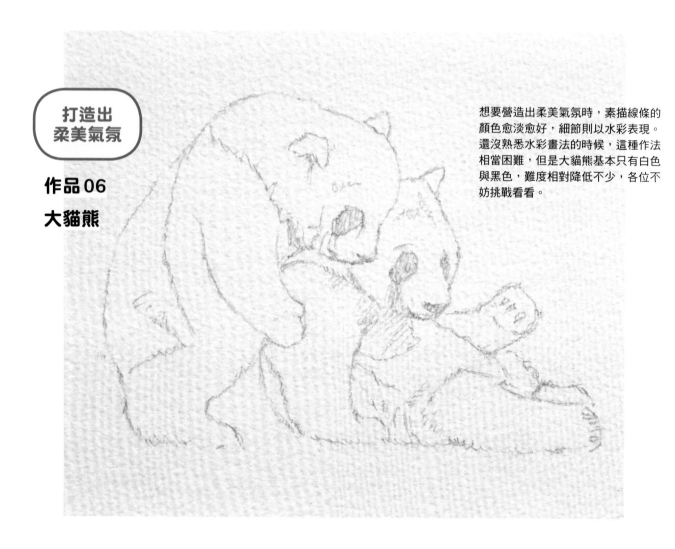

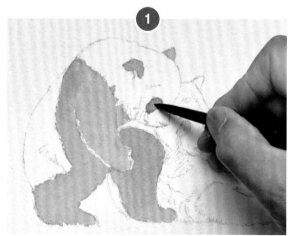

塗抹黑色部分

純黑色的視覺效果會過於強烈，所以用黑色與紫色調色後，塗上薄薄的一層。只要在乾燥前一口氣塗完，顏色就會很均勻。

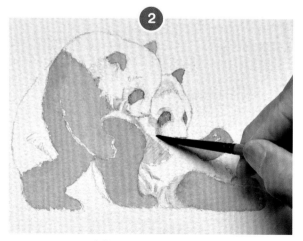

繪製陰影與髒汙處

用淺褐色、亮灰色等稍微畫出白毛處的陰影與髒汙，用來表現出在外玩耍的氣氛。

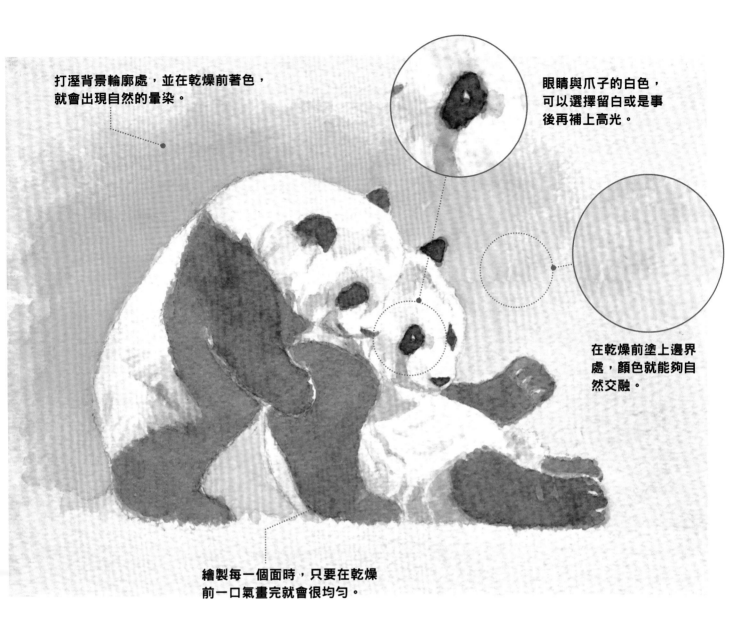

打溼背景輪廓處，並在乾燥前著色，
就會出現自然的暈染。

眼睛與爪子的白色，
可以選擇留白或是事
後再補上高光。

在乾燥前塗上邊界
處，顏色就能夠自
然交融。

繪製每一個面時，只要在乾燥
前一口氣畫完就會很均勻。

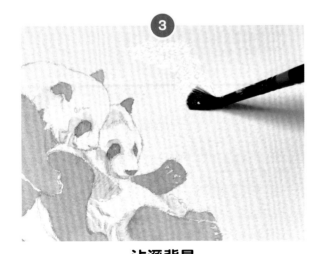

沾溼背景

背景塗水讓輪廓稍微暈開。

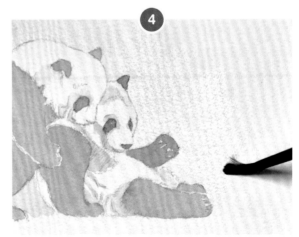

背景著色

使用淺粉紅與紅色系（rose madder）調色（畫面左
側），接著再用黃色系（cadmium yellow 與 lemon
yellow）調出另外一側的背景顏色（右側）。

用色鉛筆
強化對比度

作品07

熊

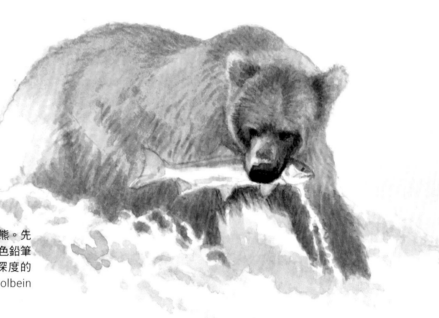

這是在阿拉斯加拍到的野生棕熊。先素描再用水彩上色後,接著以色鉛筆加深整體層次感,打造更有深度的畫面。這裡使用的色鉛筆是Holbein Artists。

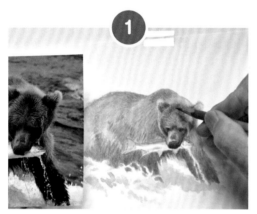

① 塗上磚色與深褐色

等水彩確實乾燥後,用亮磚色與深褐色繪製頭部與耳朵,藉陰影打造出立體感。

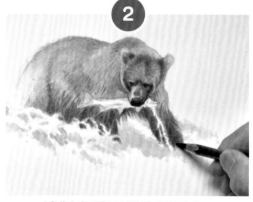

② 繪製身體下側的深褐色

光源在左上方,所以在四肢與身體下側的陰影處繪製深褐色。

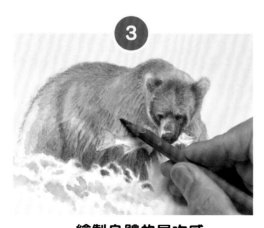

③ 繪製身體的層次感

用磚色與深褐色進一步修飾身體,表現出被毛的重疊感。

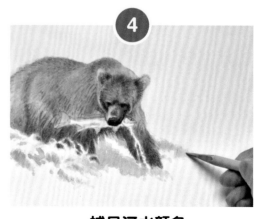

④ 補足河水顏色

為河川補上翡翠綠之後,再用多種冷色系調整水色。

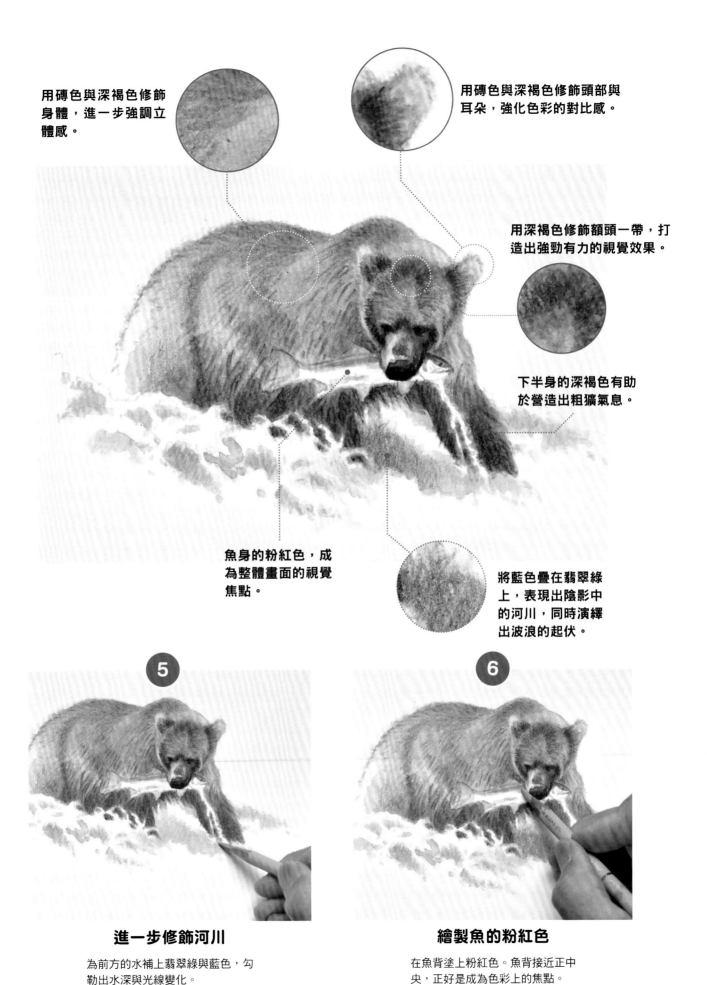

用磚色與深褐色修飾身體，進一步強調立體感。

用磚色與深褐色修飾頭部與耳朵，強化色彩的對比感。

用深褐色修飾額頭一帶，打造出強勁有力的視覺效果。

下半身的深褐色有助於營造出粗獷氣息。

魚身的粉紅色，成為整體畫面的視覺焦點。

將藍色疊在翡翠綠上，表現出陰影中的河川，同時演繹出波浪的起伏。

⑤

進一步修飾河川

為前方的水補上翡翠綠與藍色，勾勒出水深與光線變化。

⑥

繪製魚的粉紅色

在魚背塗上粉紅色。魚背接近正中央，正好是成為色彩上的焦點。

壓克力顏料

作品08

狼

枯樹林中的野狼，正趴在看起來很溫暖的枯葉上休息。這畫面令我興起使用壓克力顏料的念頭。

繪製底色

用紅、褐、灰、白、黃等調出底色後，為整隻狼塗上淡淡的一層。

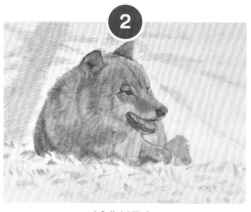

繪製褐色

按照明暗狀態疊上褐色系的顏色。

修飾細節

進一步疊上深褐色後，再修飾眼鼻口等細節。

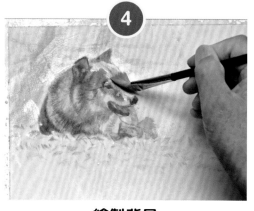

繪製背景

在紙張四邊貼上紙膠帶後，為背景塗上淡淡的底色，接著在狼身上運用相同的色彩，使其與背景相融。

枯樹使用 Raw sienna、Red Oxide、Burnt umber 等色彩塗成。

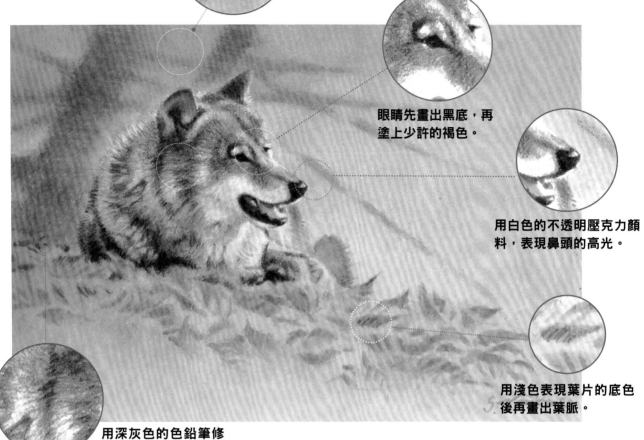

眼睛先畫出黑底，再塗上少許的褐色。

用白色的不透明壓克力顏料，表現鼻頭的高光。

用淺色表現葉片的底色後再畫出葉脈。

用深灰色的色鉛筆修飾被毛，以增添畫面的層次感。

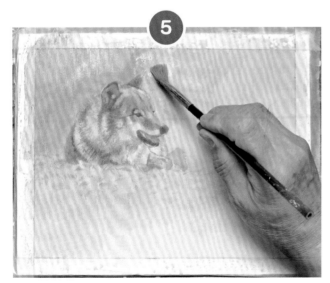

疊上色彩

用淡雅的褐色系與黃色系薄薄塗在
背景，打造出漸層般的視覺效果。

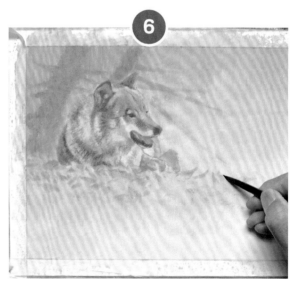

枯葉與枯木的著色

以深褐色塗抹枯葉與枯樹，並用來
修飾整體的漸層感。

內藤貞夫　作品藝廊

我至今繪製了許多動物，最後就來介紹其中一部分吧。

5隻松鼠穿梭於家畜食用的玉蜀黍，形成極富躍動感的畫面。

《**Five Friends**》　母題 ： 松鼠與玉蜀黍
透明＆不透明壓克力顏料　64.0×97.0（尺寸均為公分，以下同）

右／我以前放火燒掉堤防上的枯草時，忽然有
蟲子飛出，紅隼馬上就飛過來吃掉。

《**野火**》　母題 ： 紅隼
透明＆不透明壓克力顏料　60.0×77.5

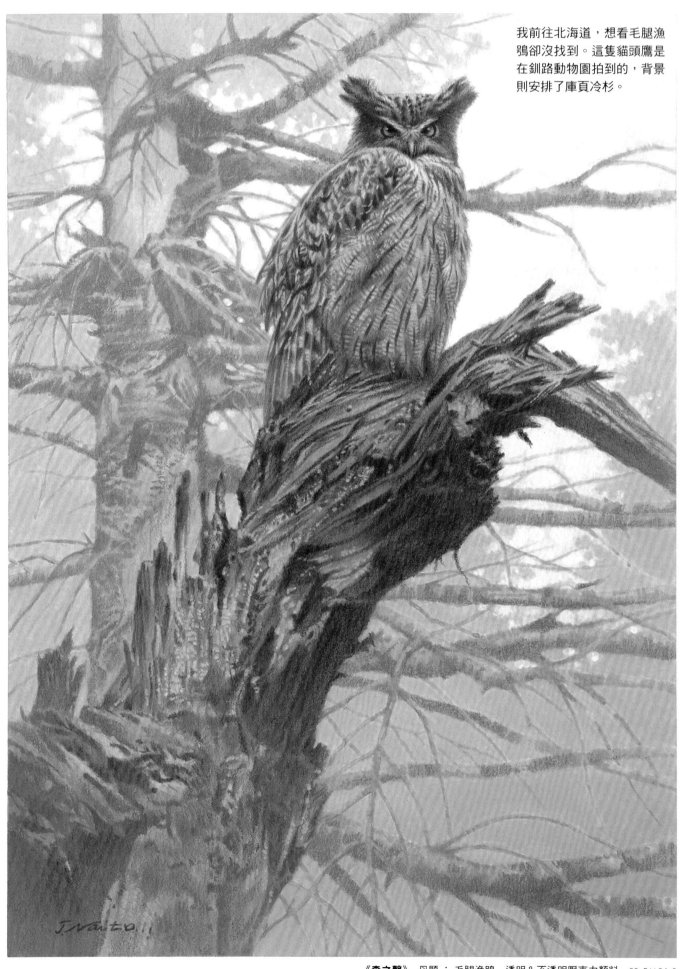

我前往北海道，想看毛腿漁
鴞卻沒找到。這隻貓頭鷹是
在釧路動物園拍到的，背景
則安排了庫頁冷杉。

《森之聲》　母題：毛腿漁鴞　透明&不透明壓克力顏料　33.5×24.0

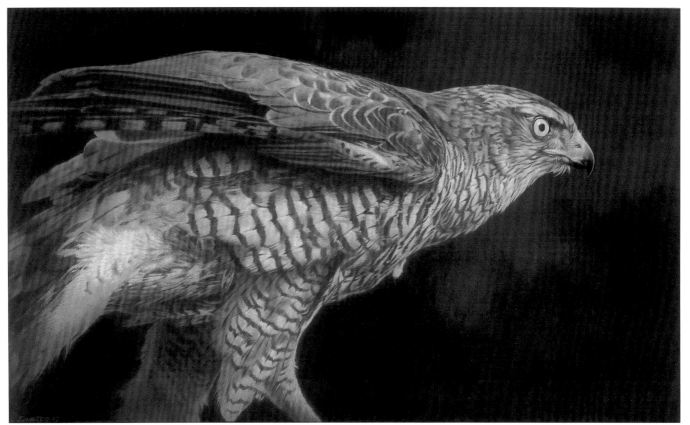

蒼鷹的眼神銳利，就像浪跡天涯的武者。 《**蒼鷹肖像**》 母題： 蒼鷹 透明＆不透明壓克力顏料 46.0×74.0

本作品想強調野生主題，所以將田鷸藏在蘆葦之間。 《**田鷸**》 透明＆不透明壓克力顏料 52.0×73.0

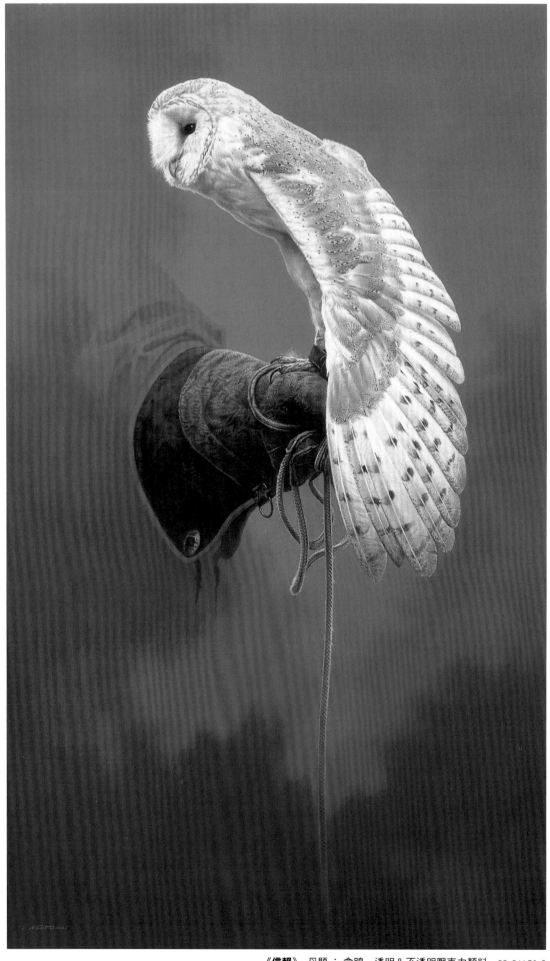

正在向女飼養員撒嬌
的倉鴞。這裡試著多
發揮了一點想像力。

《信賴》　母題：倉鴞　透明＆不透明壓克力顏料　98.0×56.0

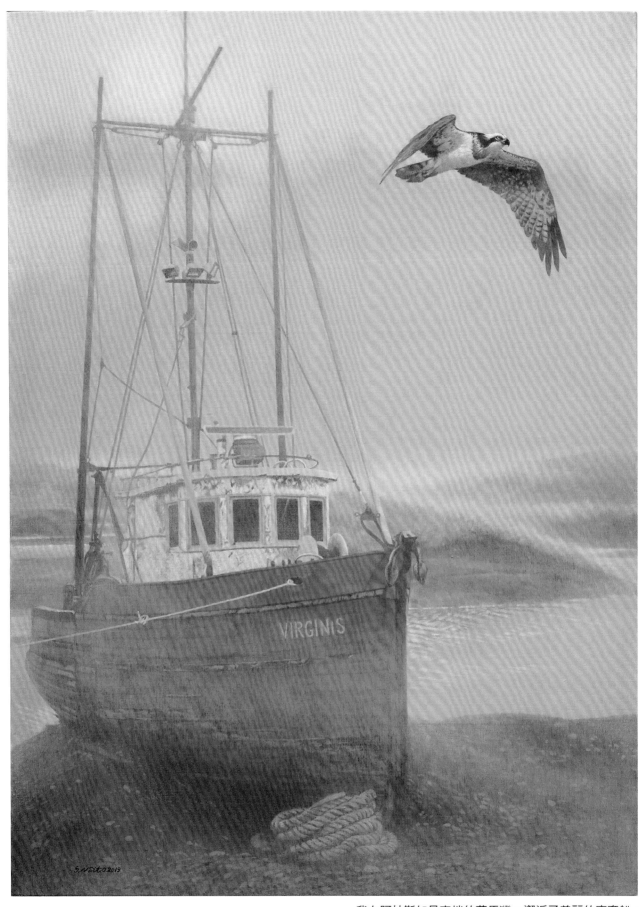

我在阿拉斯加最南端的荷馬灣，邂逅了美麗的廢棄船。

《荷馬的早晨》 母題：魚鷹 透明＆不透明壓克力顏料 60.0×80.0

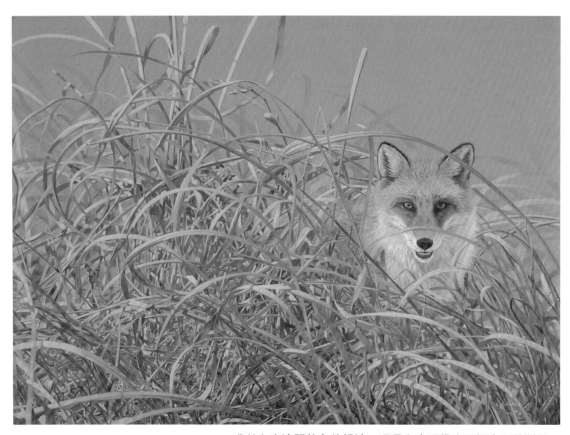

我曾在出遠門釣魚的歸途，遇見在車頭燈光下探出頭的狐狸。

《Silent Gaze》 母題： 狐狸　透明＆不透明壓克力顏料　55.0×75.0

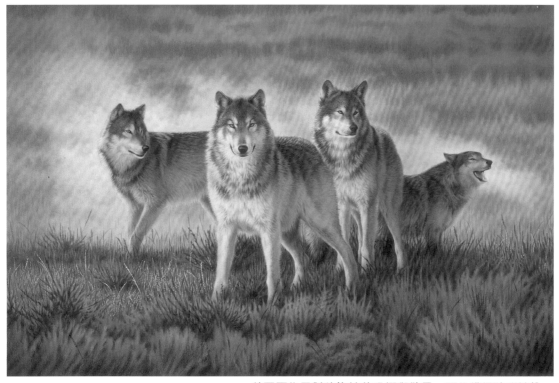

美國原住民對狼抱持著恐懼與敬畏，因此獲得狼群接納。

《蒼狼傳說》 母題： 灰狼　透明＆不透明壓克力顏料　54.0×81.0

我有時會很想畫氣勢磅礡的圖。
這裡還因為想畫前方的黃頭鷺，而花了數日出門取材。

《大地》 母題： 非洲草原象　透明＆不透明壓克力顏料　105.0×76.5

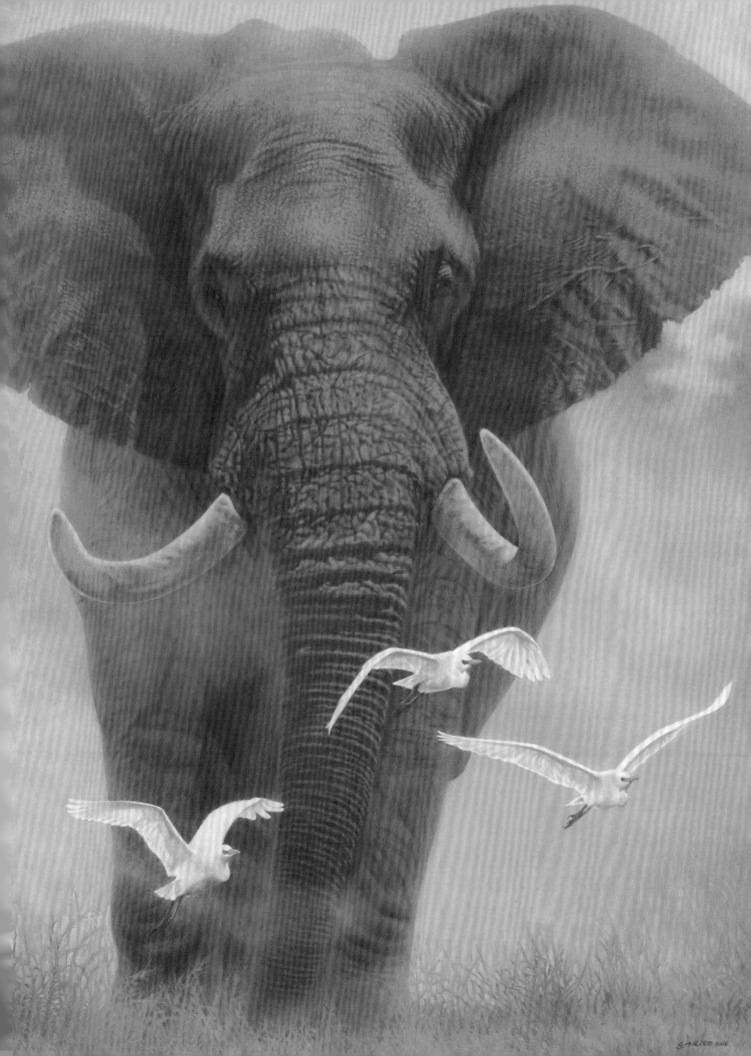

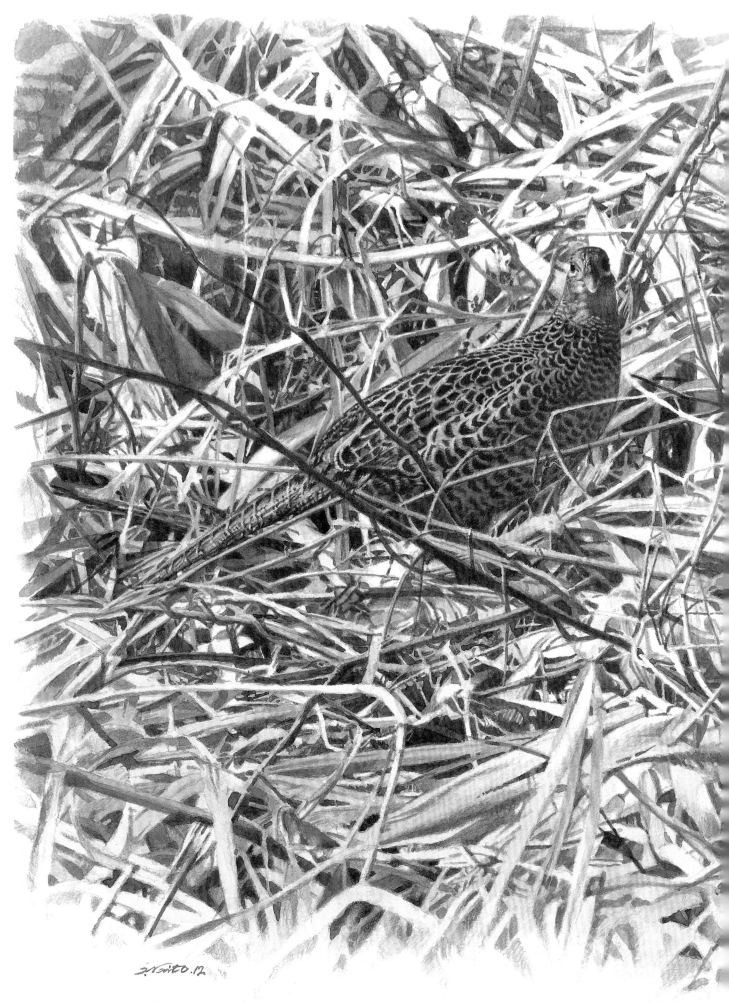

我在荒川遇見的綠雉。我停下動作仔細一聽，就聽見了細微的喀沙喀沙聲。

《靜謐的足音》 母題：綠雉　水彩　50.0×68.0　**169**

我在阿拉斯加的卡特邁國家公園，發現躺在地面的駝鹿頭骨。

《**駝鹿頭骨**》 母題：駝鹿　水彩　24.0×19.0

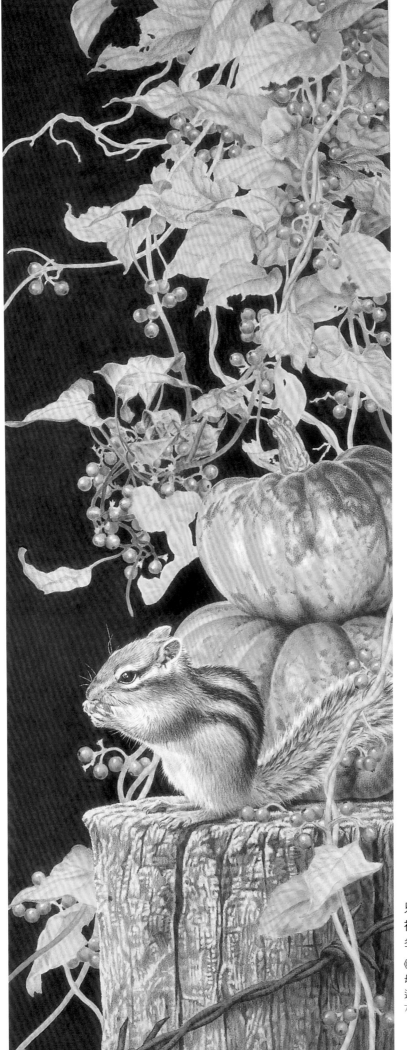

只要將南瓜擺在房間
裡，就能夠親眼見證
季節的變換。

《秋季的贈禮》
母題：花栗鼠
透明＆不透明壓克力顏料
72.0×26.0

有人請我繪製「聖誕節賀卡」，所以我就試著畫了。

《聖誕鈴鐺與太平鳥》 母題：太平鳥　透明＆不透明壓克力顏料　43.7×63.0

左／我在私設動物園看見被綁住的猴子，
　　牠臉上的哀傷深深烙印在我的腦海裡。

《無題》 母題：日本獼猴　透明＆不透明壓克力顏料　70.0×50.0

311大地震那一年繪製的作品，是在札幌圓山動物園遇見的北極熊親子。

《絆》 母題：北極熊　透明&不透明壓克力顏料　46.0×64.0

人氣畫家的
動物素描密技

出　　　版／楓書坊文化出版社
地　　　址／新北市板橋區信義路163巷3號10樓
郵 政 劃 撥／19907596　楓書坊文化出版社
網　　　址／www.maplebook.com.tw
電　　　話／02-2957-6096
傳　　　真／02-2957-6435
作　　　者／內藤貞夫
翻　　　譯／黃筱涵
責 任 編 輯／江婉瑄
內 文 排 版／楊亞容
校　　　對／邱鈺萱
港 澳 經 銷／泛華發行代理有限公司
定　　　價／400元
出 版 日 期／2021年11月

國家圖書館出版品預行編目資料

人氣畫家的動物素描密技 / 內藤貞夫作
; 黃筱涵翻譯. -- 初版. -- 新北市：楓書
坊文化出版社, 2021.11　面；　公分
ISBN 978-986-377-725-0（平裝）

1. 動物畫　2. 繪畫技法

947.33　　　　　　　　110014671

內藤貞夫

1947年出生於東京。畢業於東京設計師學院。參與製作科學月刊《牛頓》的年曆「日本自然系列」、聯合航空的「美國自然系列」、JR東海、SUNTORY等的插畫，並榮獲諸多獎項，包括1992年講談社的《年鑑日本的插畫》作家賞、日本野鳥博覽會（JBF）舉辦的第一屆Wildlife Art展「山階鳥類研究所所長賞」、2015年動物藝術家協會（SAA）舉辦的Members' Exhibition獲得優異獎等。並參與許多繪本、童書、科學書、教科書等，於2007年フレーベル館100週年出版紀念畫冊《內藤貞夫の動物》。2020年舉辦Steve Hallmark來日＆內藤貞夫來場展「THE SEDONA」，以精緻動物畫家第一把交椅的身分長期致力於相關活動，並身兼世界自然保護基金會（WWF）會員、日本野鳥協會會員、美國動物藝術家協會會員、日本野生動物藝術協會（JAWLAS）顧問。

加藤公太

column（P.56～57、P.72～73、P.114～115、P.120～121、P.134～136）

1981年東京出生。美術、醫學博士。2002年文化服裝學院服裝科畢業，2008年取得東京藝術大學設計科學位，2013年修畢同校研究所美術解剖學研究室。現職為順天堂大學解剖學、生體構造科學講座助教，以及東京藝術大學美術解剖學研究室兼任講師。合著作品包含《ギリシャ美術史入門》，並參與《エレンベルガーの動物解剖学》一書的翻譯與插畫。